The Doll Scene

Louis Bou

一覽來自世界各地、與眾不同的人偶娃娃收藏

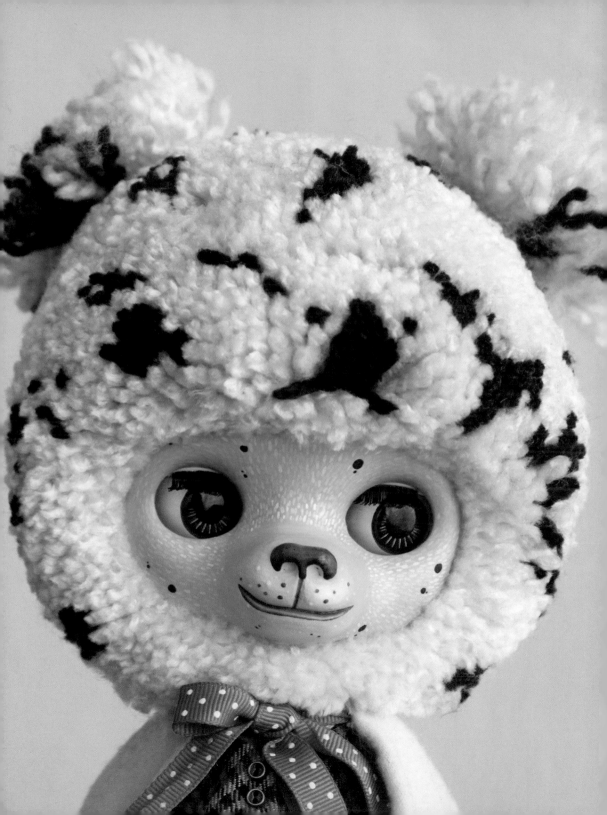

This book belongs to...

Contents

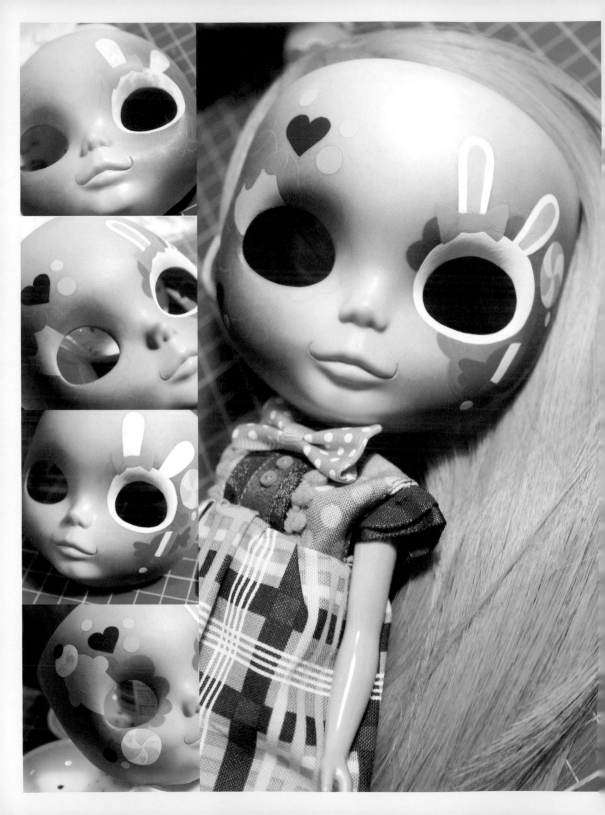

歡迎來到「時尚娃娃秀」，你即將看到難得一見的特製人偶娃娃，包括布萊絲(Blythe)、普利普(Pullip)、球體關節(BJD)、精靈高中(Monster High)、悲傷大眼蘇西(Susie Sad Eyes)和鯊兒(Dal)娃娃。

逗趣迷人、甜美可愛，時而帶點邪氣，這些人偶娃娃令人渴望收藏，也確實成為當今流行文化的符號。

為賦予人偶娃娃獨特性，本書精選的藝術家們以不同的手法進行設計製作，例如：調換身體部件、雕塑臉型、更換瞳片和髮色、加長睫毛、上妝和精心製作服飾配件。同時，我們將認識另一群藝術家，他們製作獨一無二的人偶娃娃，而這些定製娃娃又稱作OOAK(one of a kind)，製作材料有許多種類，像是軟陶和樹脂。

定製人偶娃娃逐漸受到愛好者和收藏家的珍視，而這些珍品多數可在eBay的網路商店和拍賣找到。

歡迎觀賞「時尚娃娃秀」！

Nanuka

娜勞卡

　　來自西班牙畢爾包的娜勞卡，本名奈拉 *(Naira)*，身兼藝術家和室內設計師。多年用心研究和觀察微小細節，使她打造出豐富多采的創作世界。娜勞卡在作品中結合電子和機械裝置，使這些漂亮的人偶娃娃得以活動。

　　從事室內設計的才能，讓她得以為人偶娃娃們製作美麗精巧的佈景。僅管從音樂和電影中得到許多靈感，她最喜愛的題材依然是精彩歡樂的馬戲團。娜勞卡最大的目標是使大家充滿夢想和笑容，而她已經做到了！

Photography © Nanuka

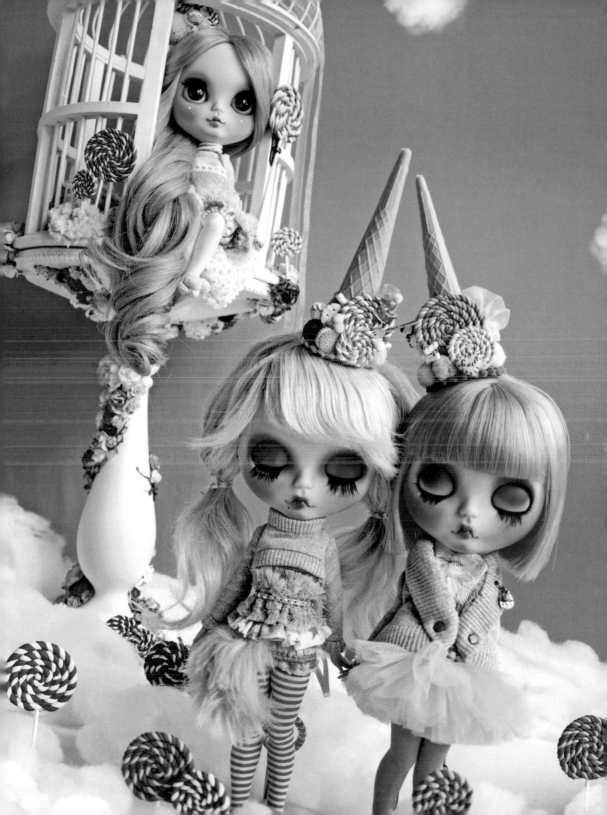

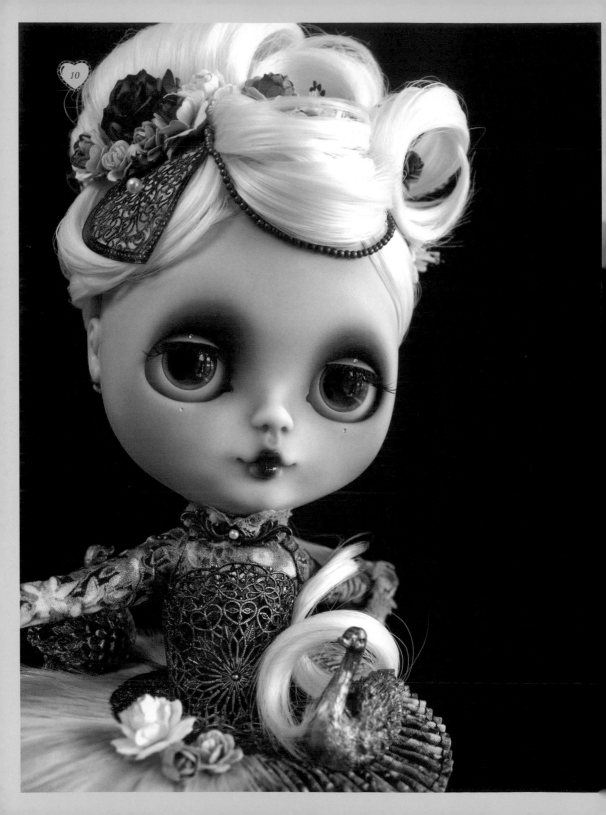

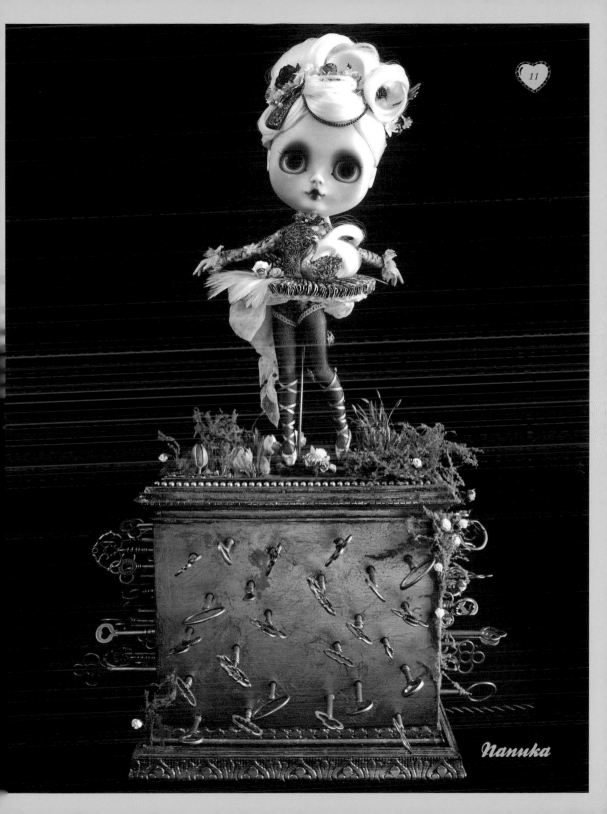

Nanuka

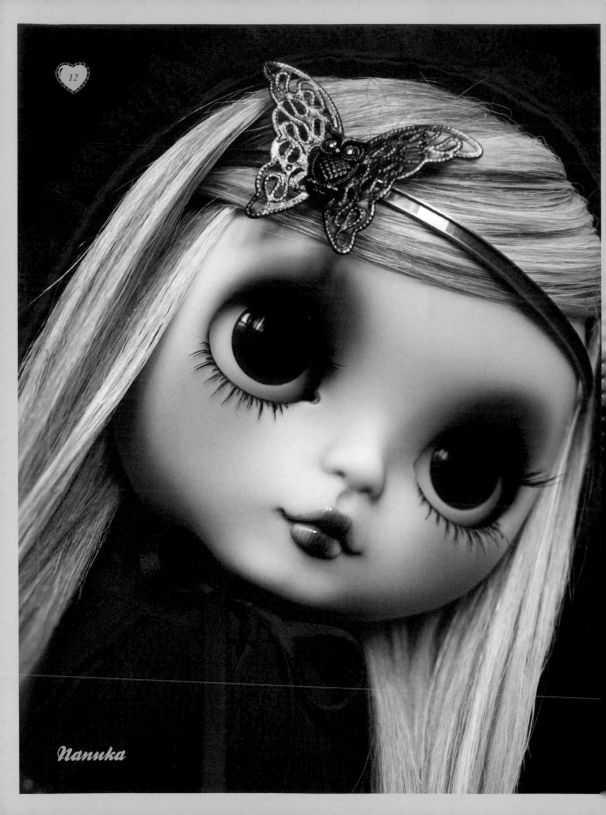

Nanuka

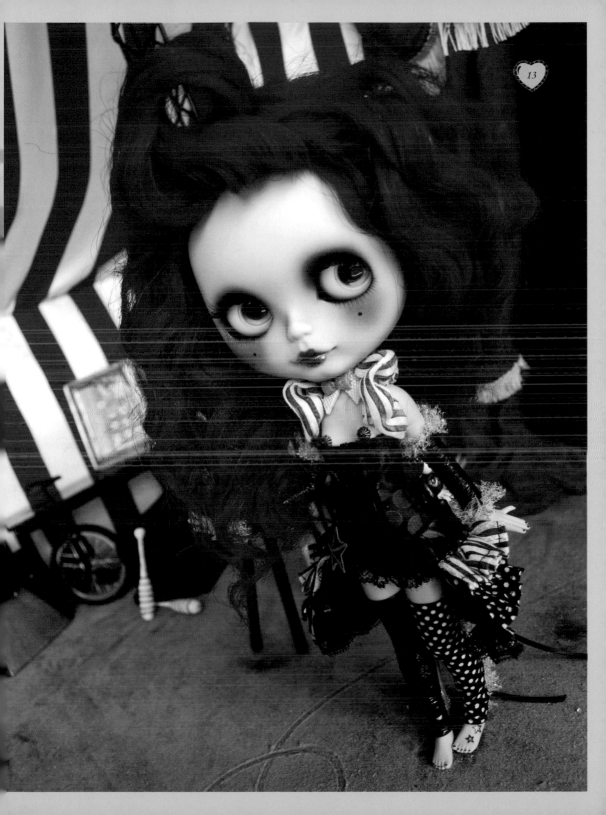

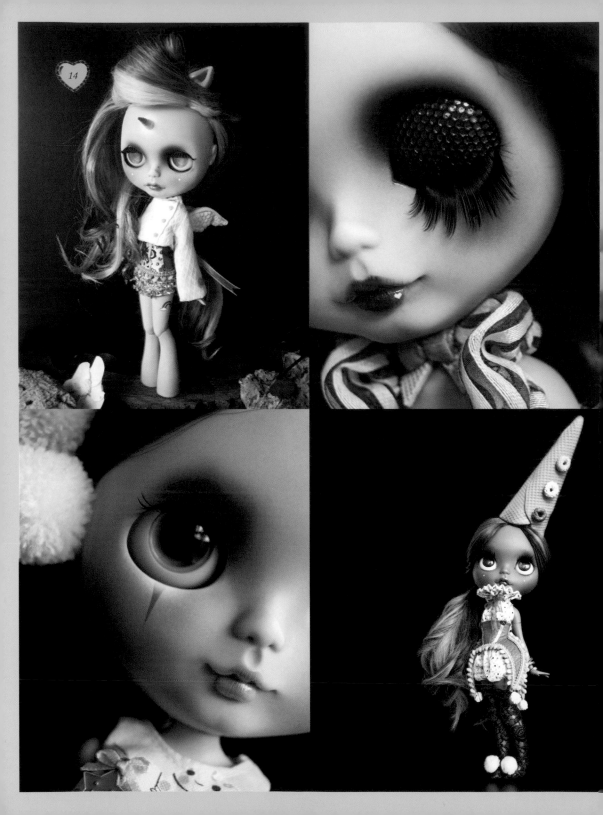

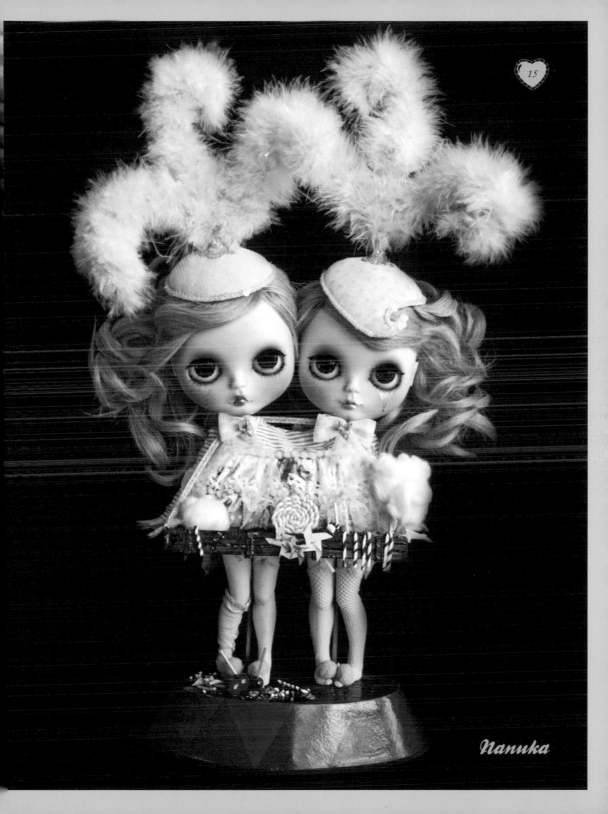

Nanuka

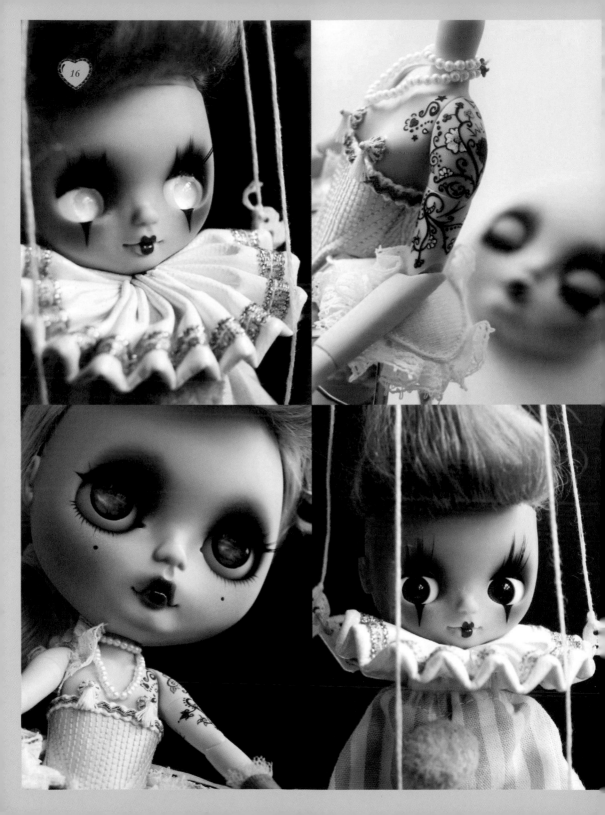

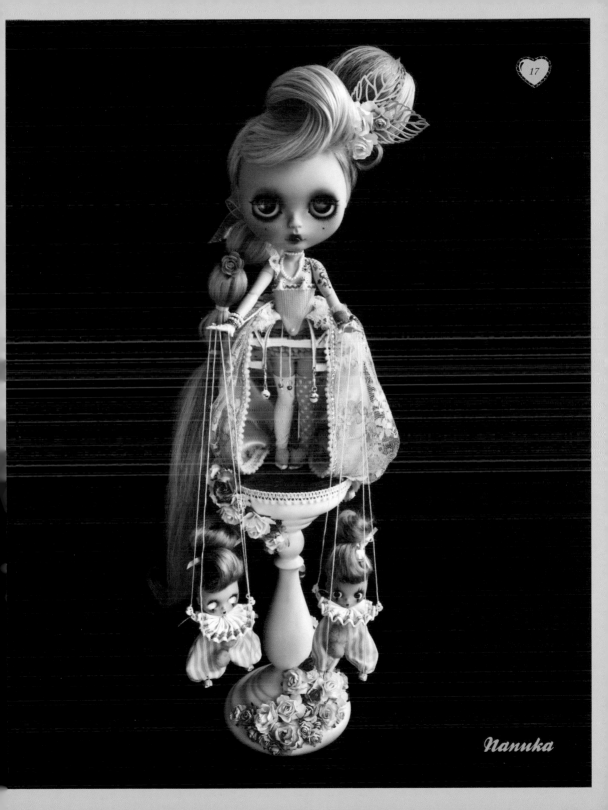

Nanuka

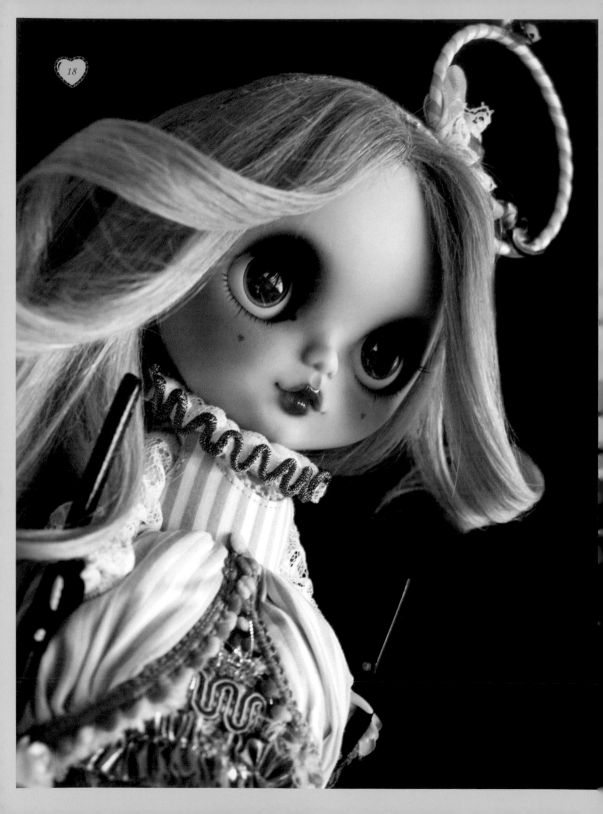

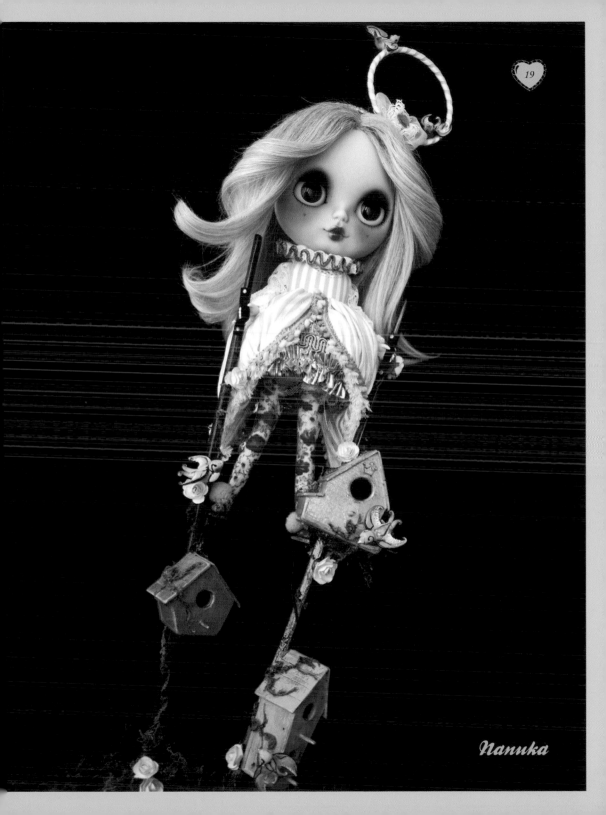

Nanuka

Julien Martinez

朱利安・馬蒂內

朱利安・馬蒂內來自巴黎,是一位當代藝術家。由於令人毛骨悚然的歌德風格,使他在人偶娃娃界具有知名度且備受欣賞。馬蒂內使用多種人偶娃娃來創造他獨特黑暗的世界,其中包括布萊絲、普利普、黛兒、太妃(Toffee)、再生(Reborn)、球體關節、乙烯、古董和陶瓷娃娃。

他每年在全世界重要的人偶娃娃作品展覽和活動上,展現令人驚艷的作品。為了創造詭異黑暗的世界,馬蒂內從文學、電影、古老童話和服裝設計汲取靈感。

Photography © Julien Martinez

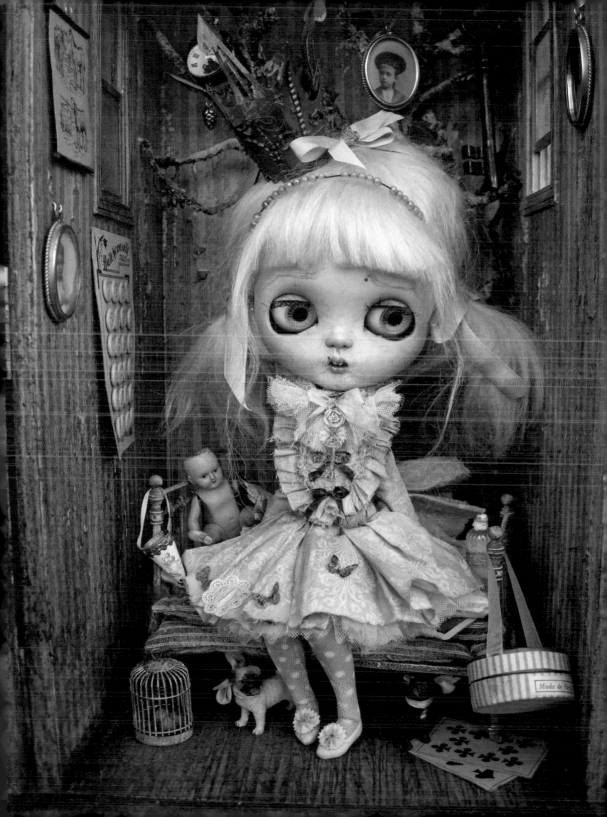

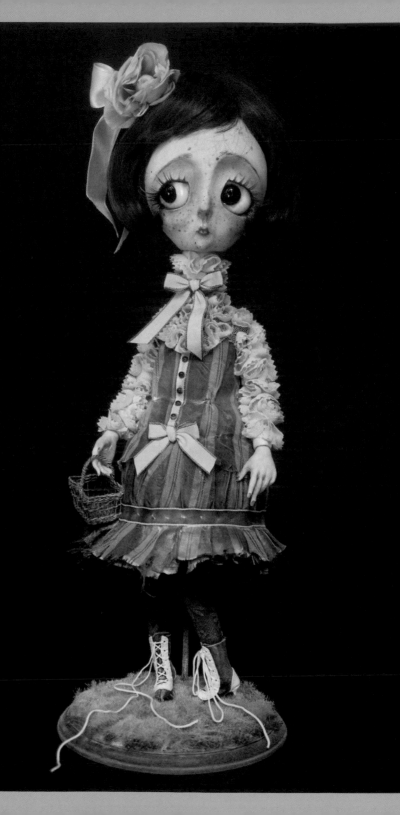

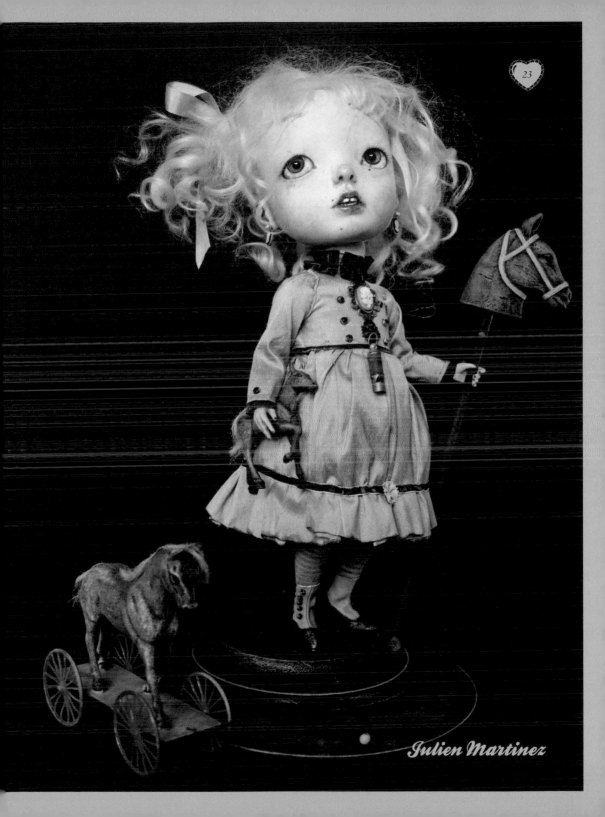

Julien Martinez

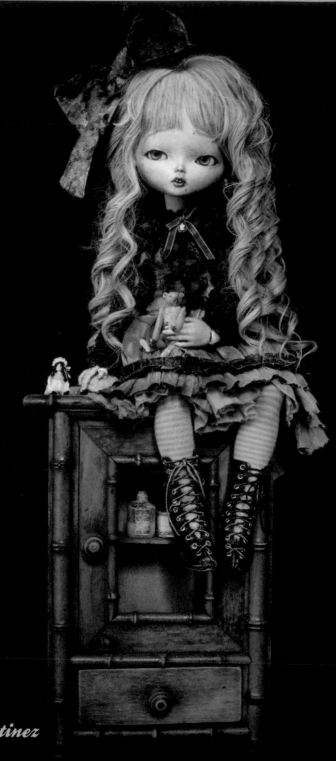

Julien Martinez

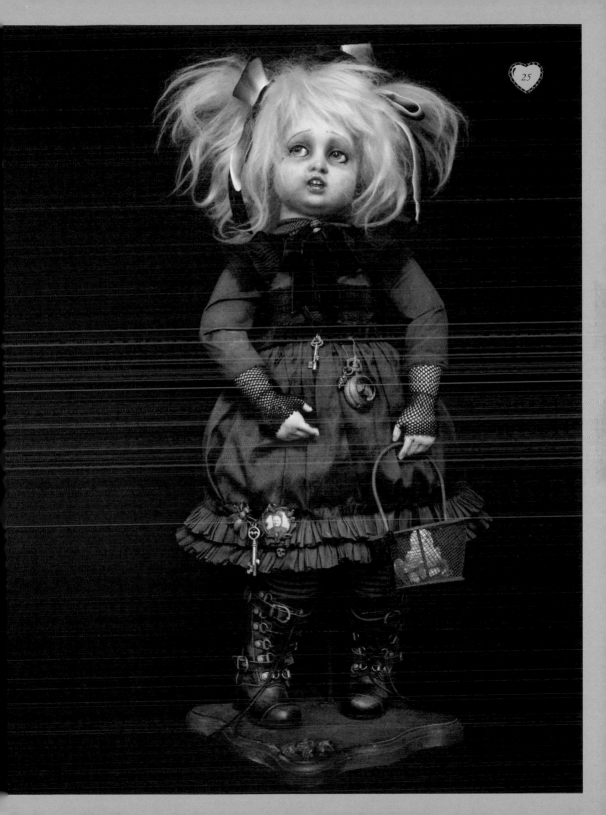

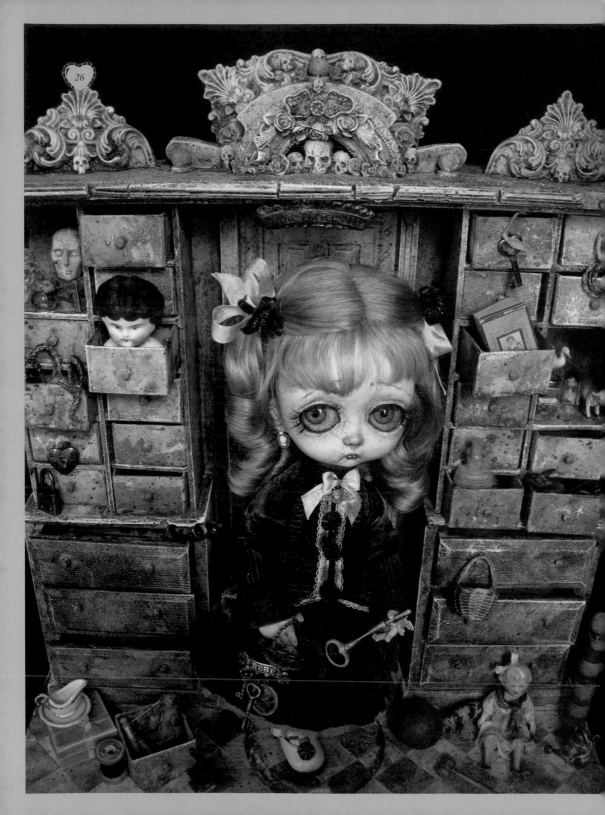

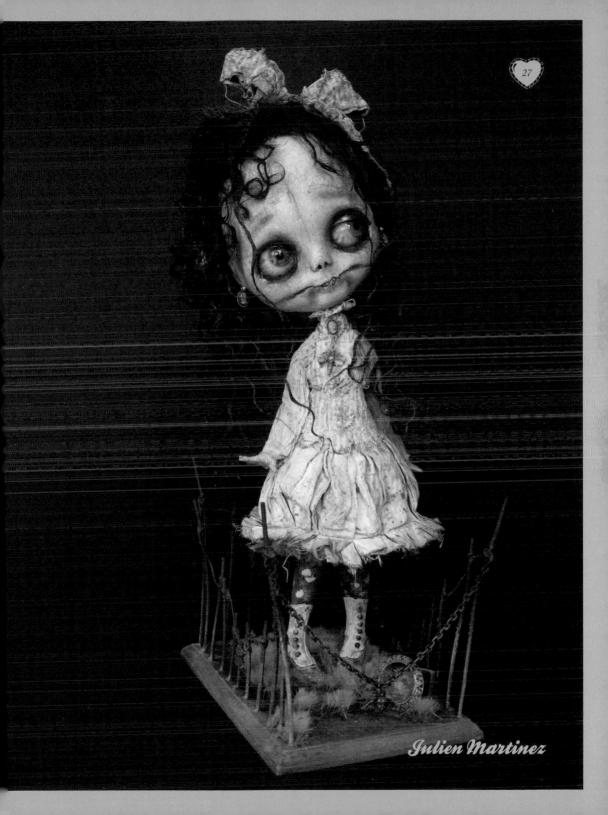

Julien Martinez

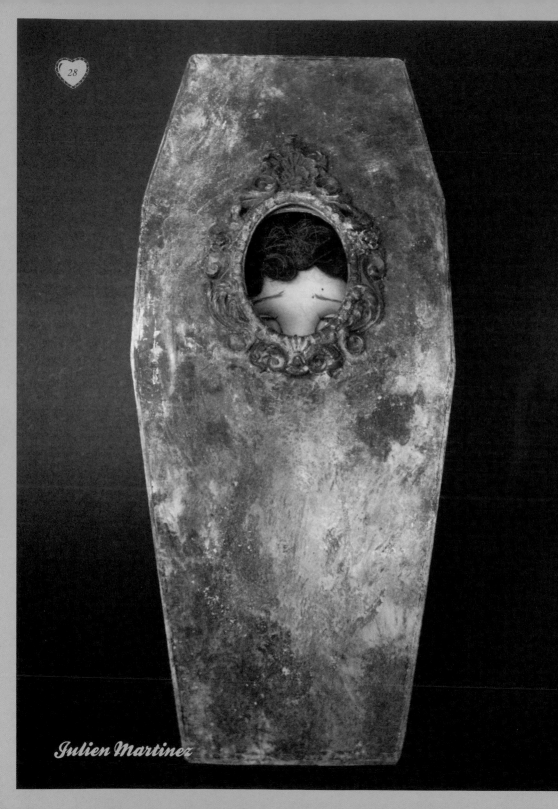

Julien Martinez

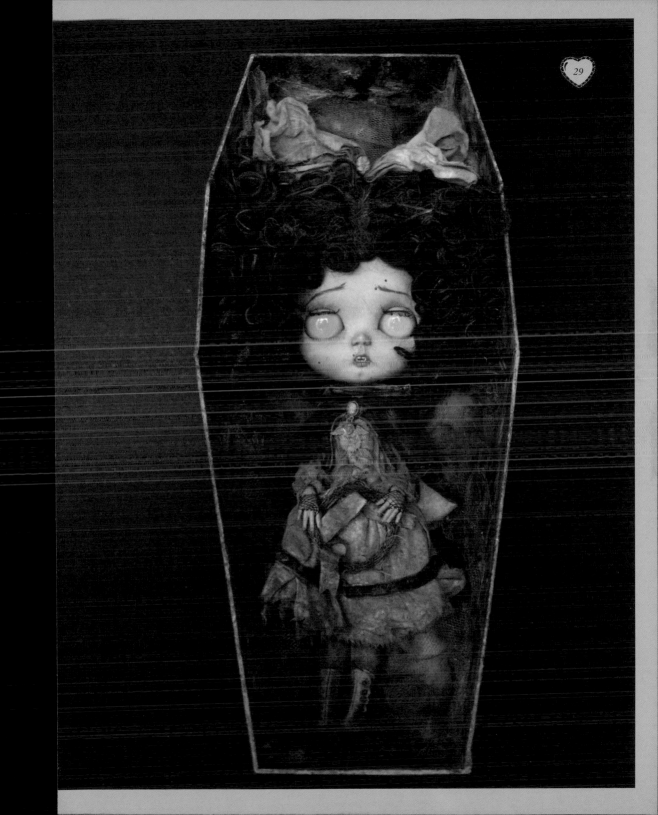

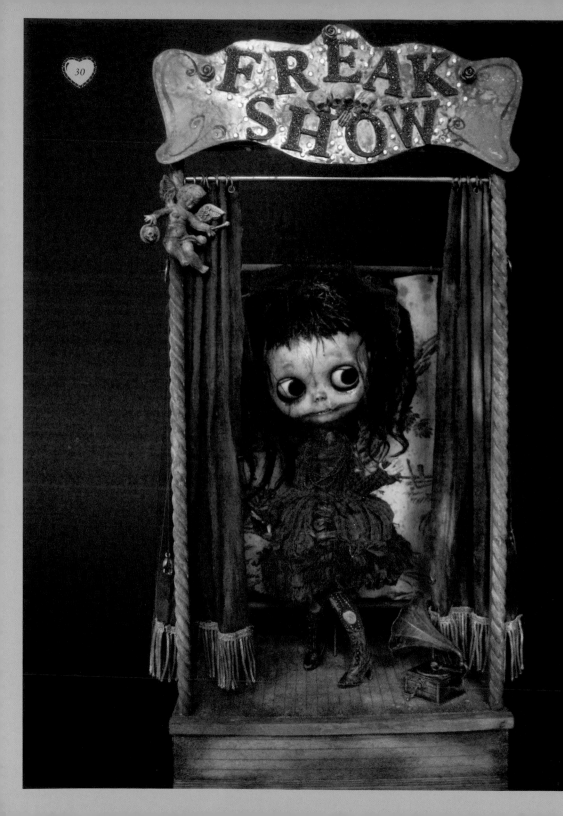

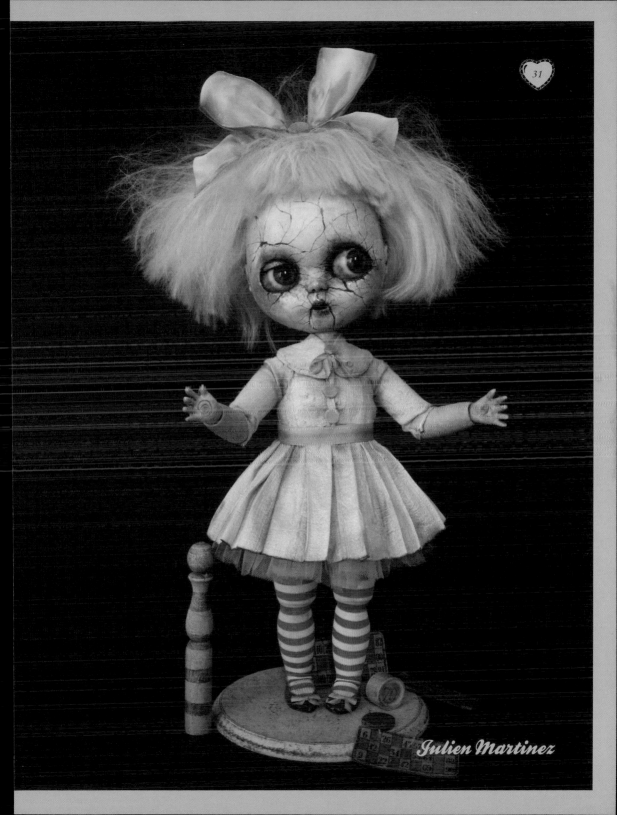

Julien Martinez

Caramelaw

可樂喵洛

　　可樂喵洛本名為席娜·歐(Sheena Aw)，是一位平面設計師，專攻動態圖像和專業影片編輯。她將自己形容為一位勇於冒險的夢想家和魔物創造者。一整天辛苦工作後，她喜歡利用空閒時間，在位於新加坡的工作室製作乙烯玩具和娃娃。

　　彩虹、糖果、動物、花朵、蘑菇和繽紛色彩等元素，在可樂喵洛的獨特創作中相當重要。她親手設計縫製人偶娃娃的服裝和飾品。除此之外，她已有與知名國際品牌合作的經驗，像是MTV Asia、孩之寶、DC漫畫公司和阿托米克滑雪板。

Photography © Sheena Aw

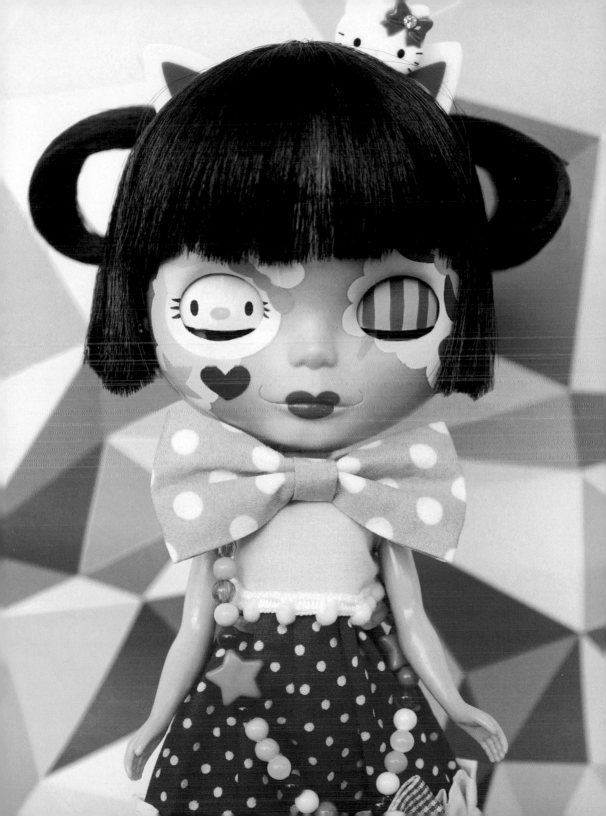

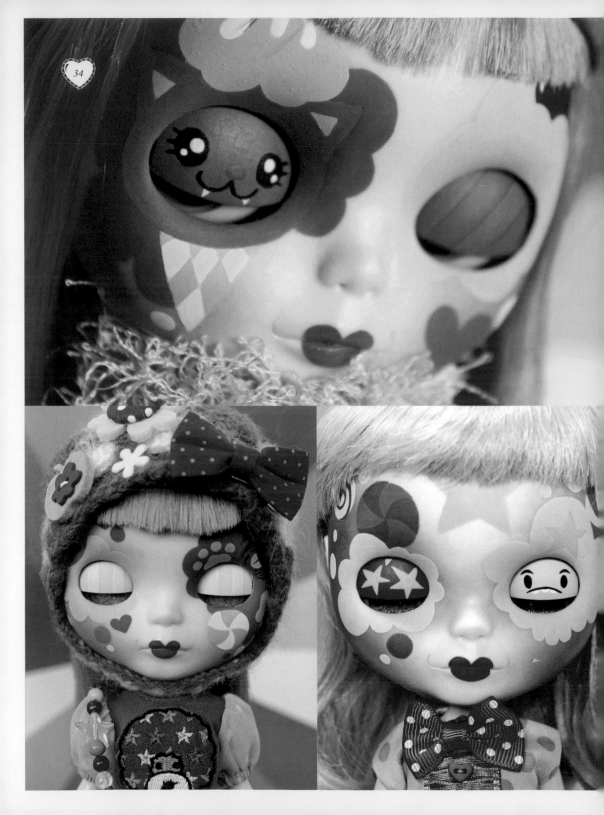

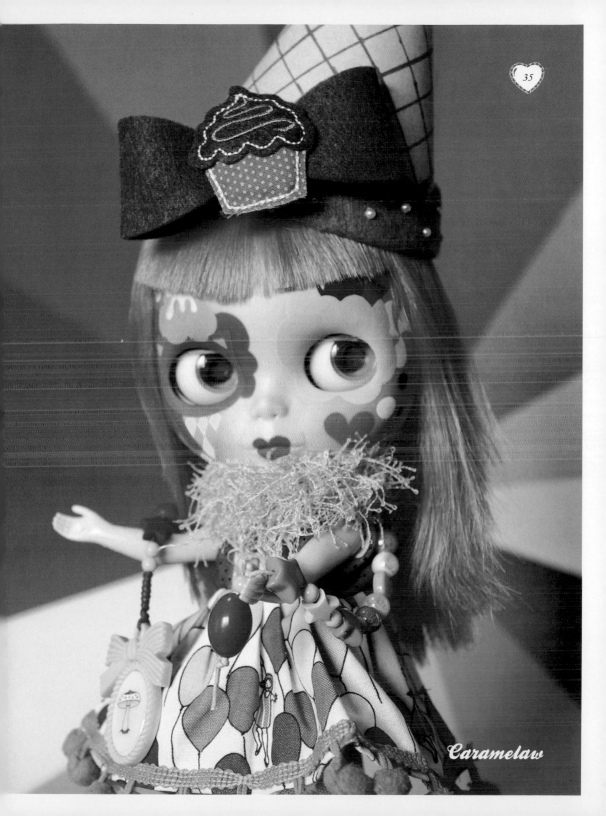

Caramelaw

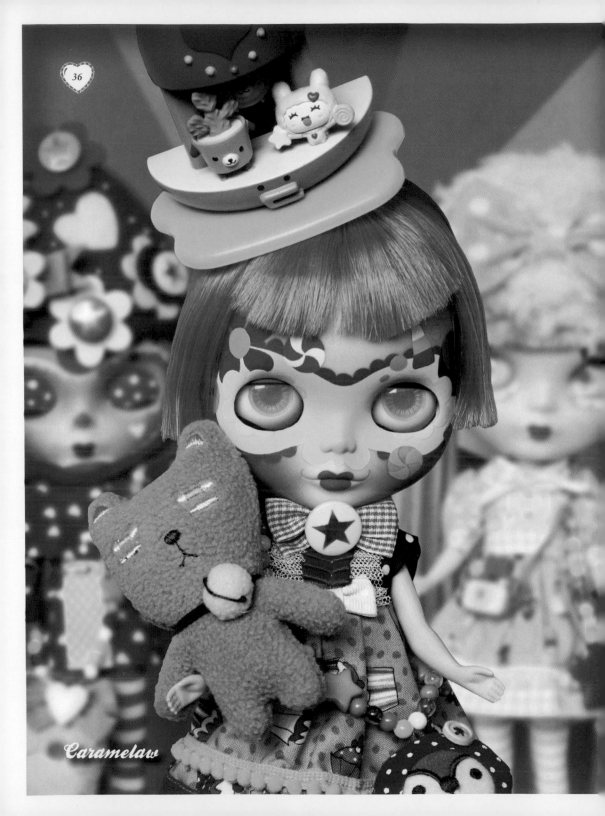

Caramelaw

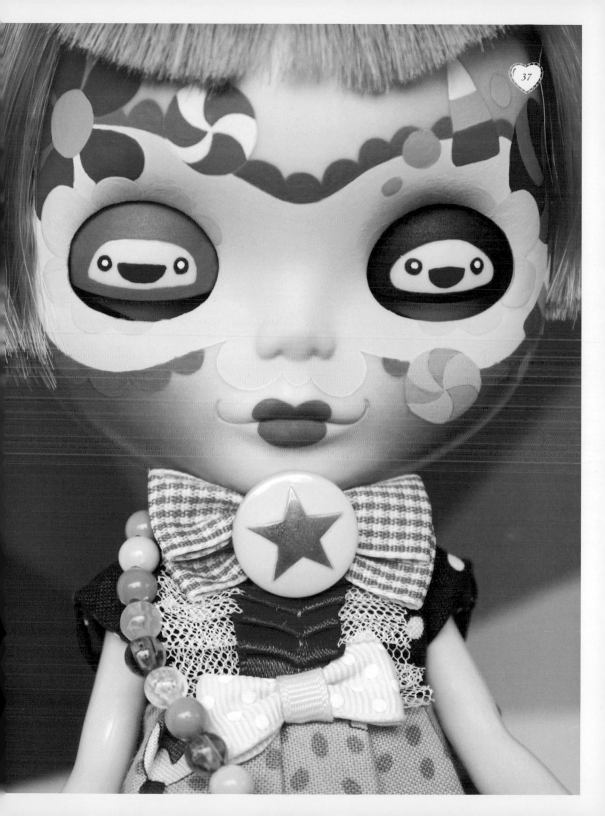

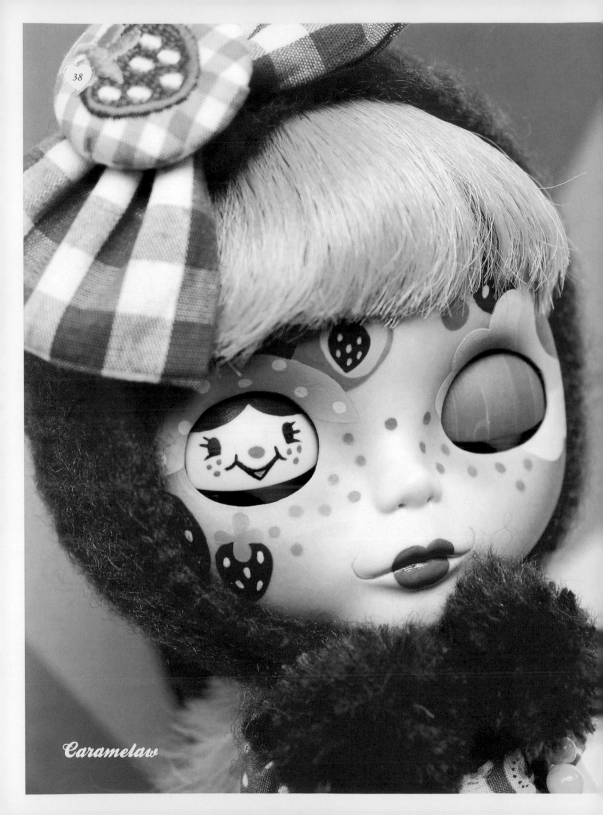

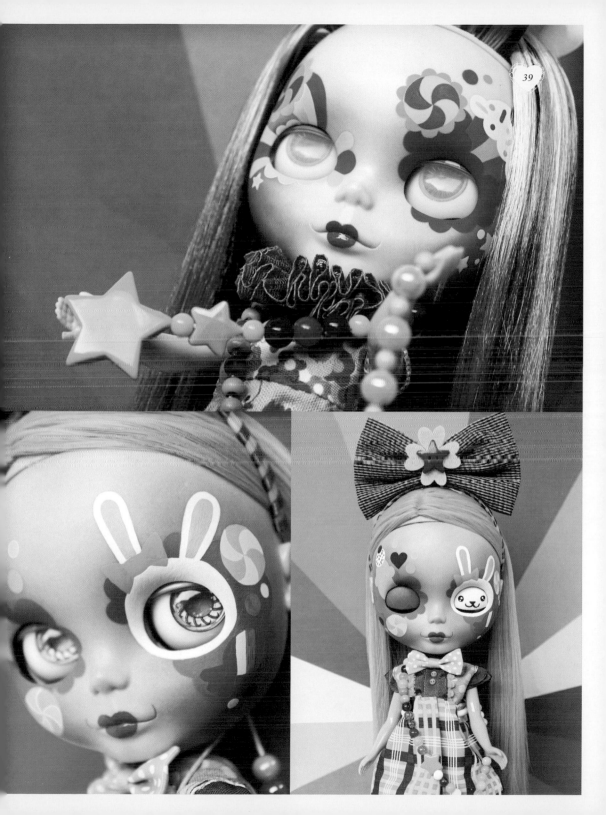

Cookie Dolls

餅乾娃娃

　　蕾貝卡‧卡諾 *(Rebeca Cano)* 來自西班牙托雷多。她身兼考古學家、修復師和餅乾娃娃的創造者。她的靈感來自宗教、夢境和詩歌。卡諾喜歡以娃娃為主角訴說故事，並在其中增添些許憂鬱的氛圍。

　　透過她用心拍攝的照片，餅乾娃娃引領我們來到一座神秘空間，在此可以看到華麗精緻的模擬實景和種種細節，以及精心設計縫製的娃娃服裝，在這裡每個人偶娃娃都被賦予生命、個性和靈魂。毫無疑問地，餅乾娃娃令人渴望收藏。

Photography © Rebeca Cano

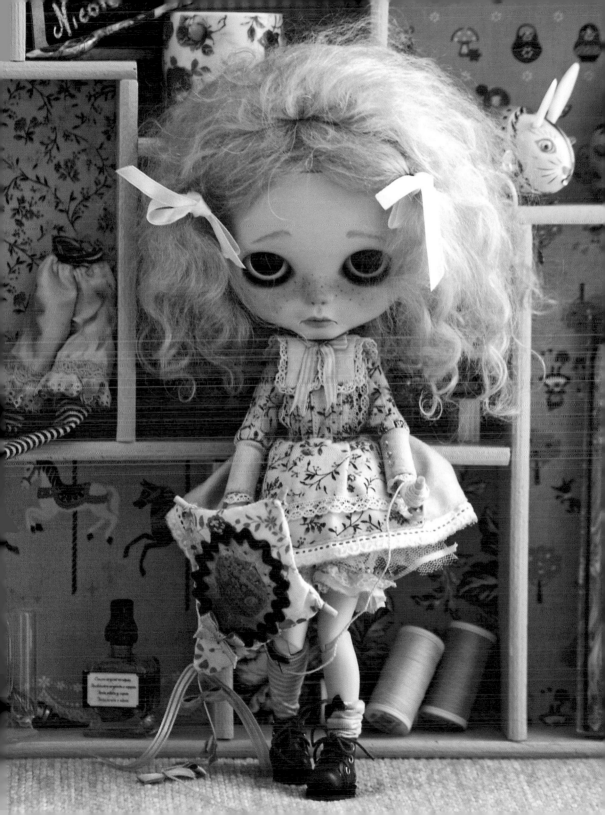

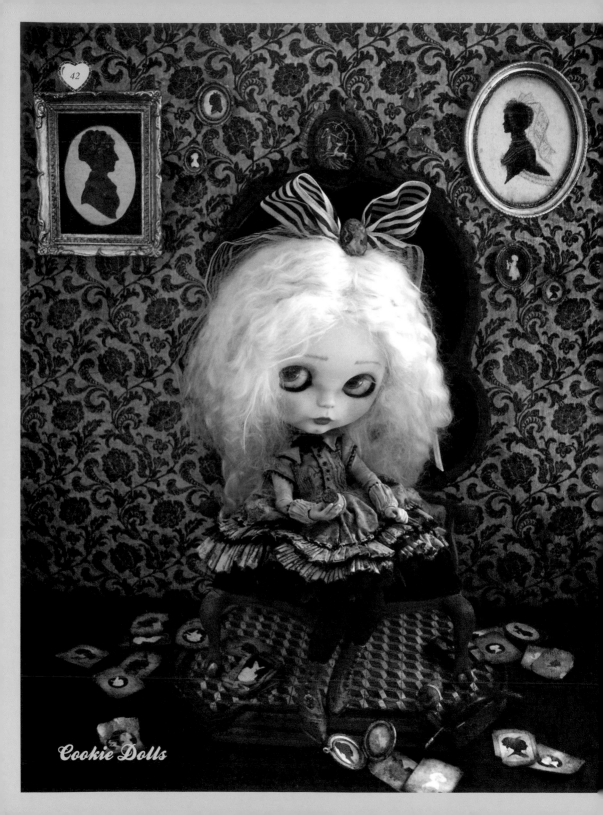

Cookie Dolls

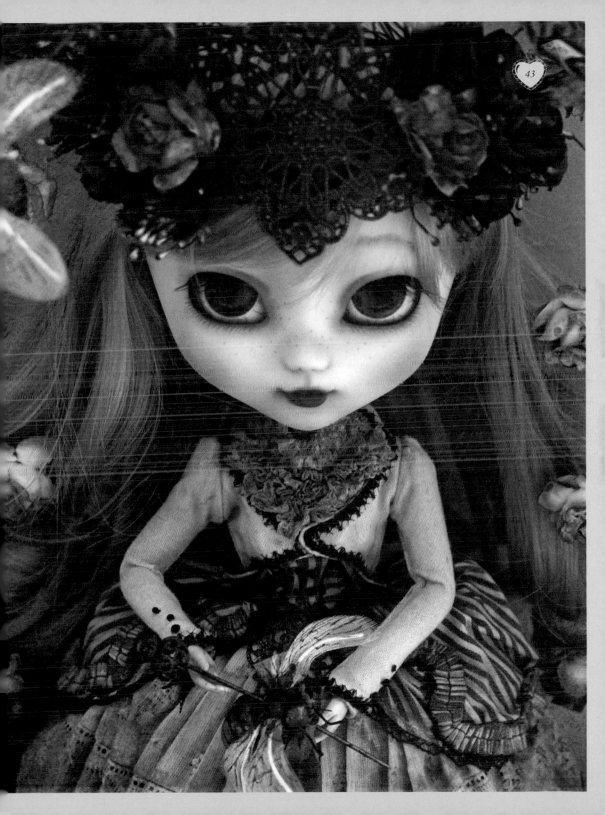

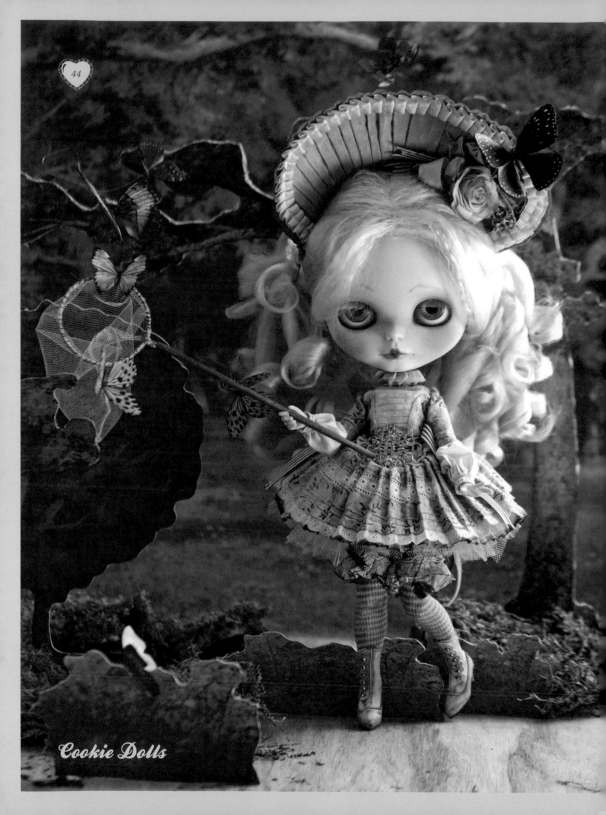

Cookie Dolls

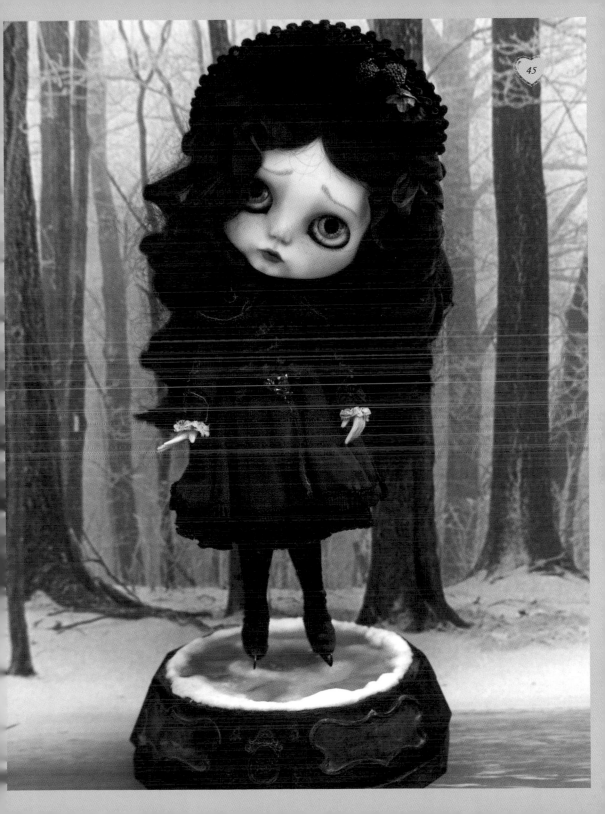

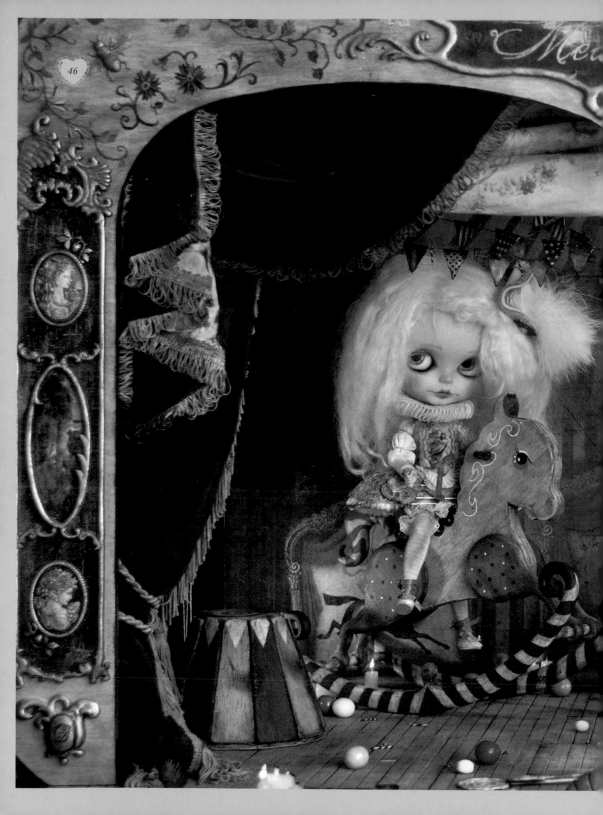

Cookie Dolls

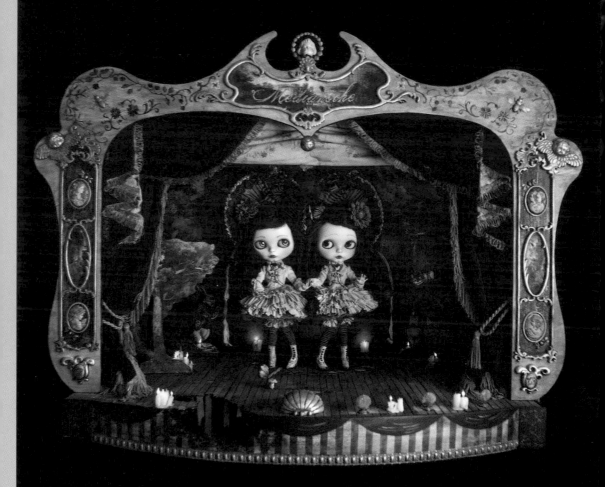

Cookie Dolls

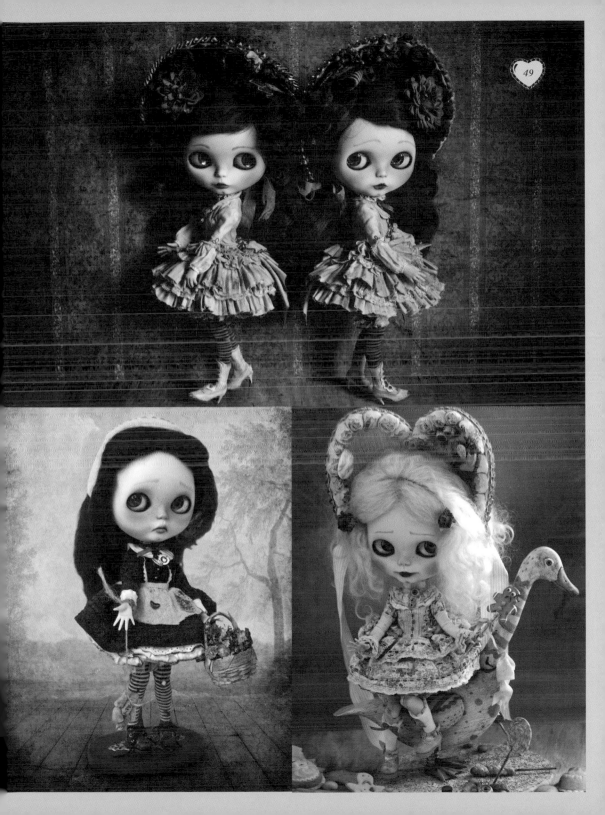

Poison Girls Dolls

毒藥女孩娃娃

　　來自西班牙的瑪莉雅・法蘭西斯珂・薩拉撒(María Francisco Sarasa)，也就是毒藥女孩，她喜愛收藏和製作人偶娃娃。瑪莉雅於2010年展開人偶娃娃設計師的藝術職涯，將三樣熱愛的事物結合為一：人偶娃娃、客製化設計和攝影。她認為自己是嘗試創造美麗事物和帶給大眾快樂的平凡女孩。

　　毒藥女孩設計的娃娃像是粉彩世界裡的美味棉花糖，用技巧、愛和心思完成的繽紛色彩。而她喜歡用Flickr的娃娃社群來分享創作。

Photography © María Francisco Sarasa

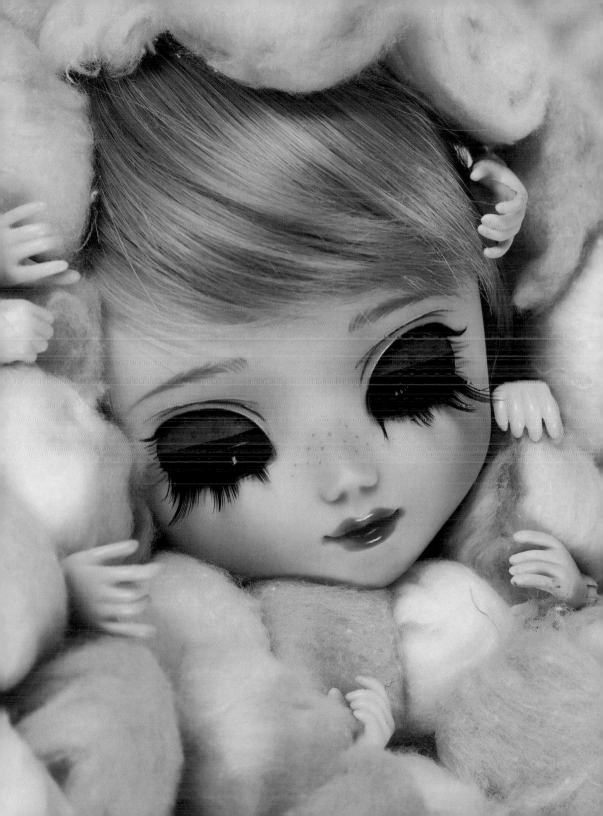

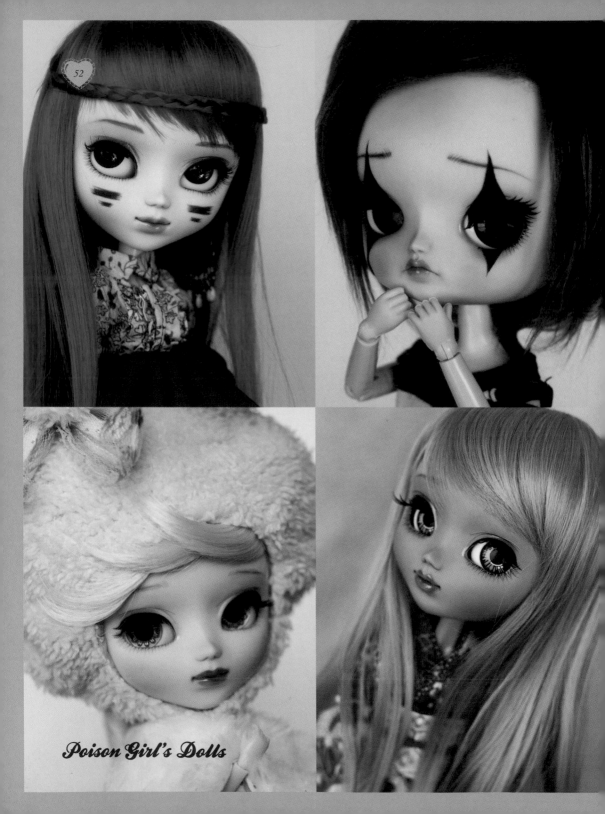

Poison Girl's Dolls

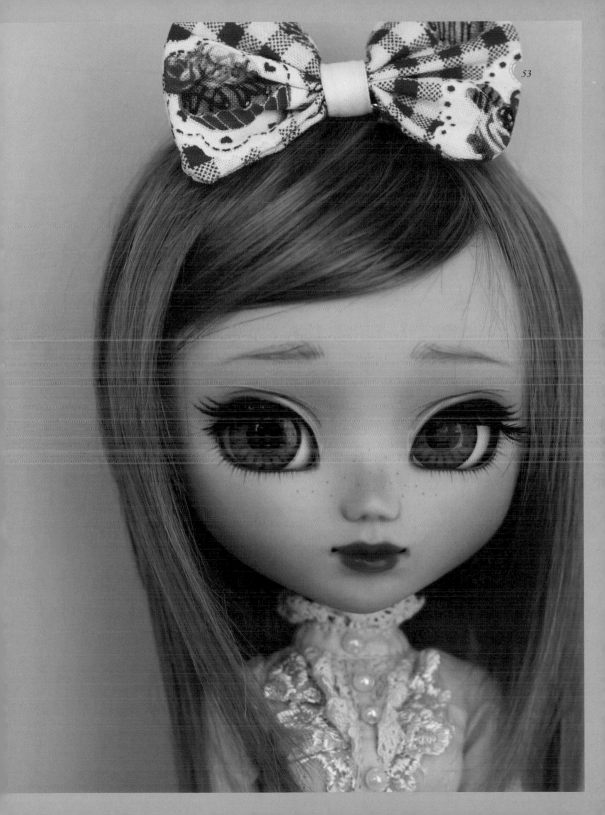

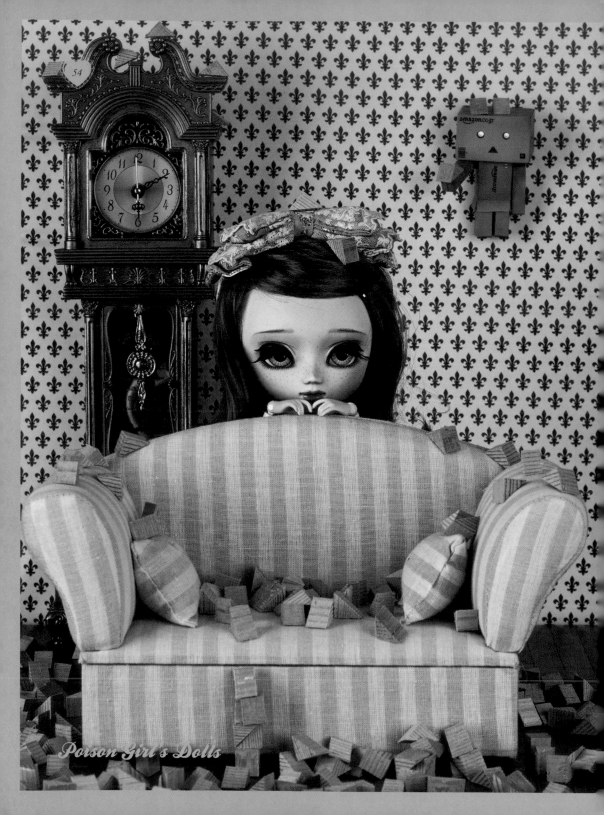

Poison Girl's Dolls

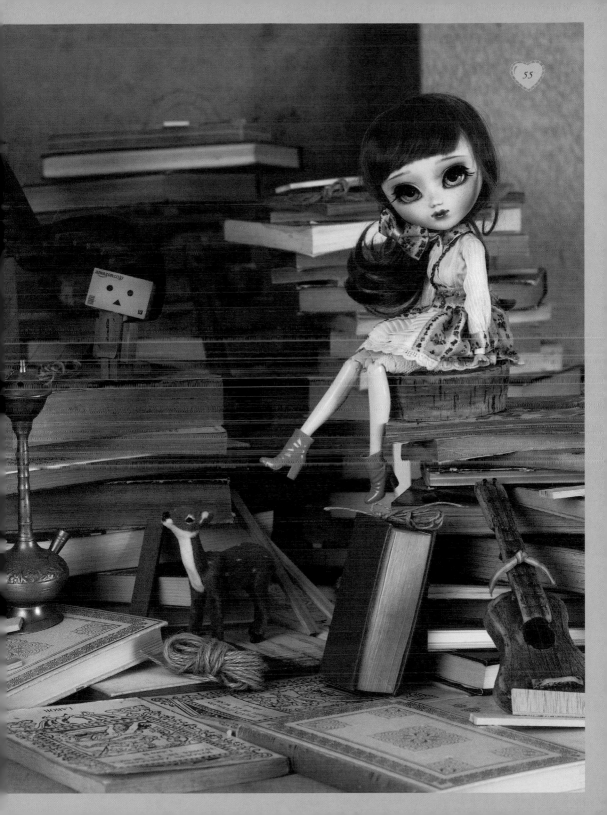

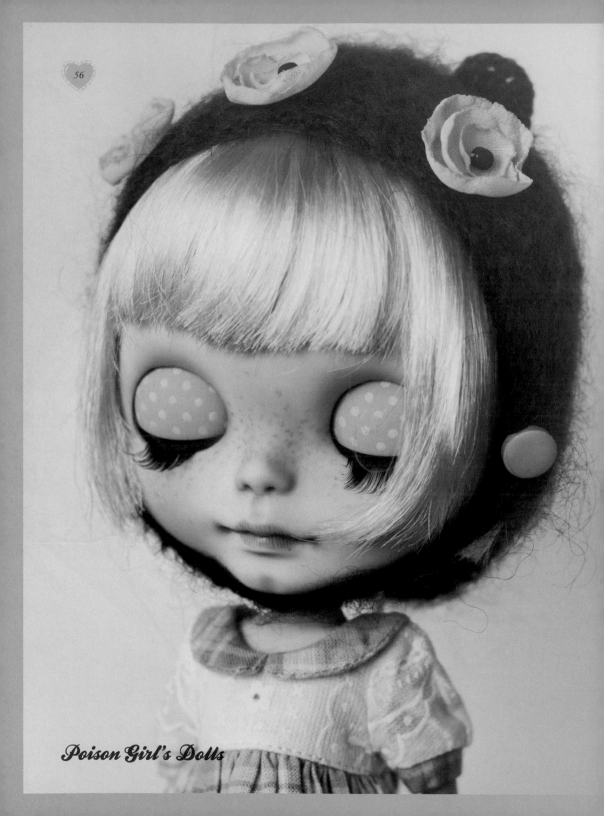

Poison Girl's Dolls

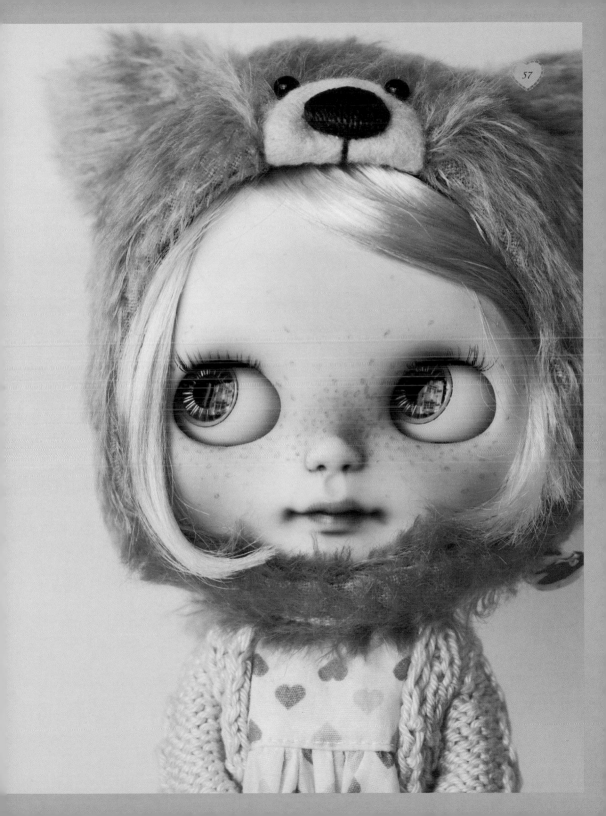

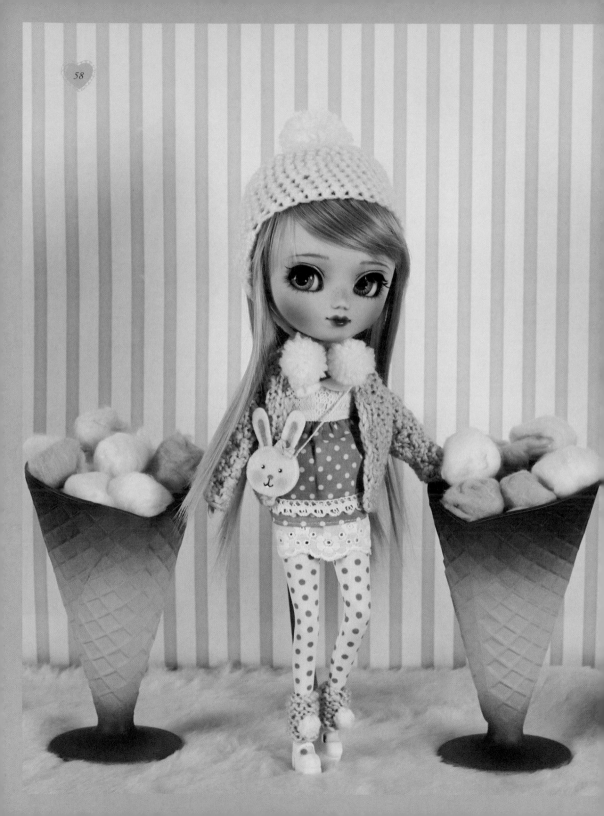

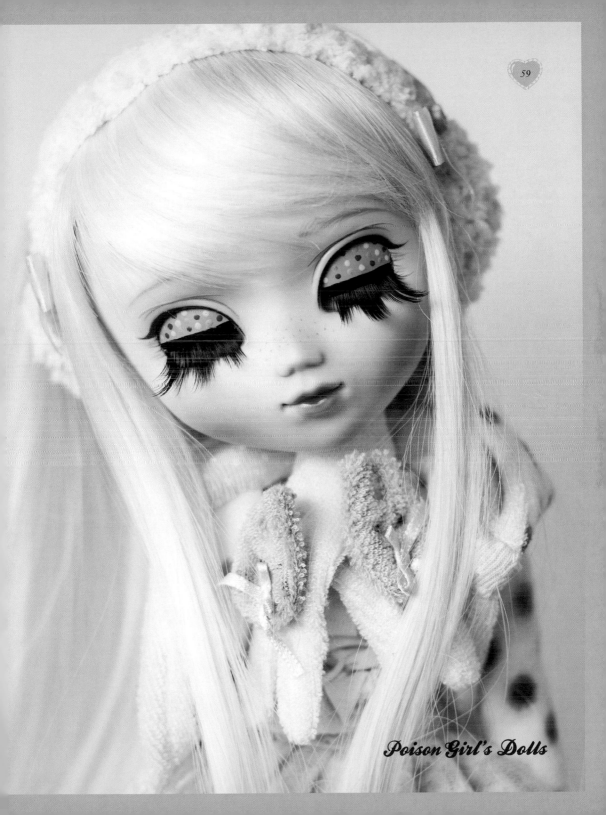

Poison Girl's Dolls

Clockwork Angel

機械天使

　　機械天使，也就是席爾薇・凡圖爾(Silvee van Toor)，是來自荷蘭的藝術家，深愛奇幻世界和童話故事。當席爾薇首次接觸球體關節人偶娃娃時，她感到如穫至寶。這種人偶娃娃具有她所有喜愛的元素：以工具和黏土塑造、妝點面容、設計和縫製服裝、打理整體風格，以及上網搜尋適合的眼睛、鞋子和假髮。

　　席爾薇也使用其他人偶娃娃進行設計，像是精靈高中和布萊絲娃娃，而她的風格受到羅莉塔和畫報女郎啟發。

Photography © Silvee van Toor

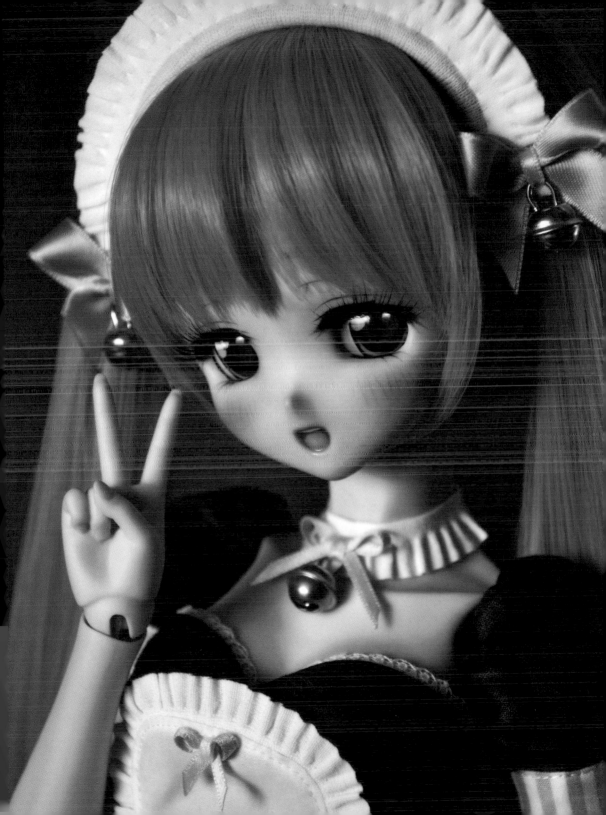

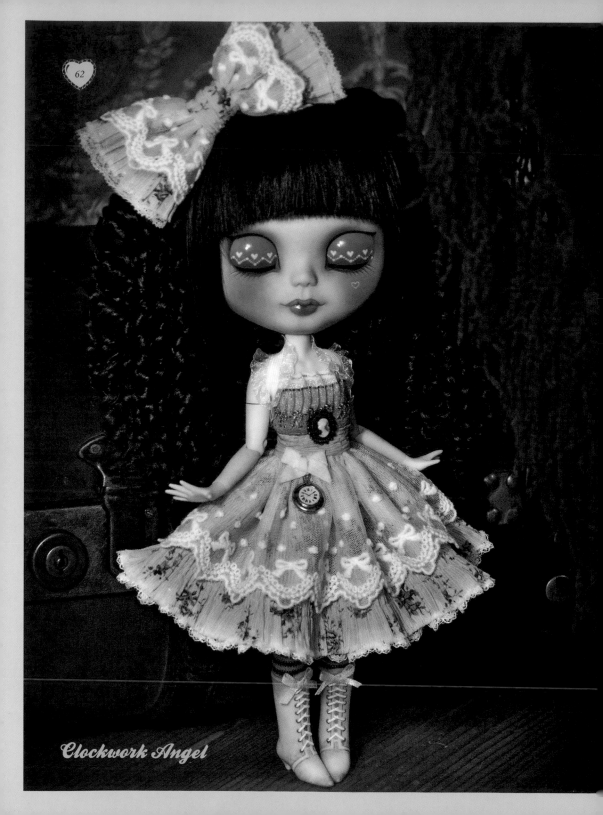

Clockwork Angel

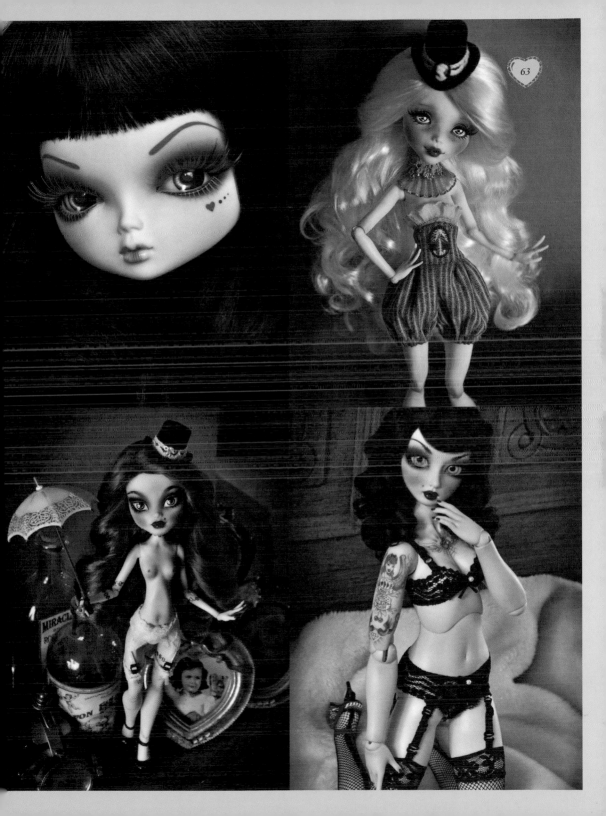

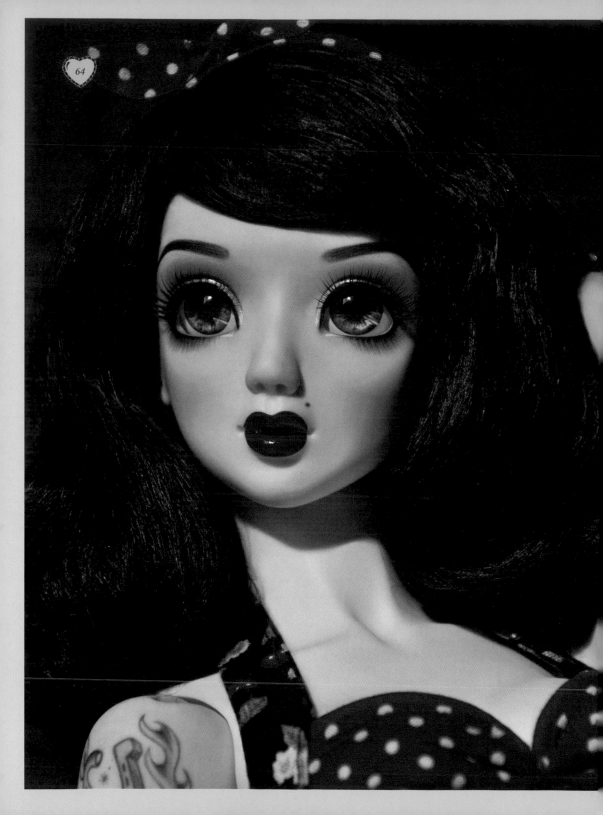

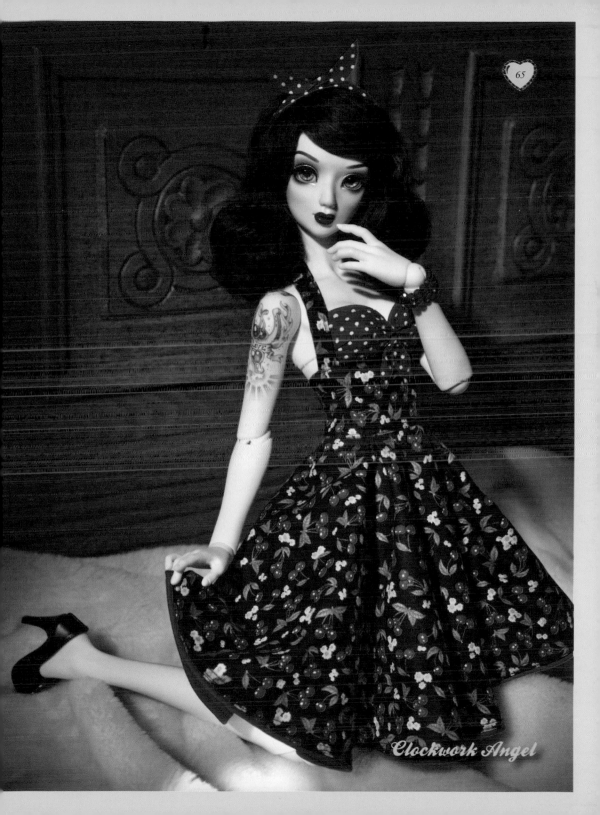

Clockwork Angel

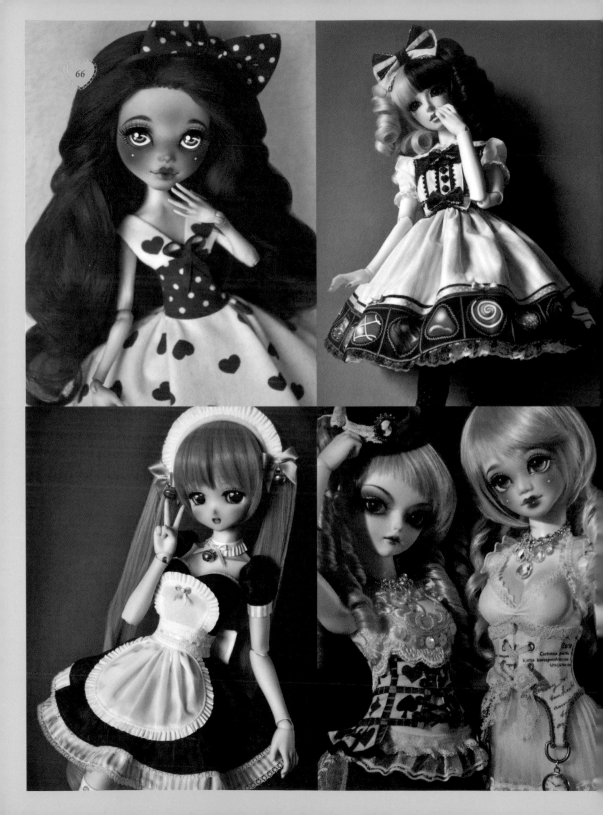

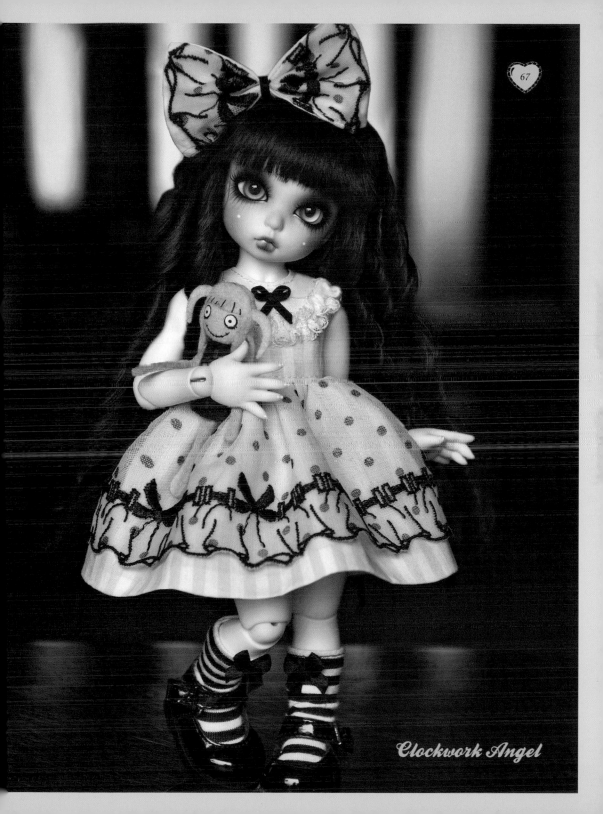

Clockwork Angel

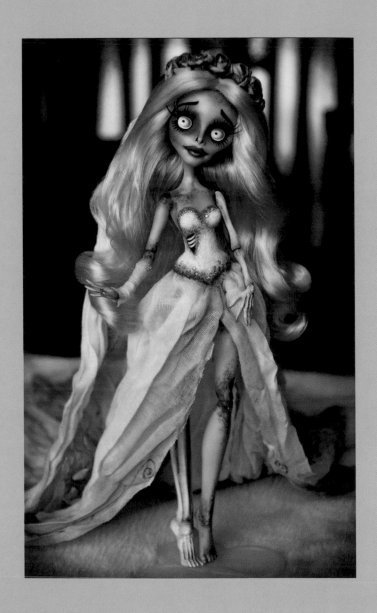

Clockwork Angel

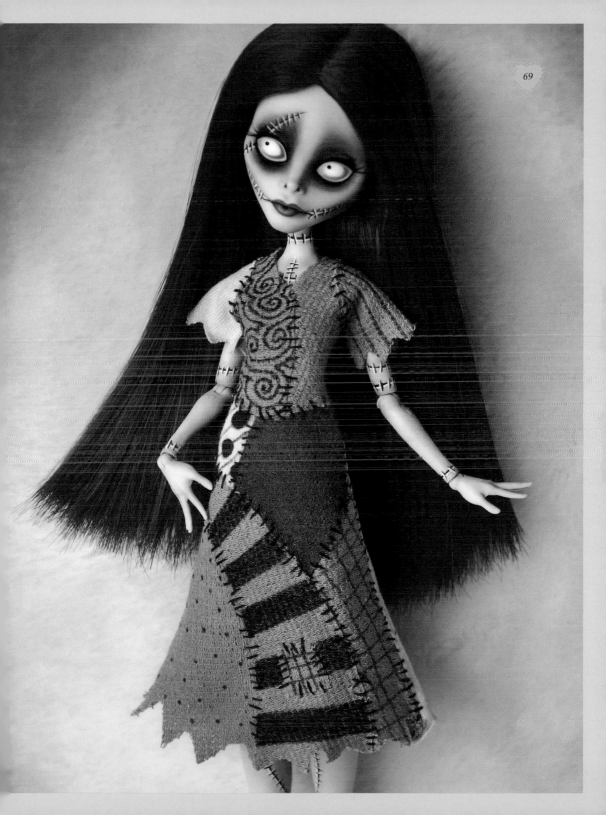

Enchanted Doll

魔法娃娃

　　馬麗娜‧拜齊可娃(Marina Bychkova)為一名俄裔加拿大藝術家，她創立了魔法娃娃—精緻陶瓷娃娃的高級品牌。拜齊可娃的人偶娃娃由精細關節組成，以手工雕塑結構和描繪細節，有些人偶雅緻地裸身，有些則穿著繡滿金屬製品和寶石的華美服飾，且伴隨著奇異的現成物。

　　她製作的每個人偶娃娃身上總帶些許俄羅斯色彩，而她的靈感來自不同文化和種族的民間傳統，像是中國和中東。

Photography © Marina Bychkova

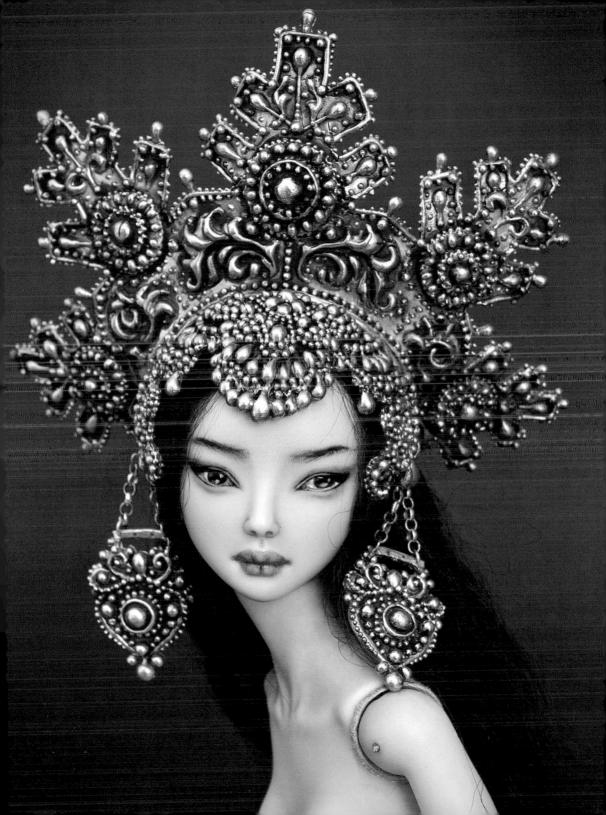

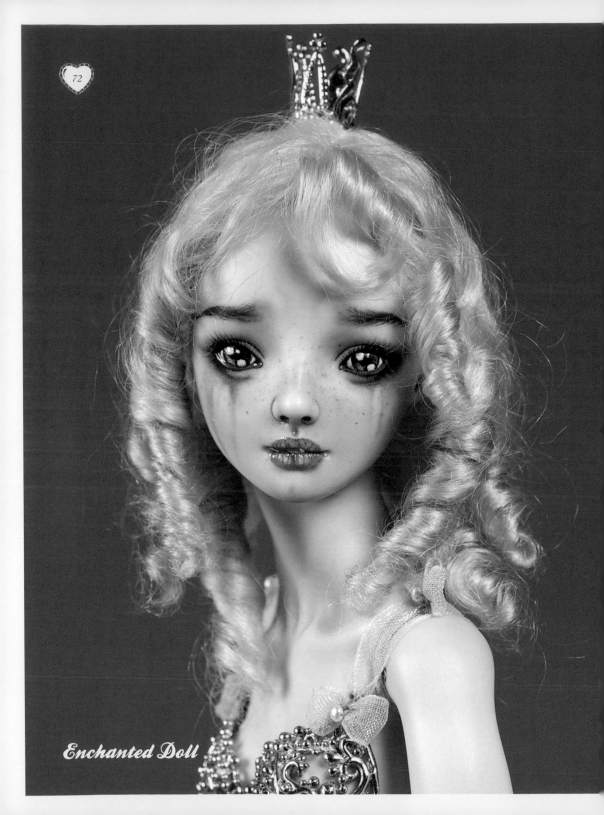

Enchanted Doll

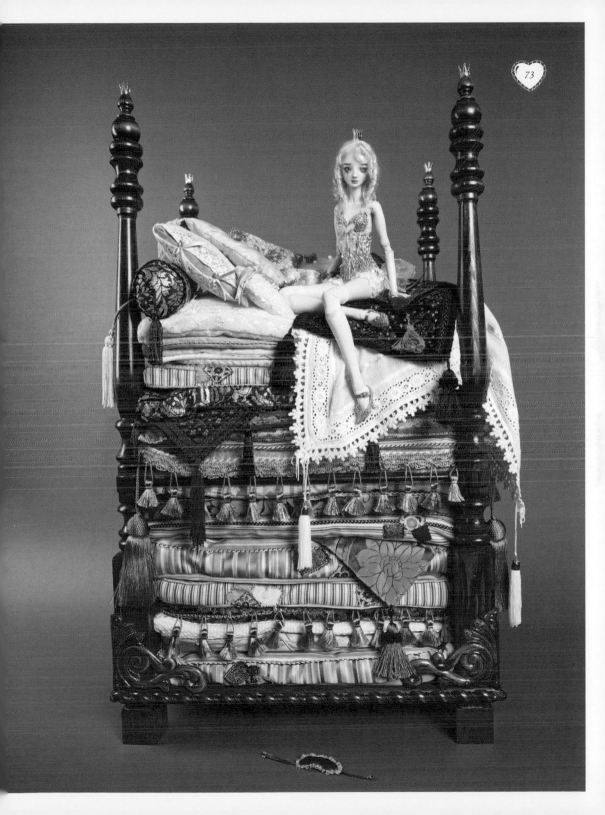

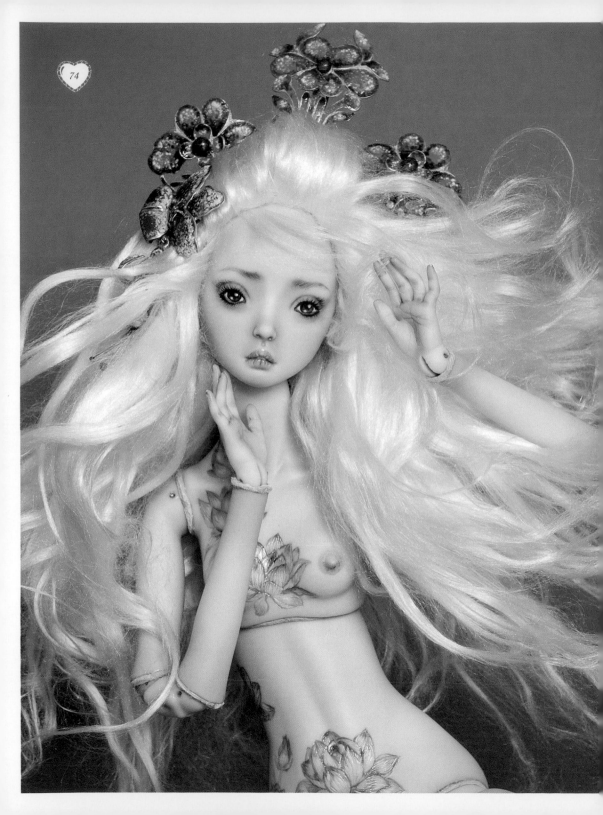

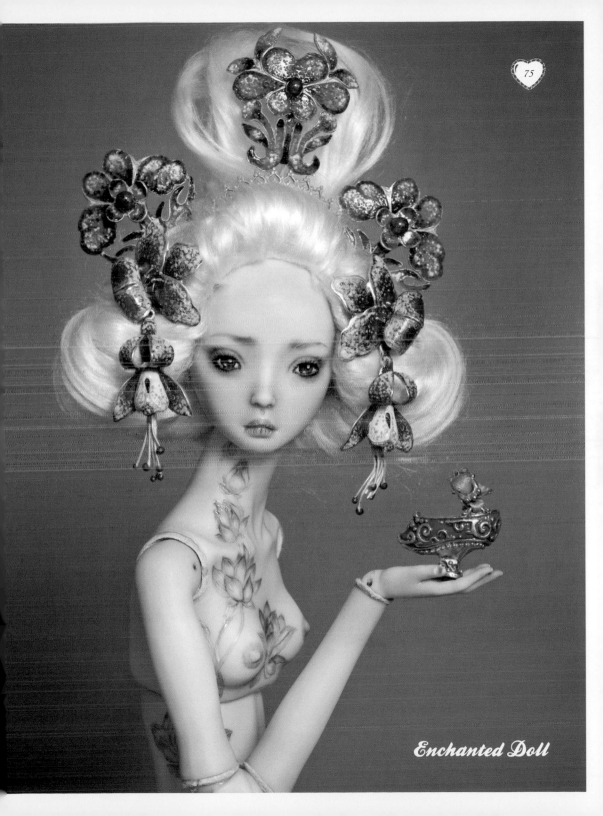

Enchanted Doll

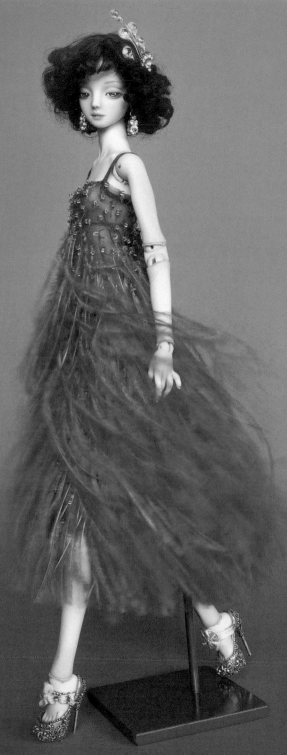

Enchanted Doll

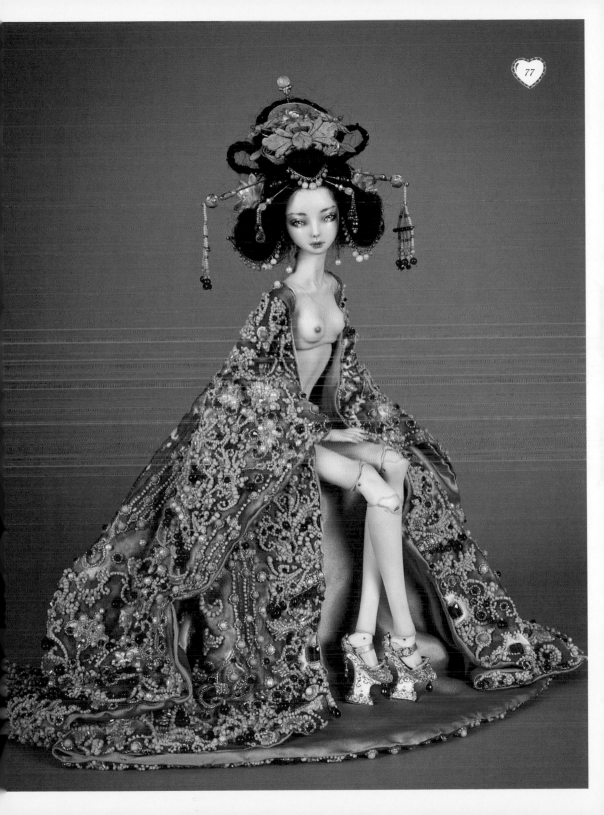

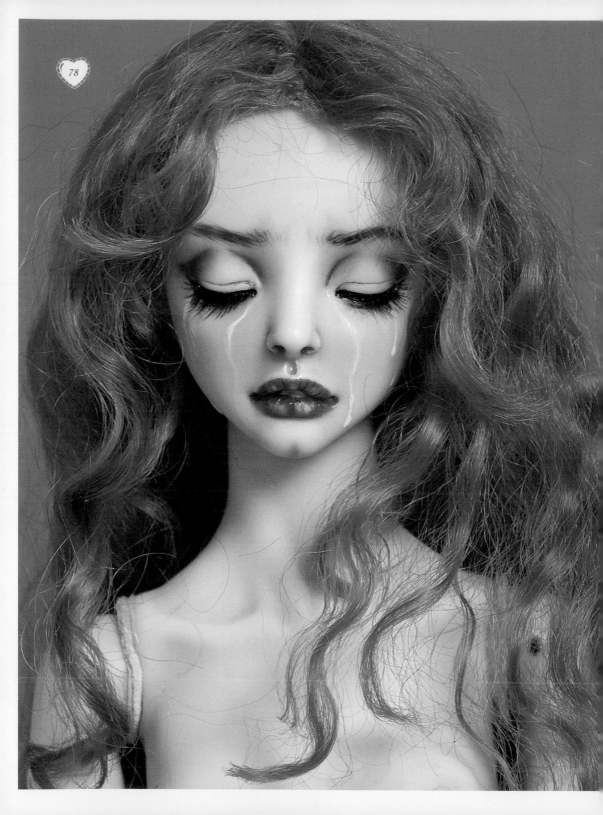

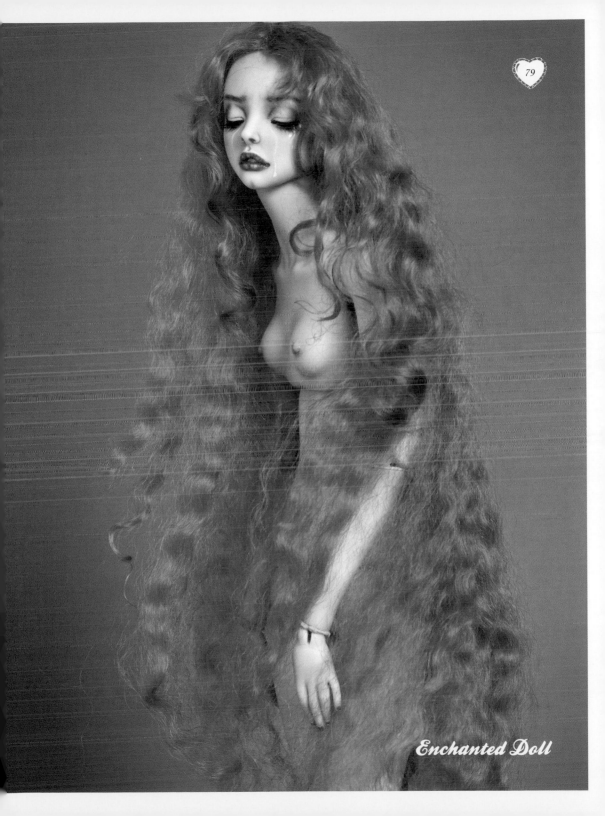

Enchanted Doll

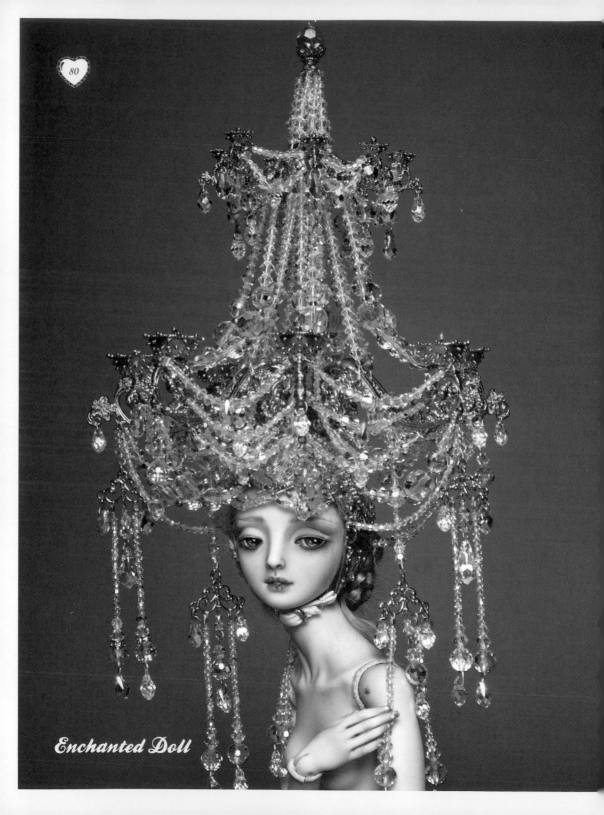

Enchanted Doll

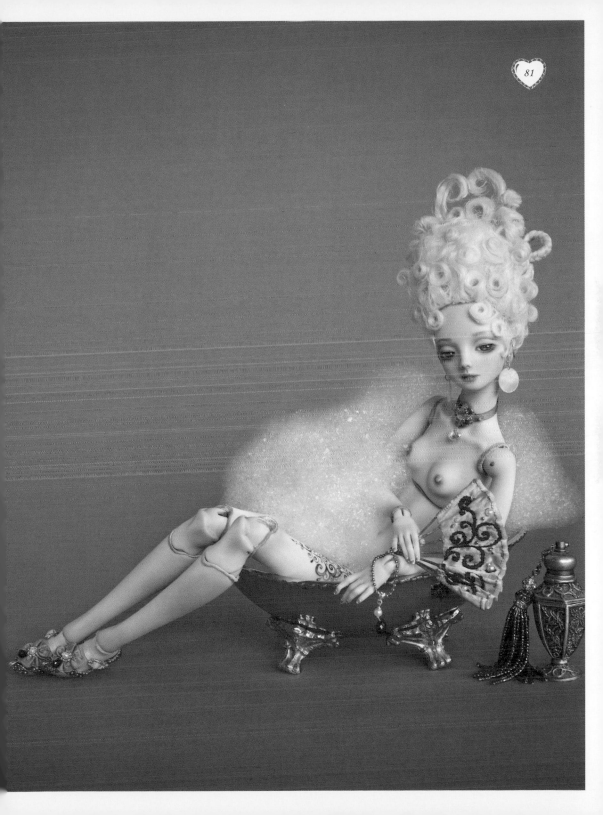

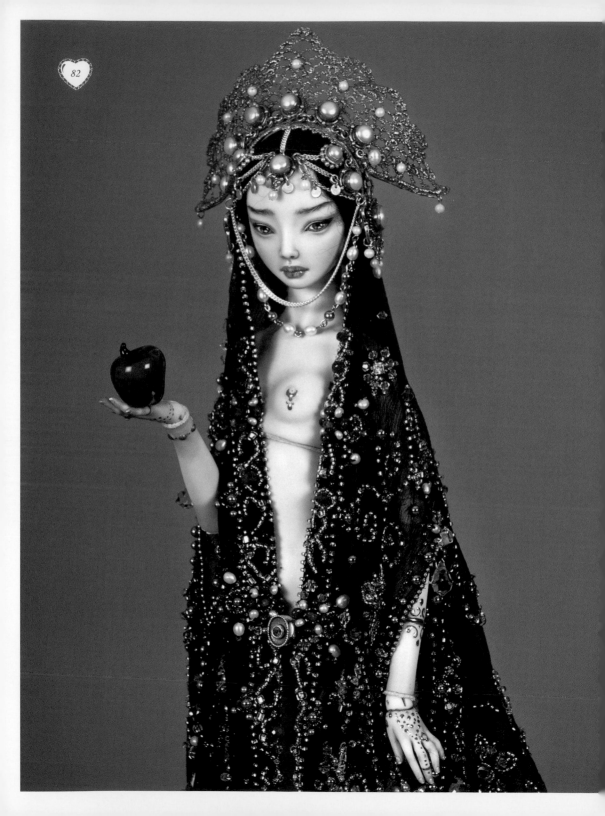

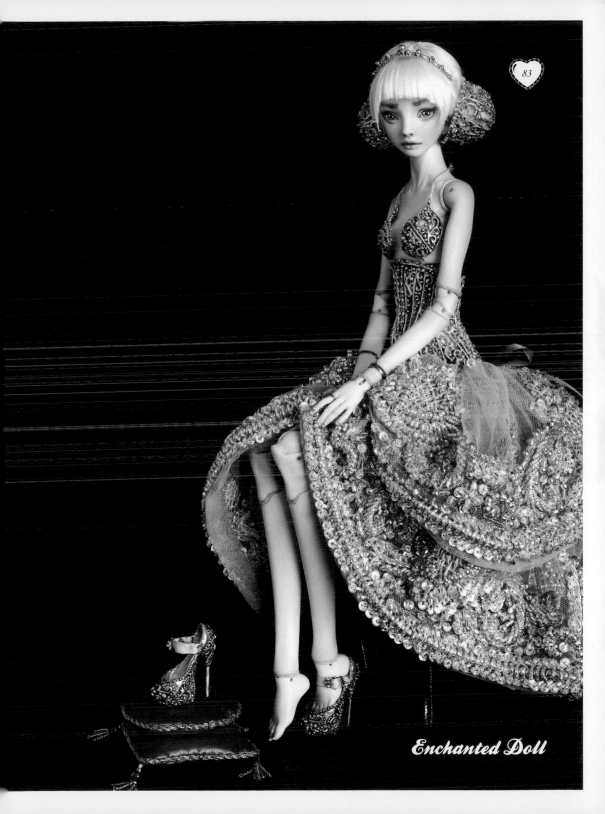

Enchanted Doll

Juan Albuerne

璜・艾爾布

　　璜・艾爾布是知名畫家和漫畫家，主要活動於西班牙希洪。身為人偶娃娃收藏家和電影愛好者，自然而然地，艾爾布以現成人偶設計製作，創造他獨特的偶像歌星人偶娃娃。

　　普利普娃娃使他得以名星為基本，完美結合本身的插畫功力，製作出令人驚豔的漫畫造型人偶娃娃。這些引人注目的人偶娃娃已刊登於眾多書籍雜誌中，並在許多藝廊公開展示。

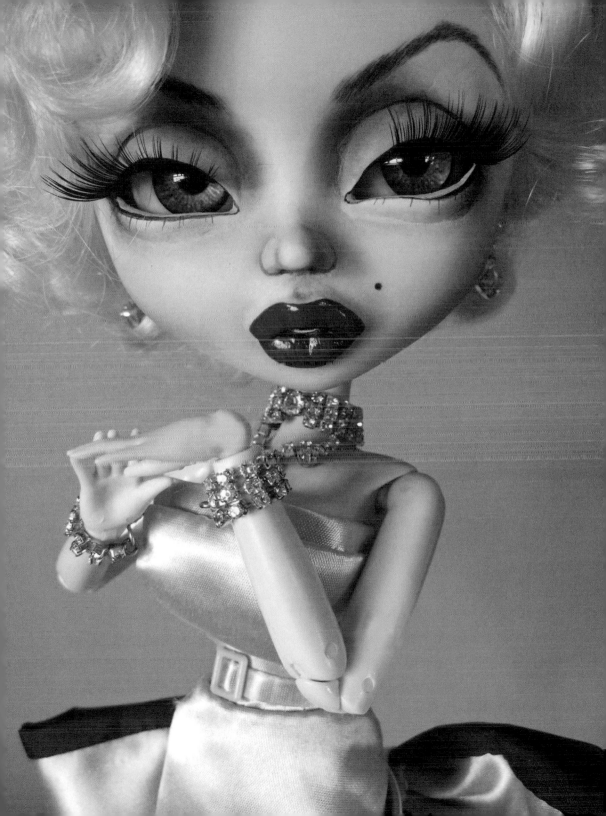

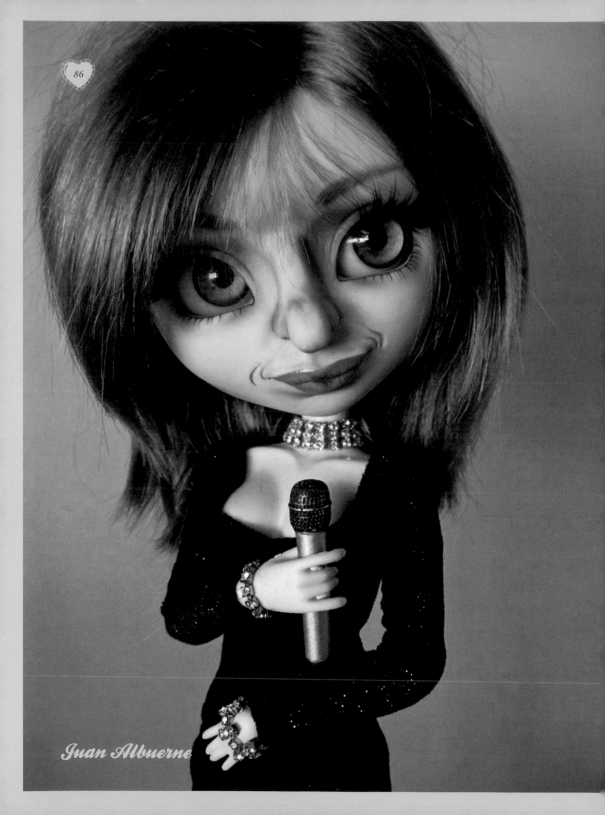

Juan Albuerne

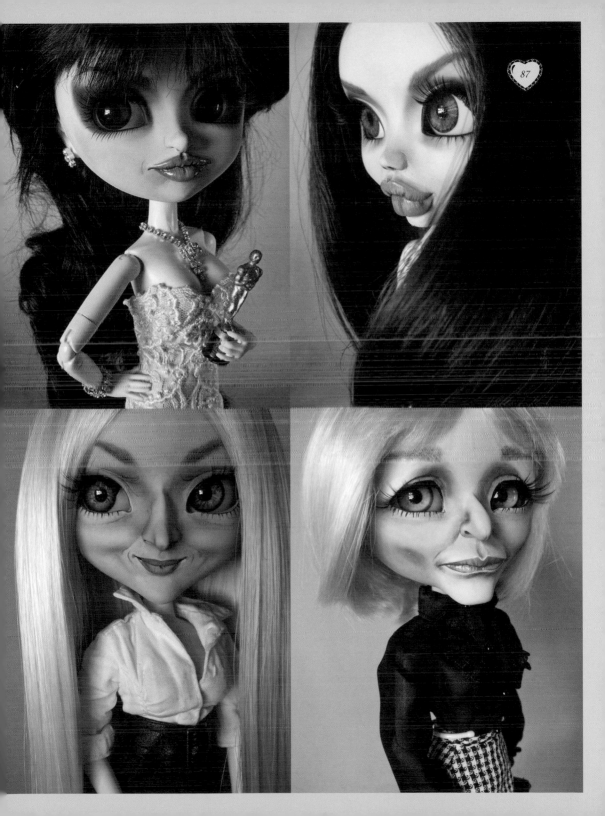

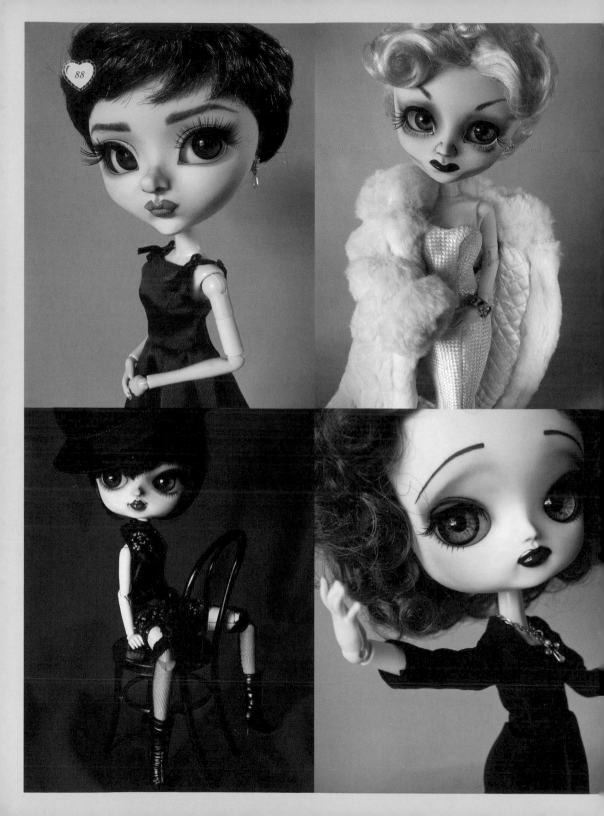

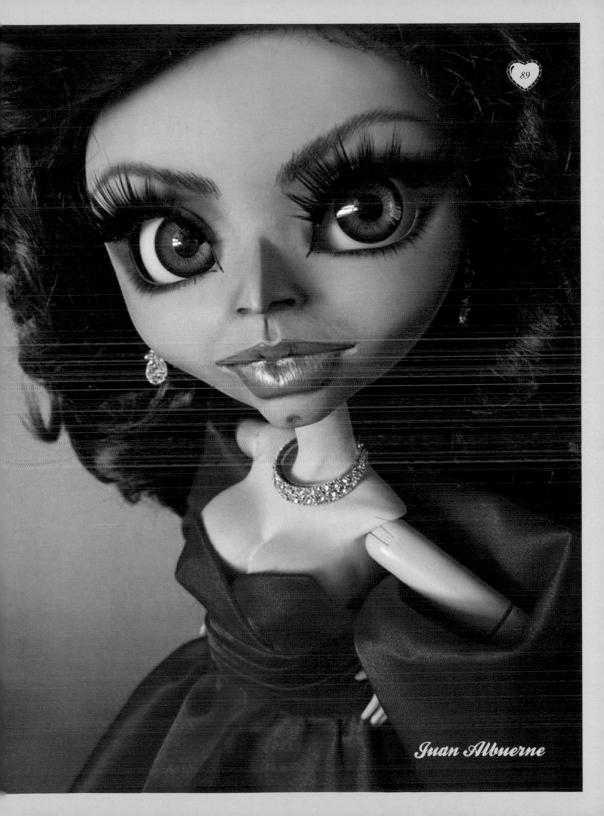

Juan Albuerne

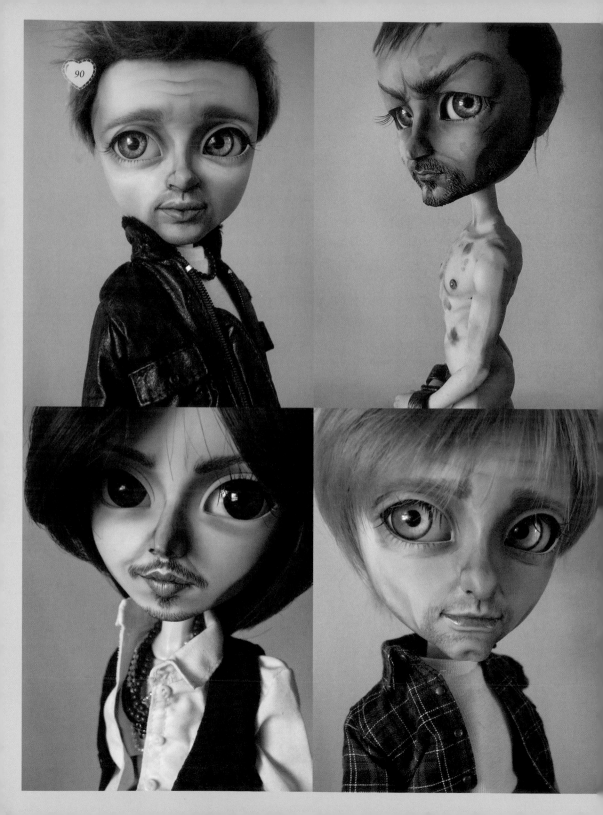

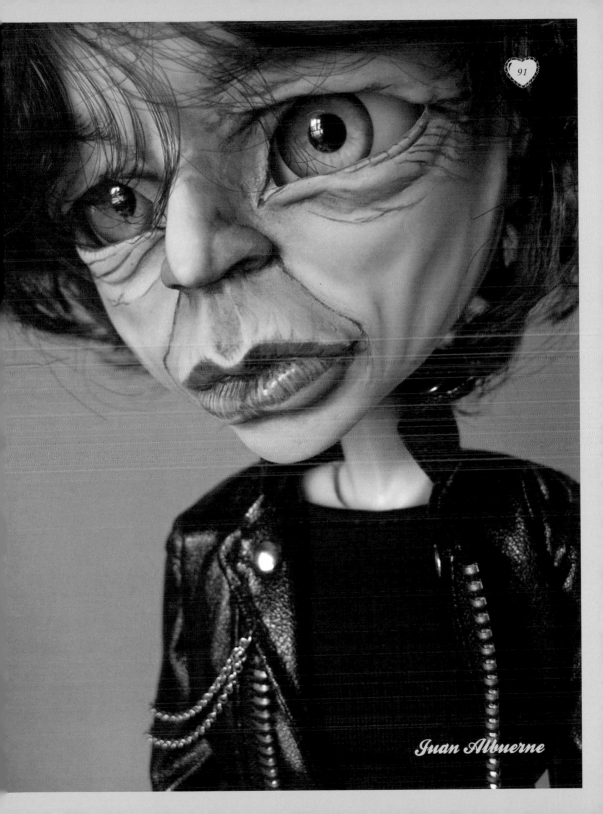

Juan Albuerne

Erregiro

艾瑞吉羅

艾瑞吉羅本名為拉法葉・羅帝格・吉羅納(Rafael Rodri-guez Girona)，是一名專業攝影師、畫家和化妝師，工作和居住在西班牙賽維亞。艾瑞吉羅為每一個創造的人偶娃娃構思、雕塑、彩繪、設計髮型和彩妝，並為其拍照，使我們得以一覽他奇妙且獨特的創作世界。

艾瑞吉羅的人偶娃娃知名度逐漸增加，也因此每年都受邀參與各個活動和展覽。除了書籍外，他的作品也於許多部落格、紙本和電子雜誌中刊登。

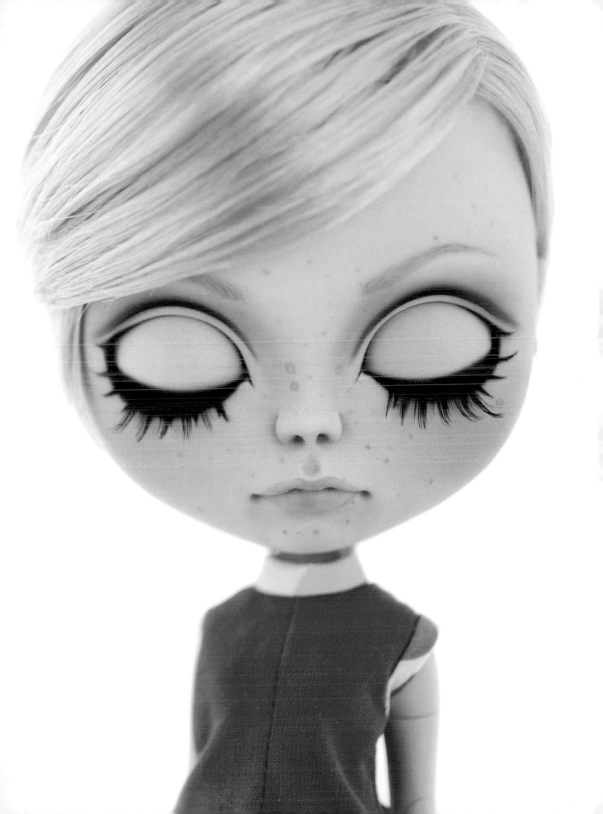

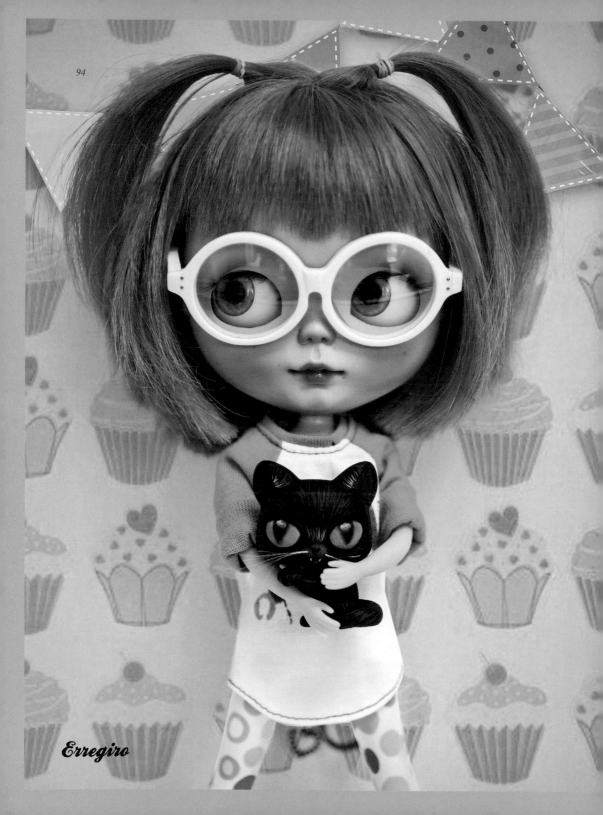

Erregiro

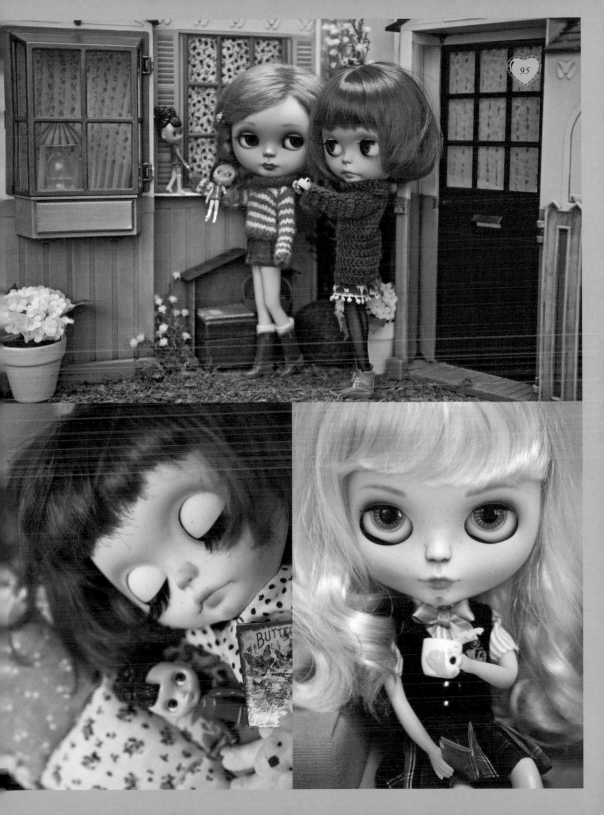

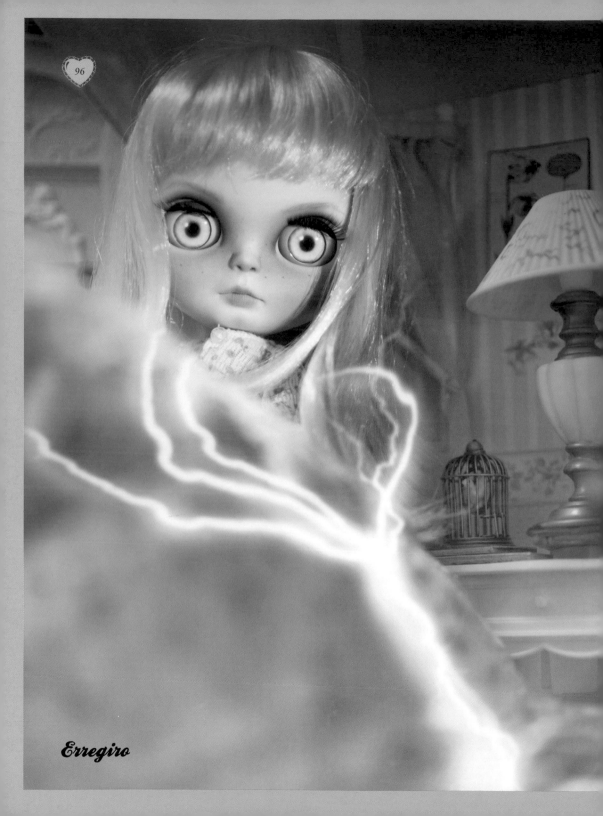

Erregiro

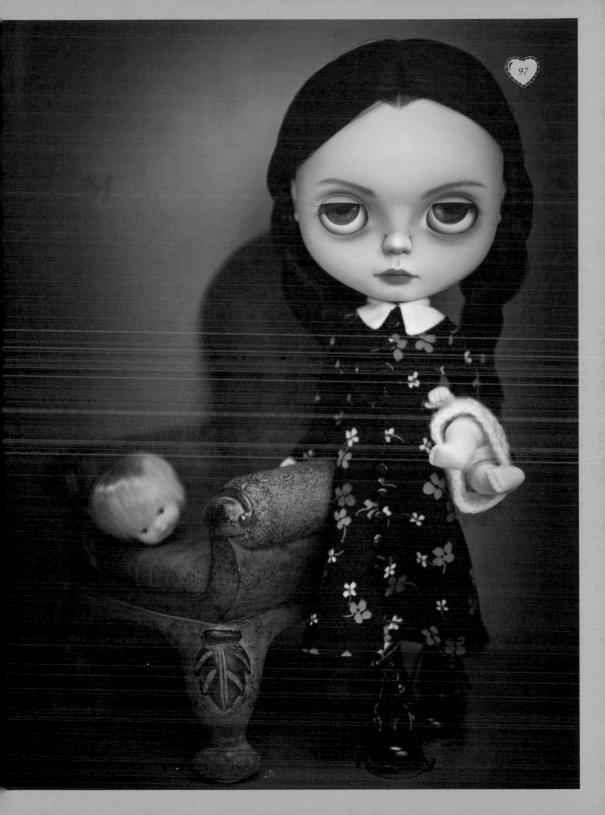

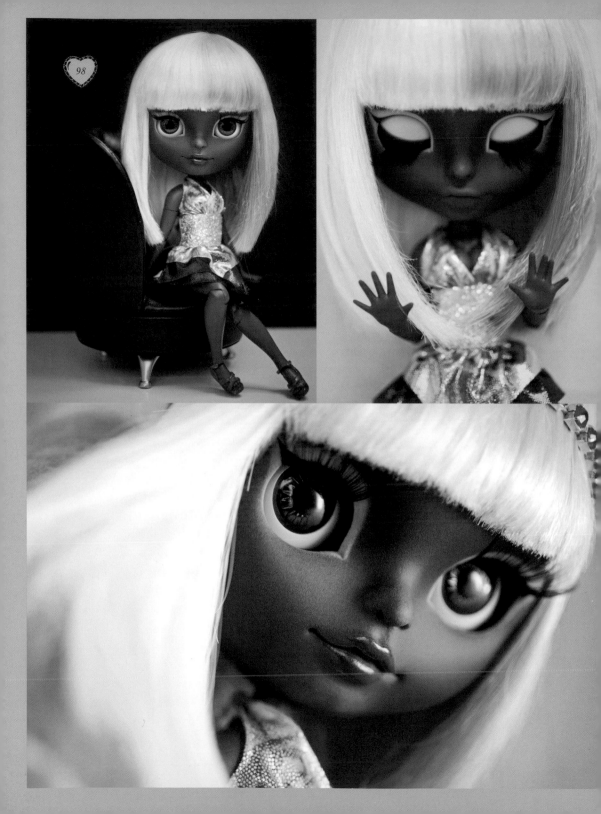

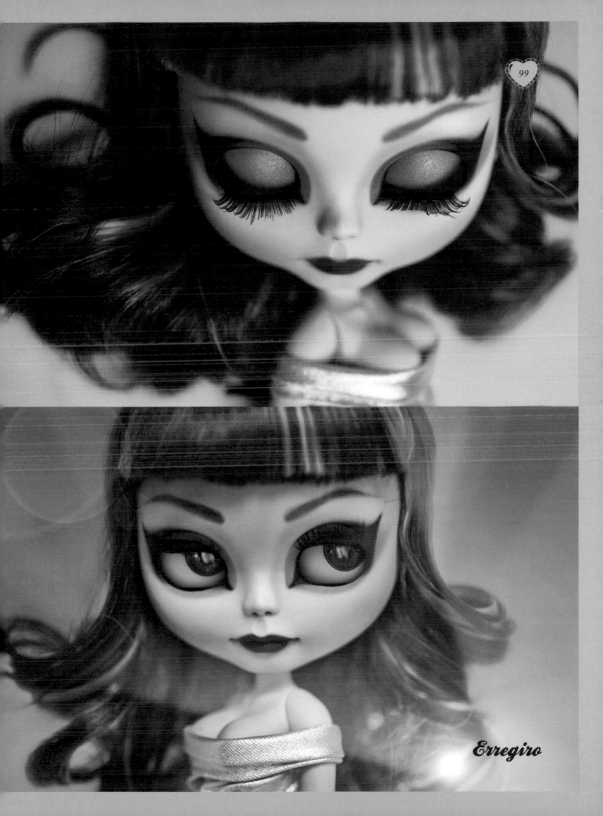

Erregiro

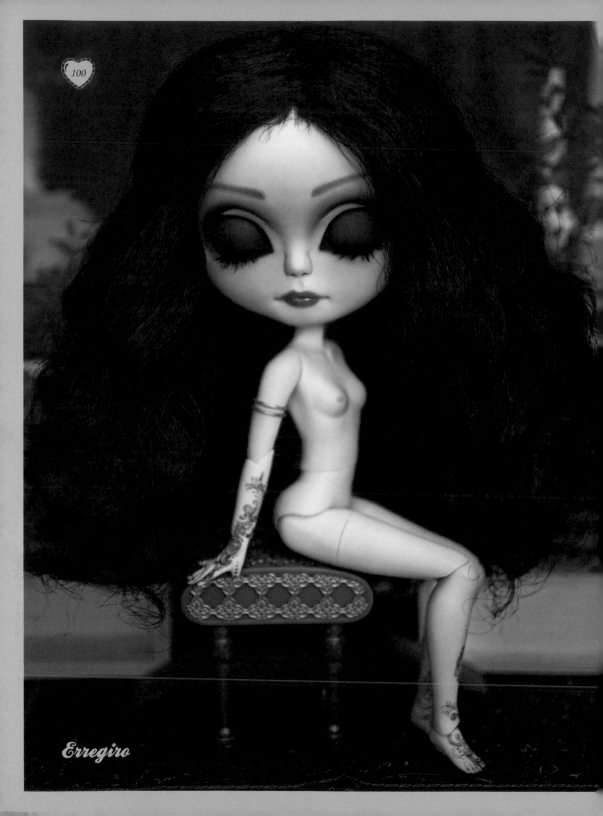

Erregiro

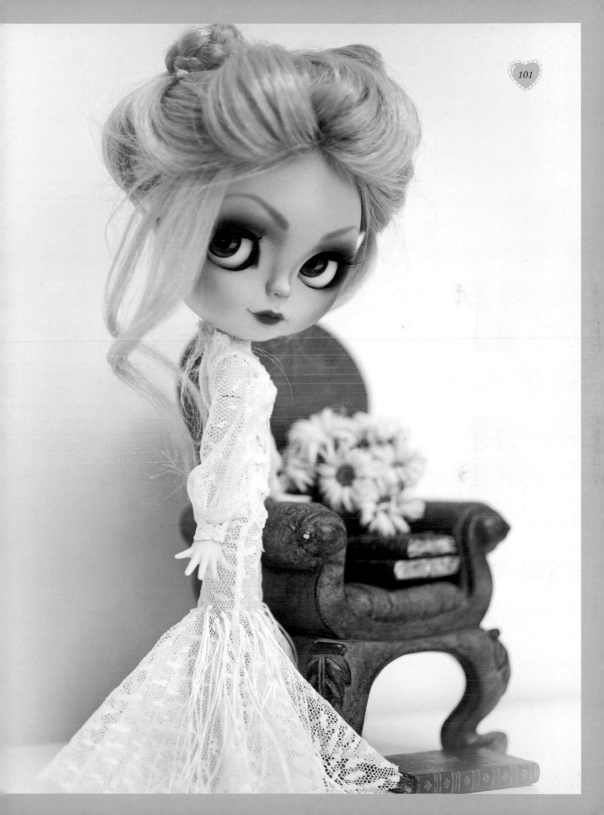

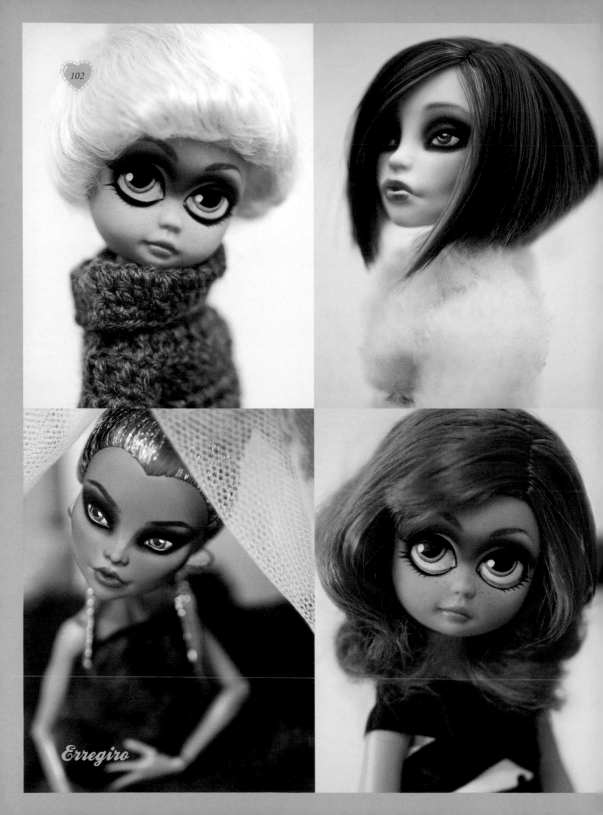

Erregiro

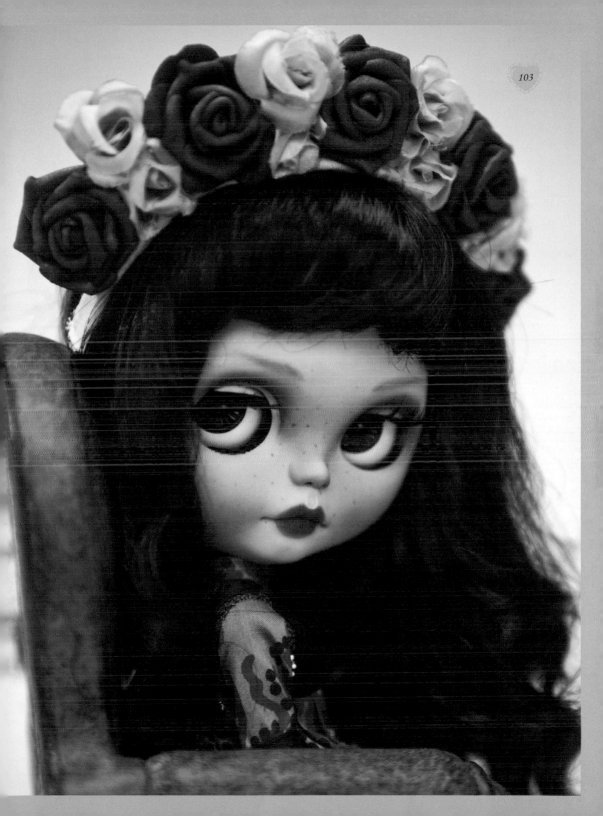

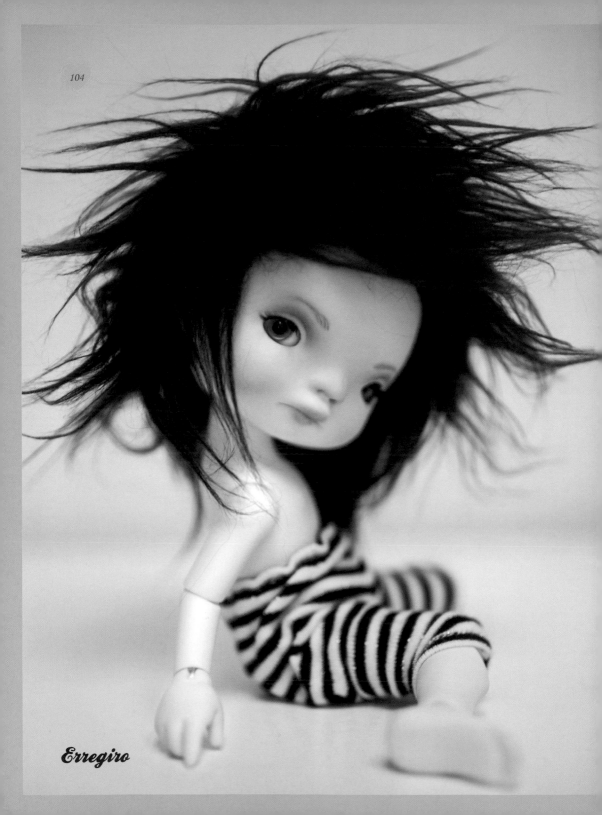

Erregiro

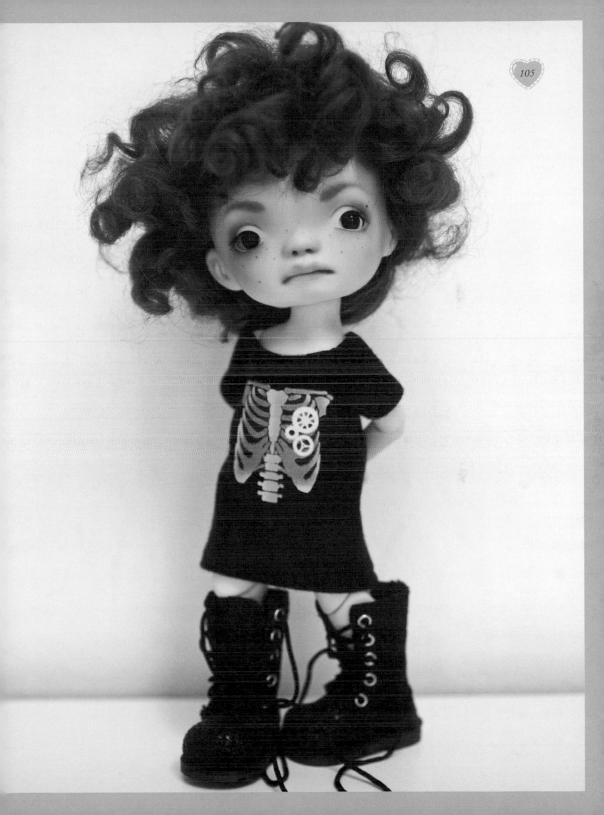

Zombuki

殭舞伎

　　居住於佛羅里達的布莉姬‧庫佛特(Brigitte Coovert)創立了一系列獨特的定製人偶娃娃—殭舞伎。「殭舞伎」一詞為「殭屍(zombie)」和「歌舞伎(kabuki)」的結合，歌舞為日本特色傳統戲劇，演出者繪有精心設計且奇異誇張的妝容。

　　庫佛特的作品展示於各個刊物和藝廊中，包括洛杉磯的日裔美國人國家博物館和娃娃谷(The Valley of the Dolls)。同時她也從事珠寶設計和愛好者雜誌編輯設計。

Photography © Brigitte Coovert

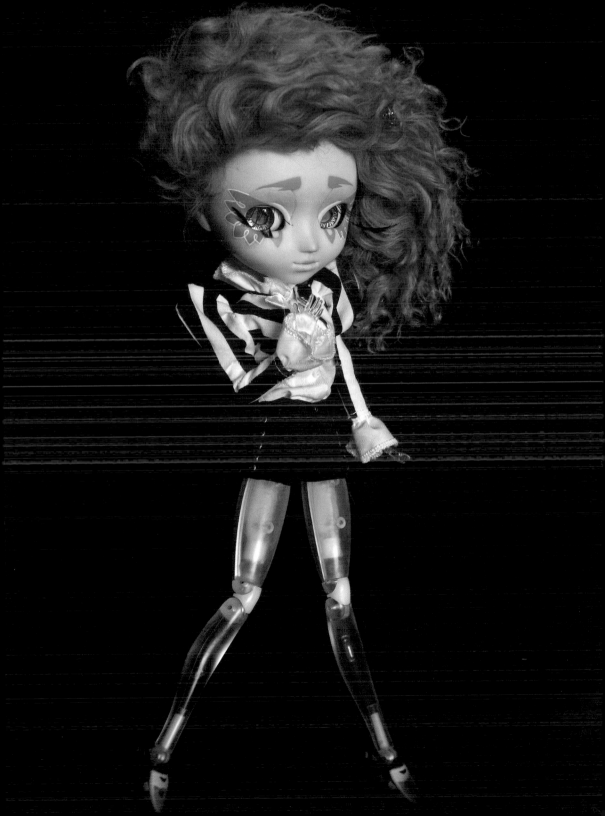

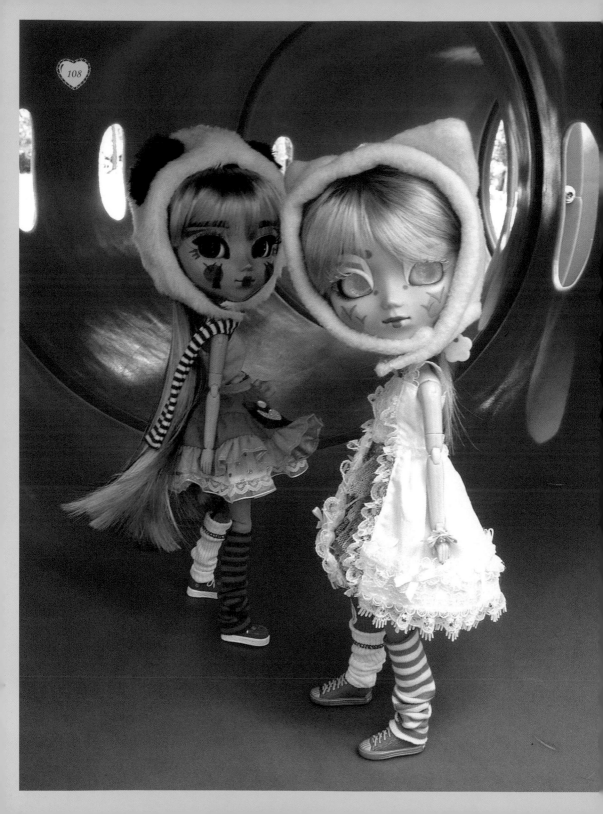

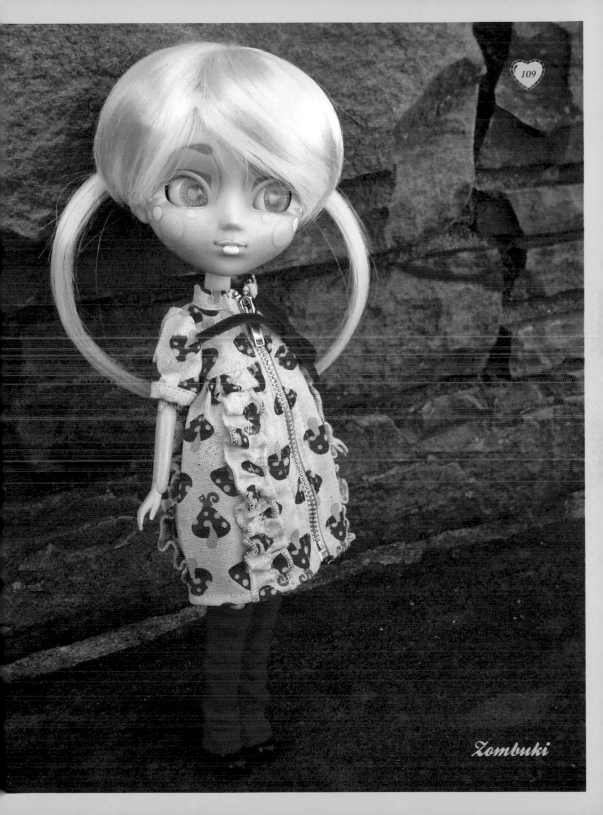

Zombuki

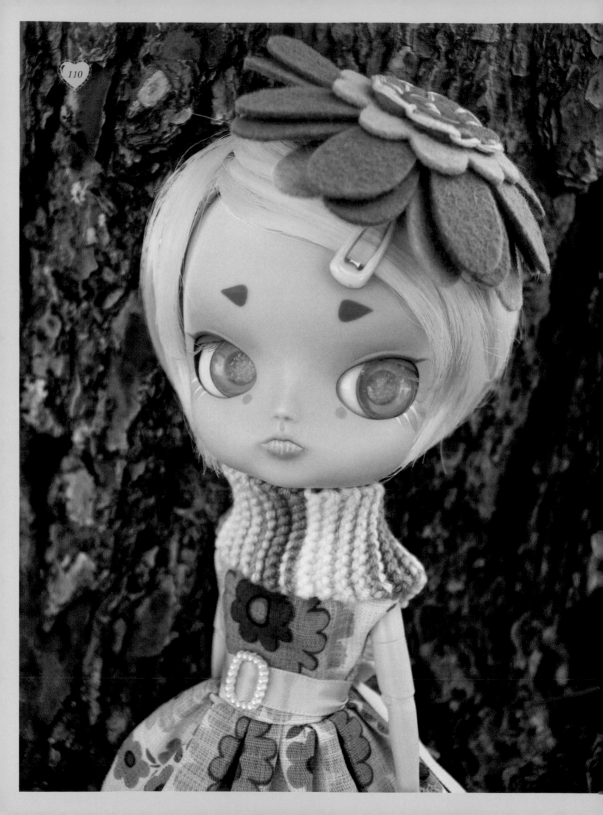

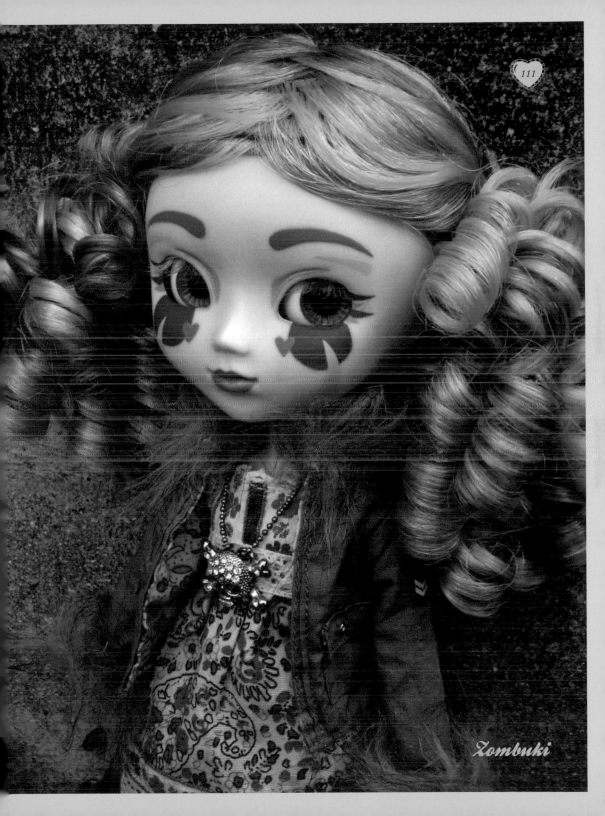

Zombuki

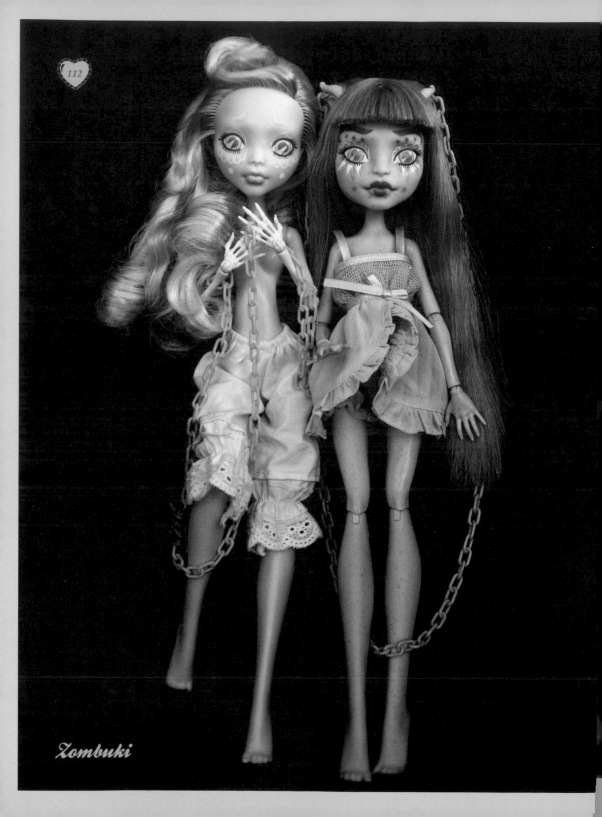

Zombuki

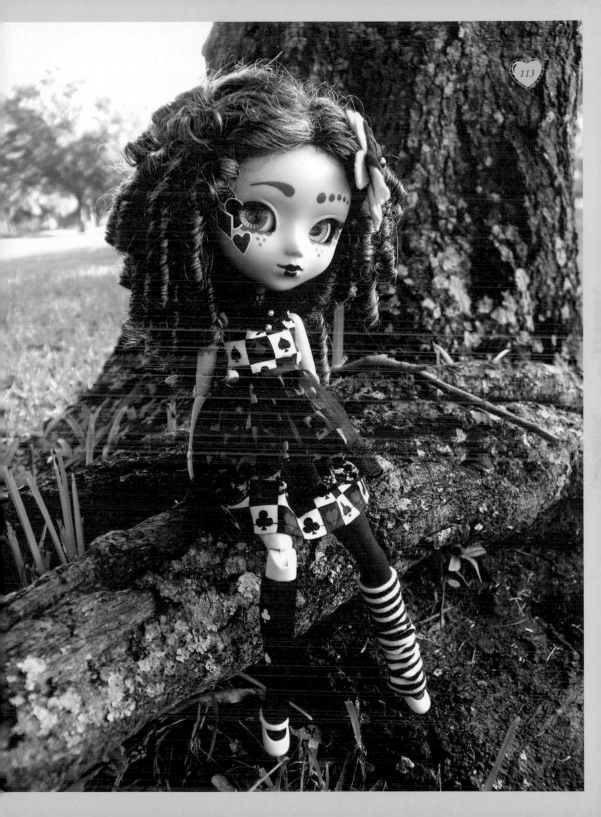

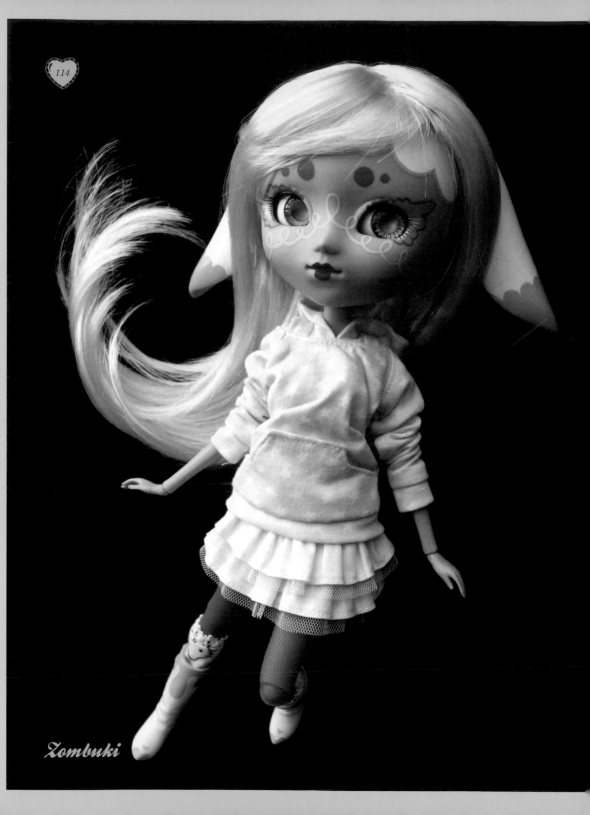

Zombuki

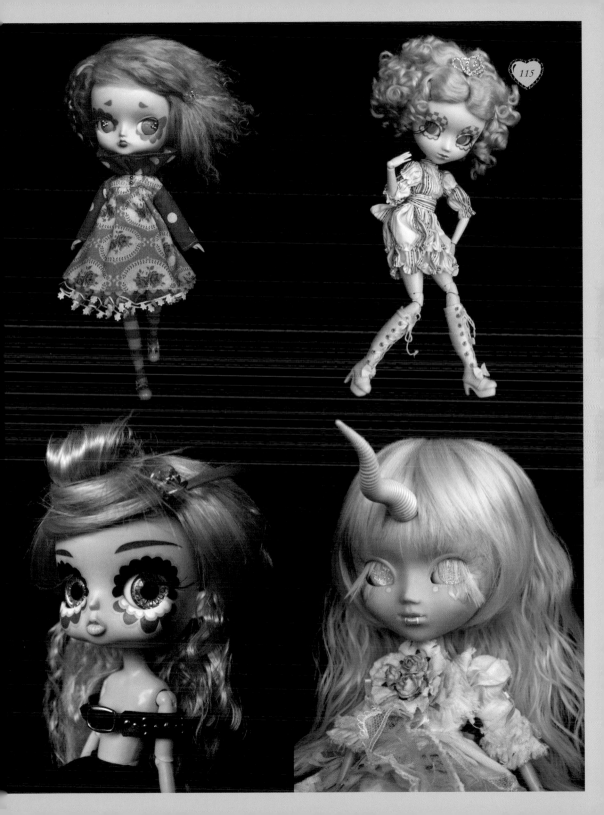

Forgotten Hearts

遺忘之心

　　艾達瑪莉絲‧羅曼 (Aidamaris Roman) 是來自波多黎各的自學藝術家。十幾年前，羅曼藉由觀看Youtube教學影片和閱讀專業書籍，學習如何創作自己的陶瓷娃娃，因而創造出令人驚奇的人偶娃娃—遺忘之心。

　　除了手工製作娃娃以外，羅曼也喜歡雕塑和彩繪精靈、美人魚與其他奇幻生物。

Photography © Aidamaris Roman

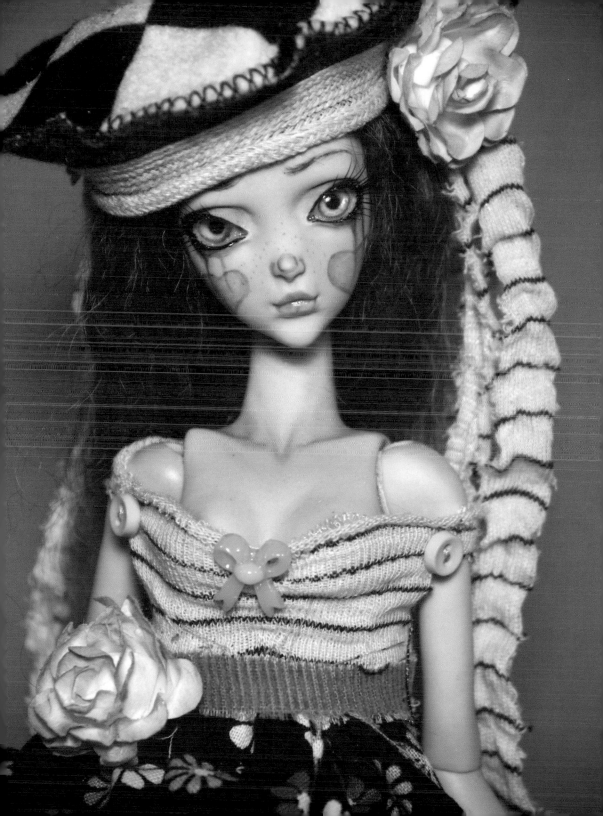

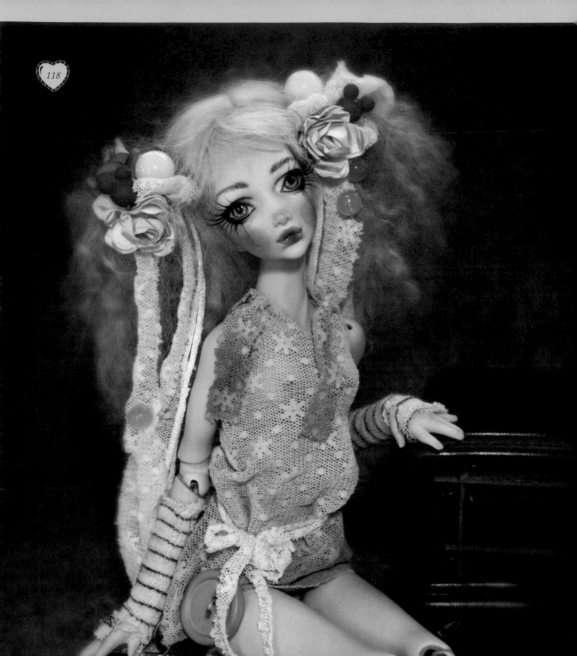

Forgotten Hearts

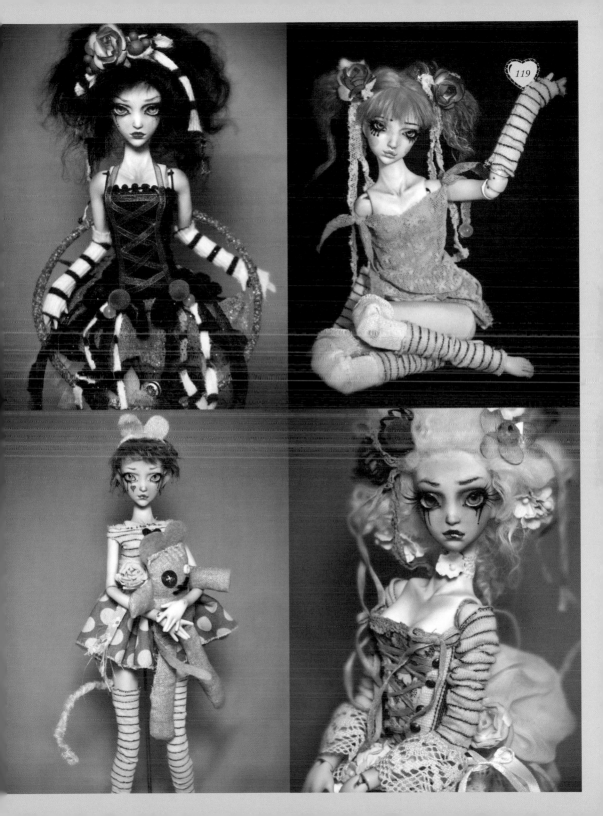

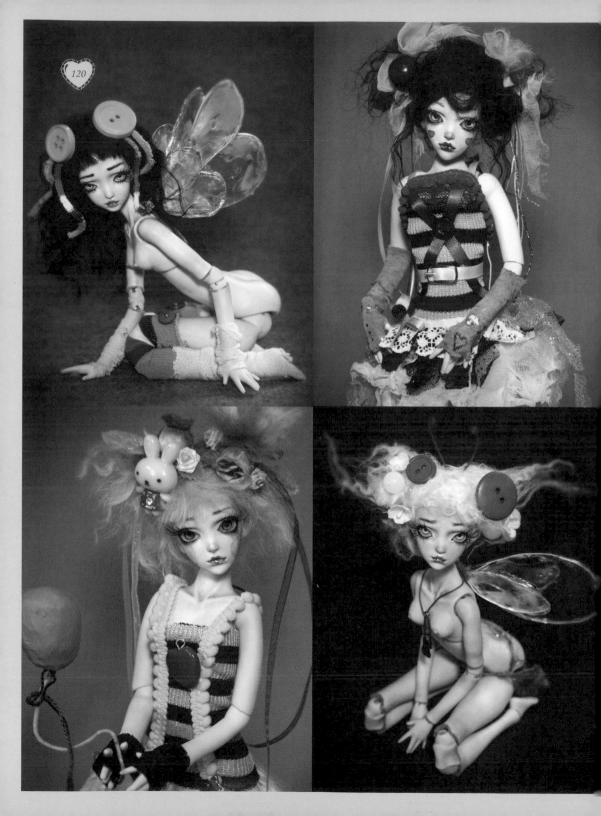

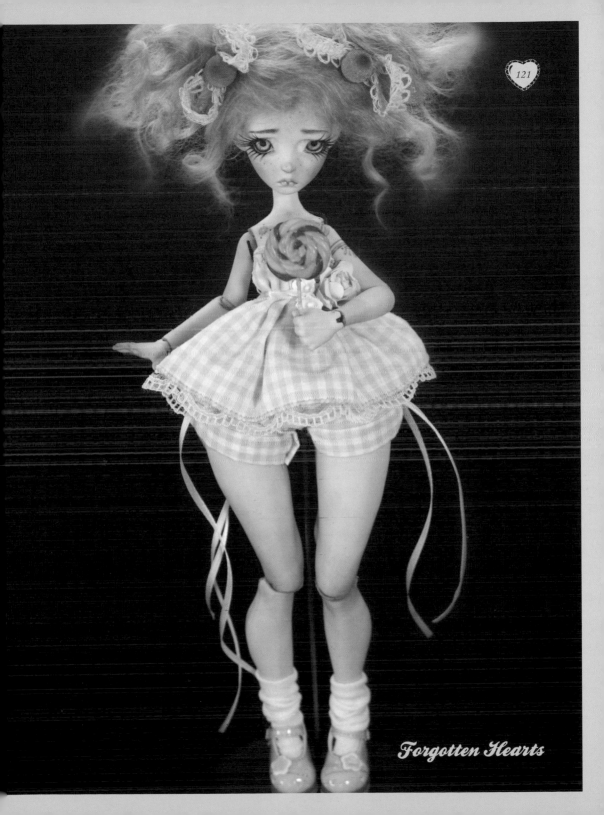

Forgotten Hearts

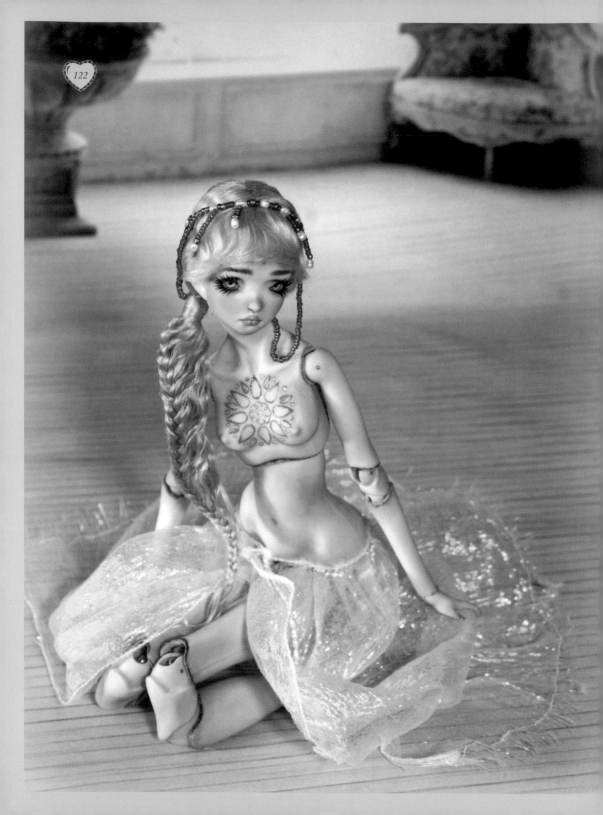

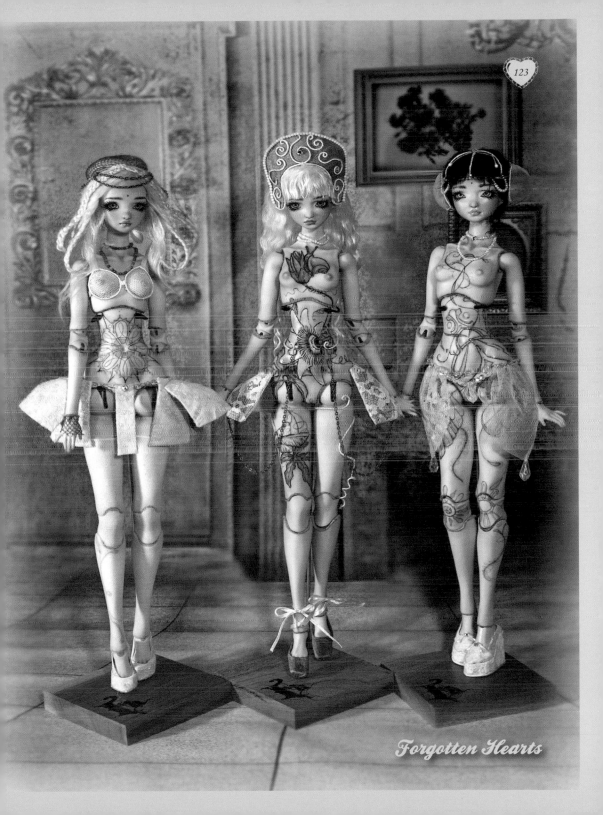

Forgotten Hearts

Nerea Pozo

奈瑞雅·波瑣

　　來自西班牙畢爾包的奈瑞雅·波瑣，於巴斯克的藝術學院就讀時期，展開了她的藝術生涯。在西班牙藝術家裡，波瑣為率先設計人偶娃娃的其中之一。同時，她可愛的布萊絲娃娃繪畫和袖珍家具也相當出名。

　　波瑣的靈感來自日本漫畫和其文化，以及知名角色如夢遊仙境的愛麗絲和長襪皮皮。波瑣對於細節十分關注，製作給人偶娃娃的裝飾品、髮型、彩妝、姿勢和背景模型都仔細給予照顧。

Photography © Nerea Pozo

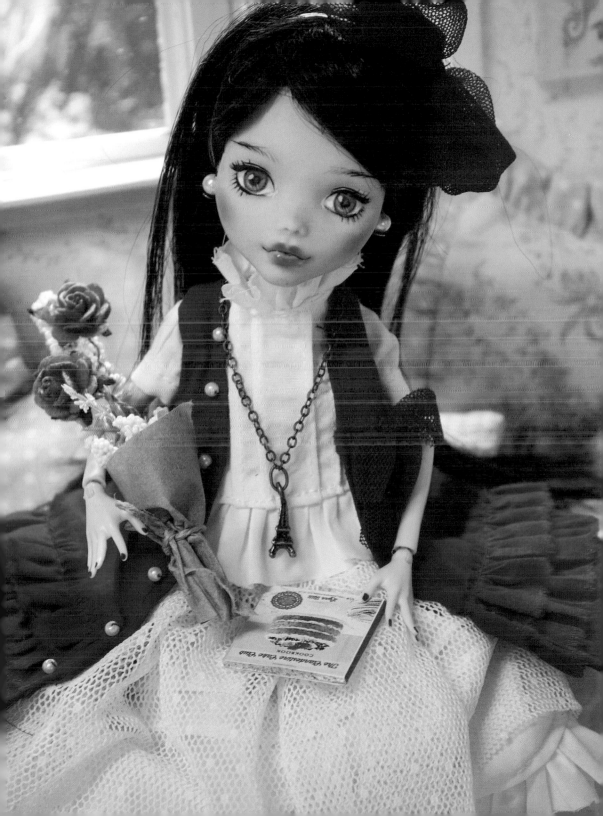

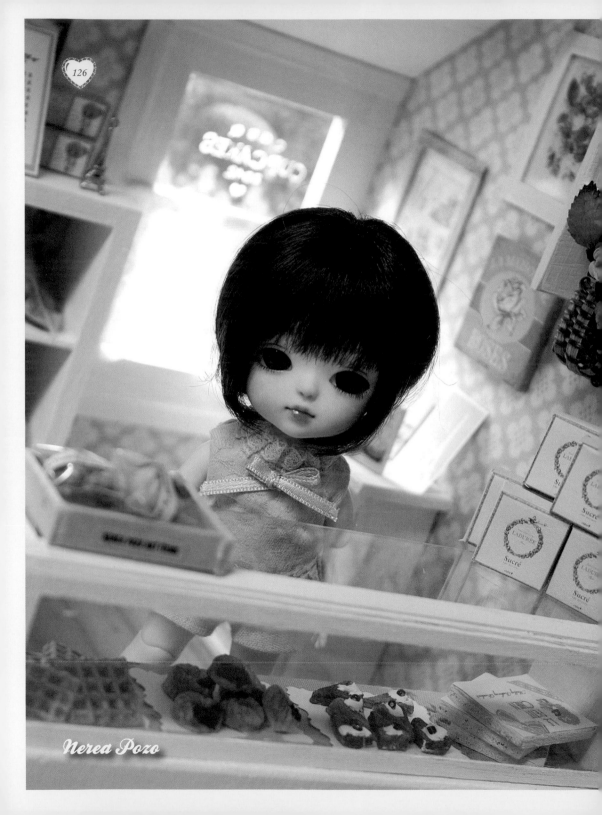

Nerea Pozo

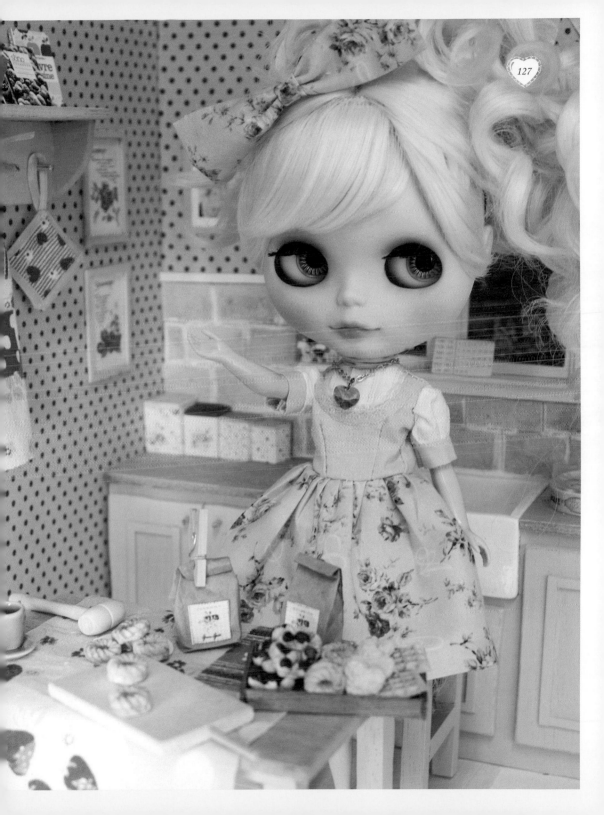

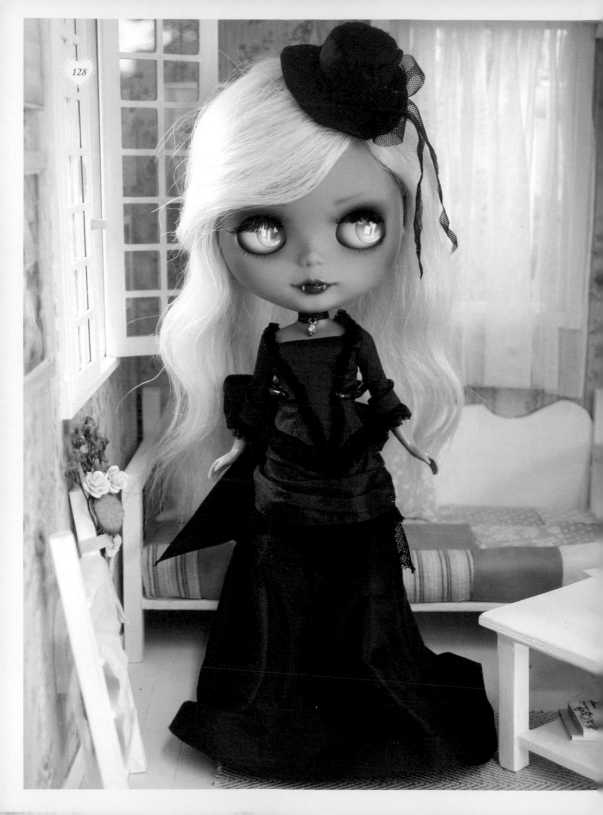

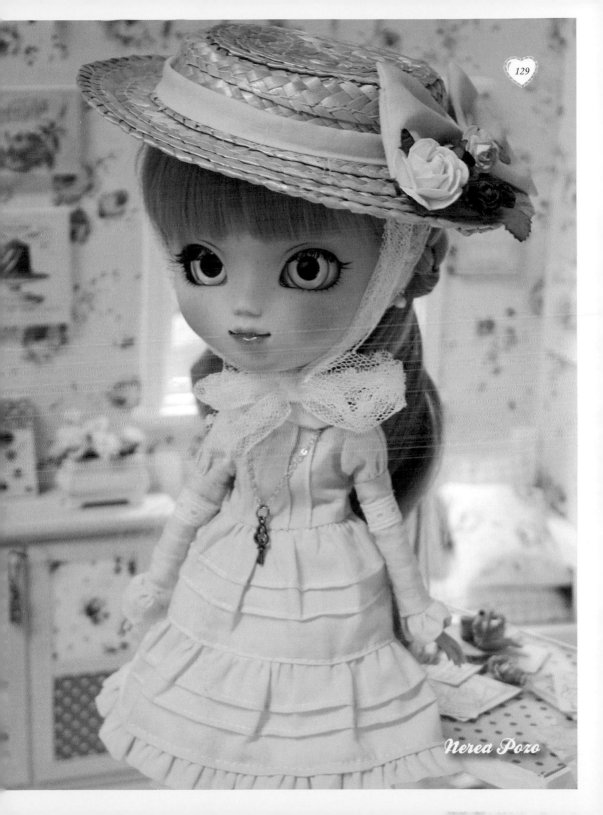

Nerea Pozo

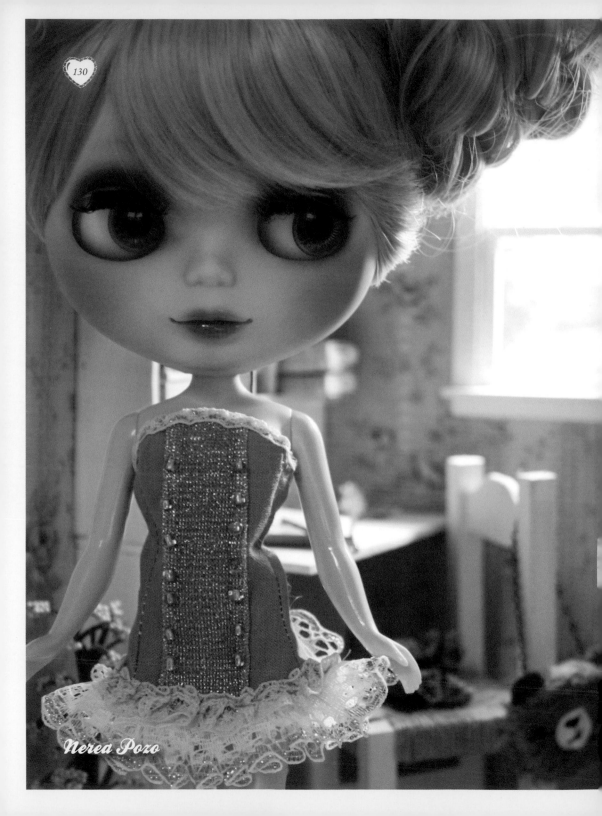

Nerea Pozo

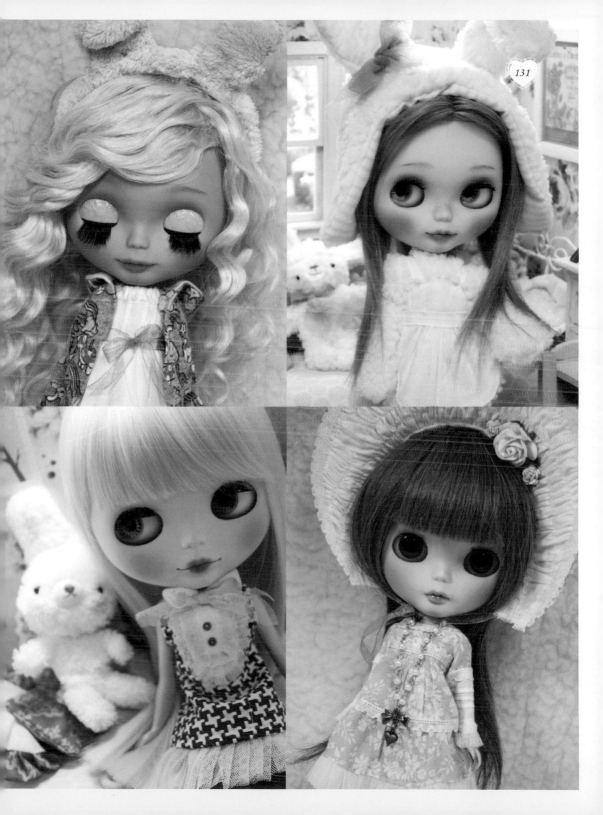

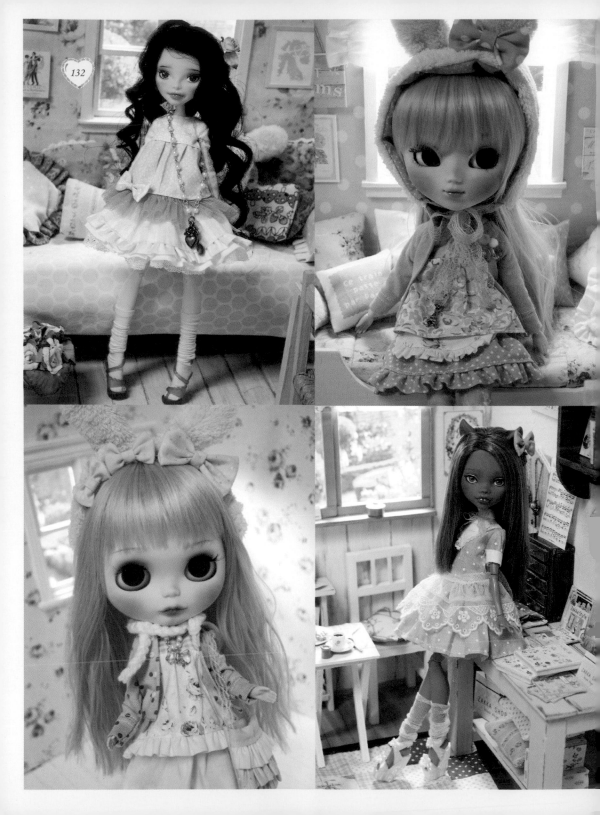

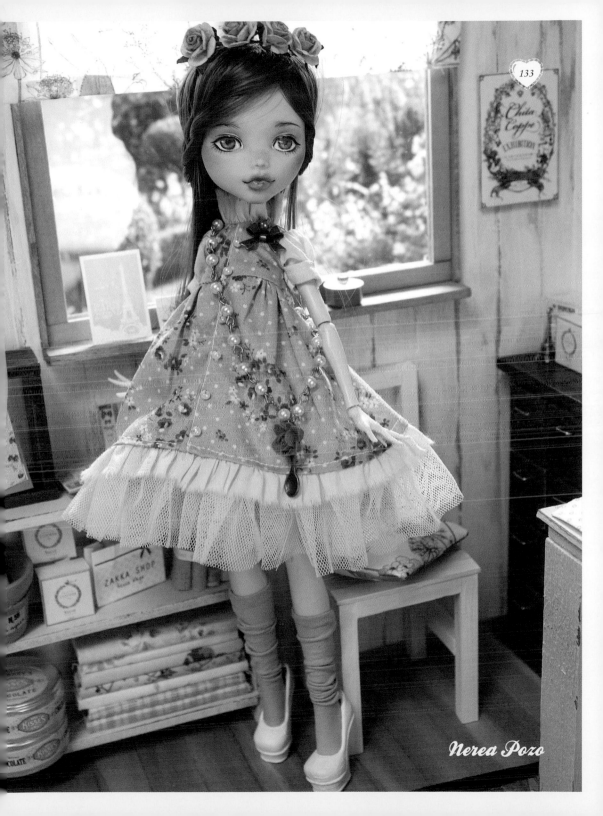

Nerea Pozo

Cocomicchi

可可米琦

　　可可米琦生於西班牙南部，於倫敦居住將近十二年，現於伊維薩島工作和居住。可可米琦是個自學畫家和緊身衣設計師，設計製作人偶娃娃已逾五年。

　　對可可米琦而言，布萊絲娃娃是極佳的畫布，同時也是她原創角色的靈感主要來源。可可米琦的人偶娃娃出現在世界各處的展示櫃中，而她也喜歡創造獨特事物，並帶給人們歡樂。

Photography © Cocomicchi

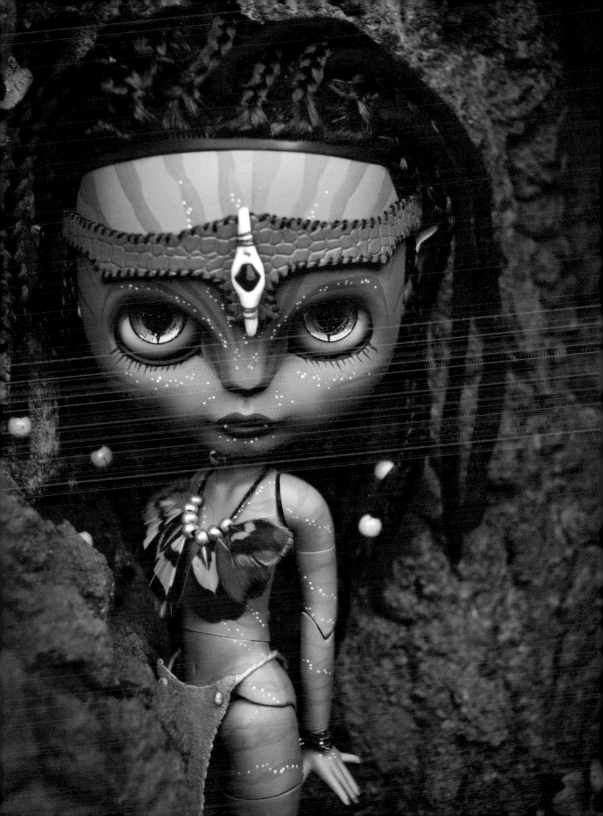

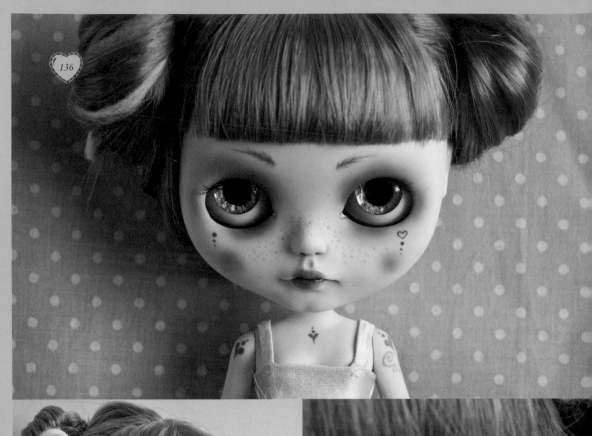

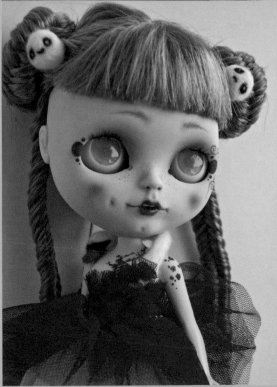

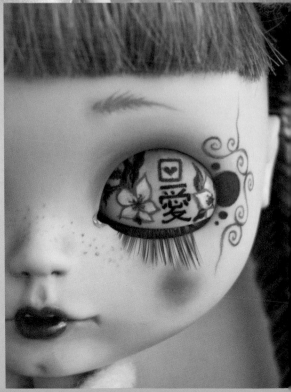

Cocomicchi

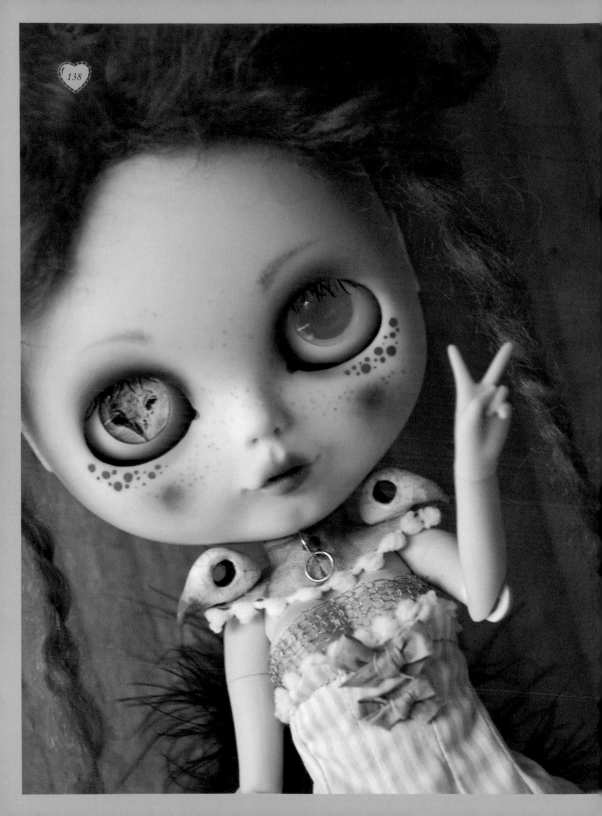

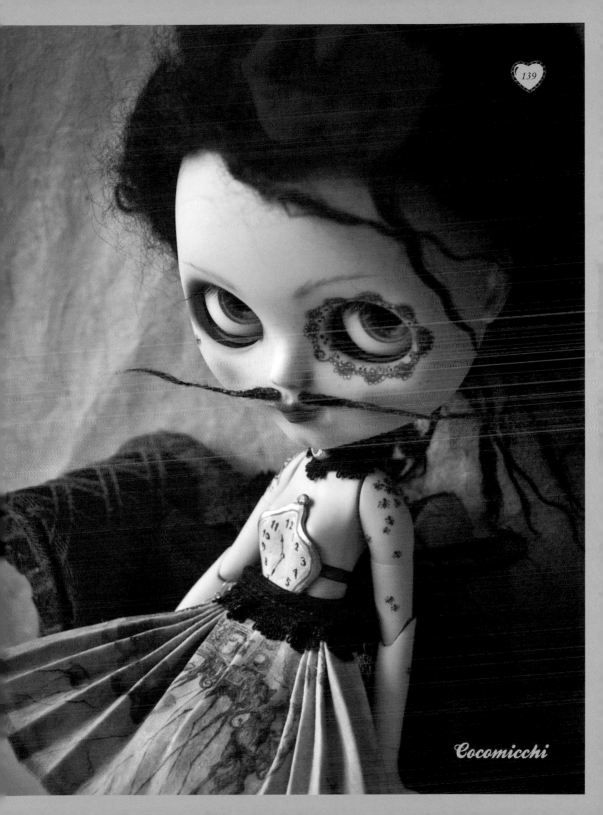

Cocomicchi

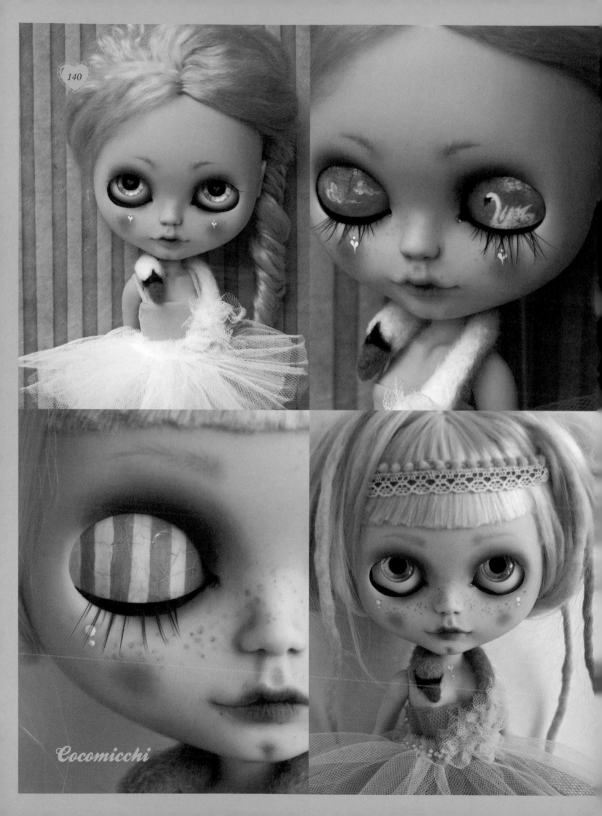

Cocomicchi

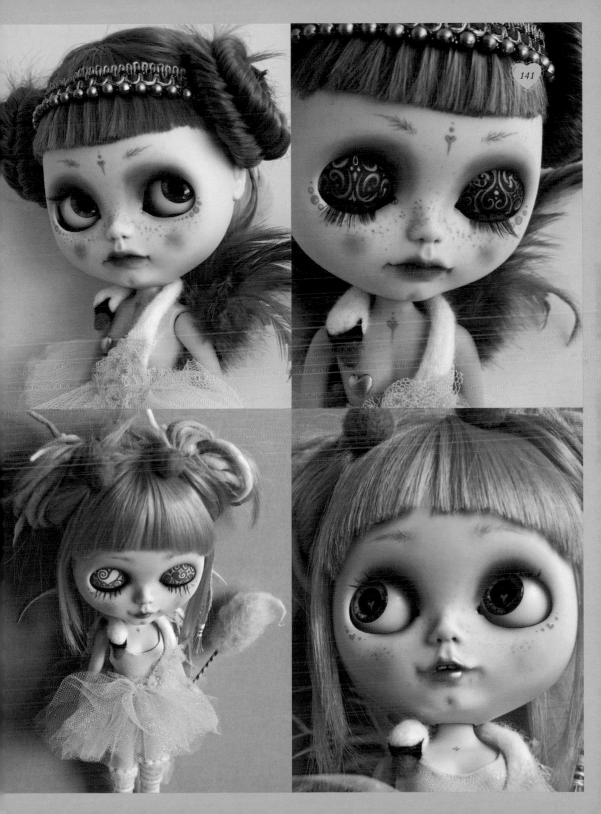

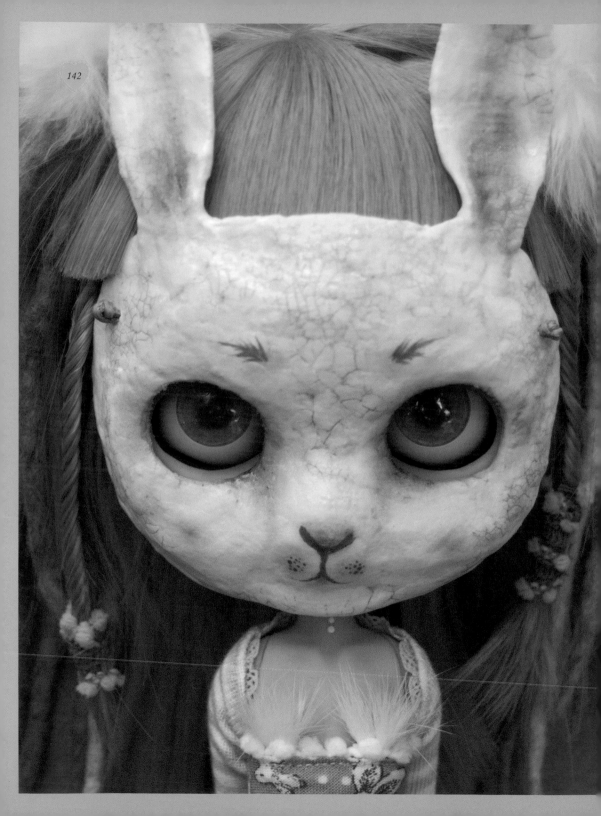

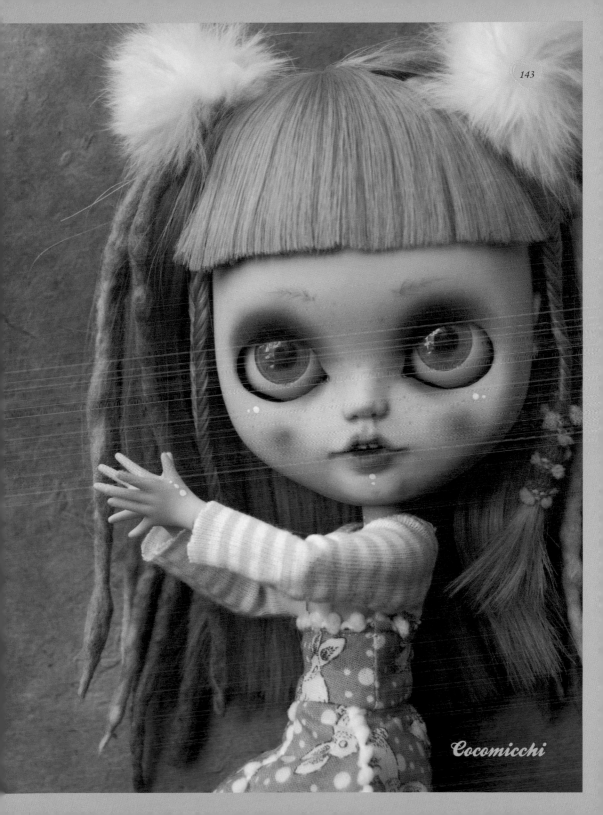

Cocomicchi

Sally's Song Dolls

沙莉娃娃

　　活躍於西班牙巴賽隆納的羅倫娜‧珊切 *(Lorena Sánchez)* 是位才華洋溢的彩妝師和特效專家，同時也是沙莉娃娃的創立者。

　　為了創造迷人詭異的角色，珊切主要從恐怖電影和經典童話故事汲取靈感，在黑暗中混合甜美，形成完美的和諧。珊切用特製的人偶娃娃訴說精彩故事，也告訴我們許多生命並不同外表般邪惡可憎。

Photography © Lorena Sánchez

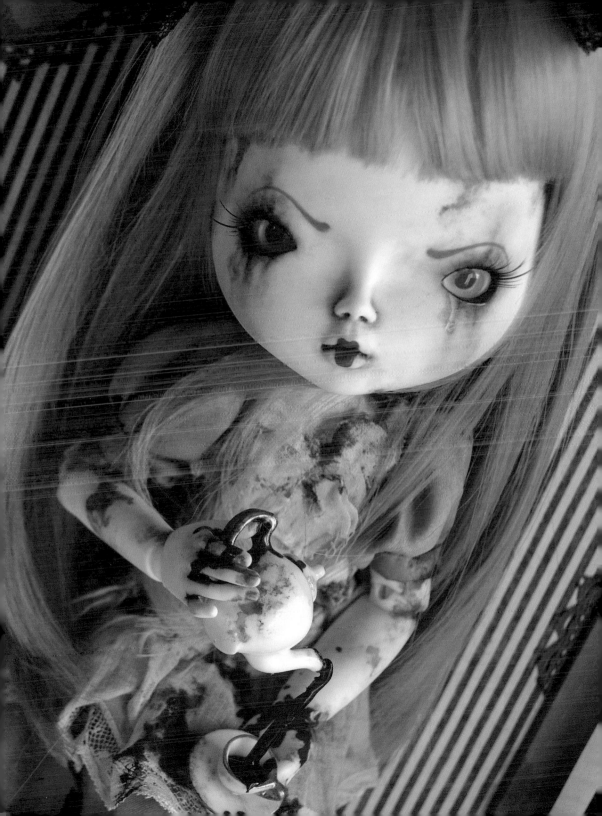

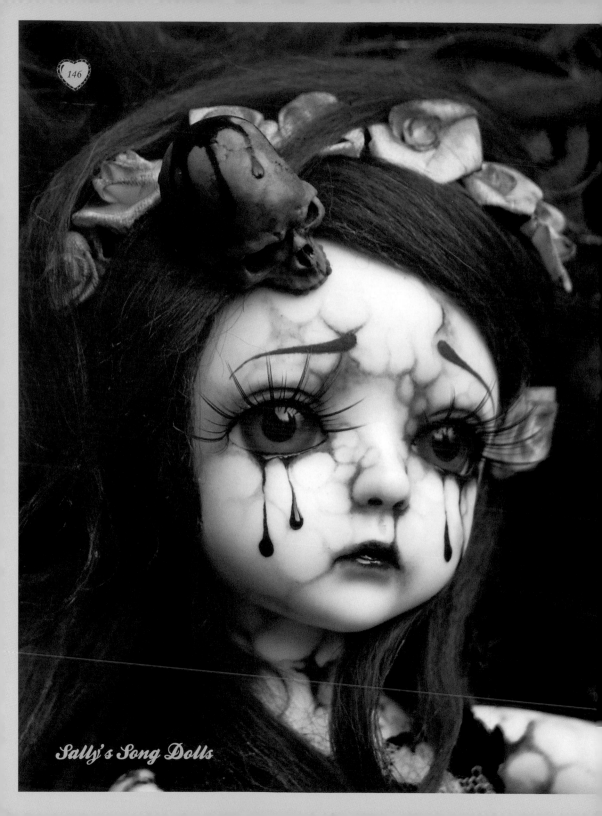

Sally's Song Dolls

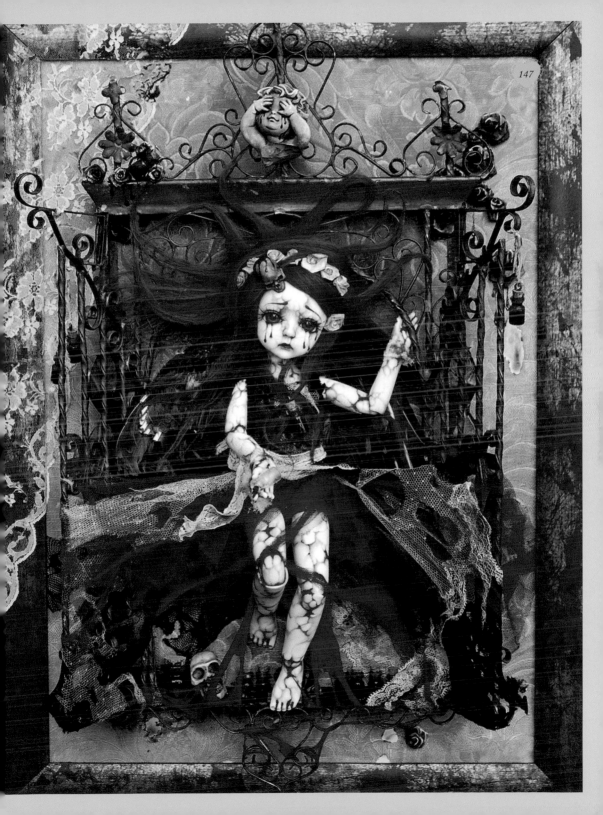

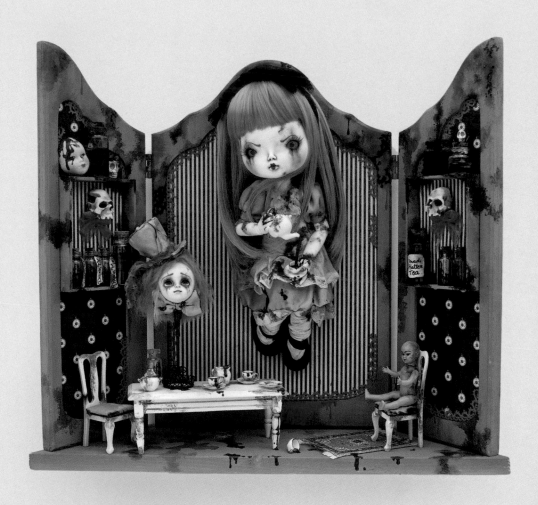

Sally's Song Dolls

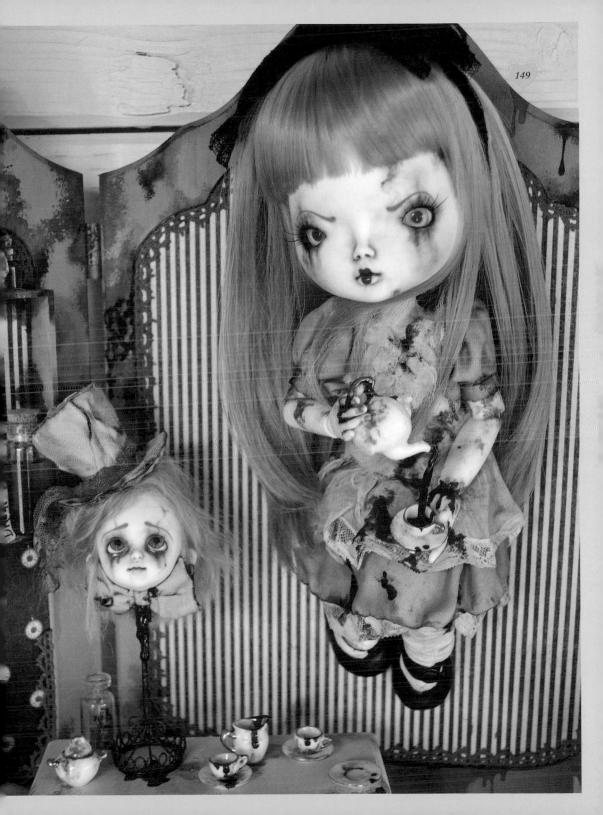

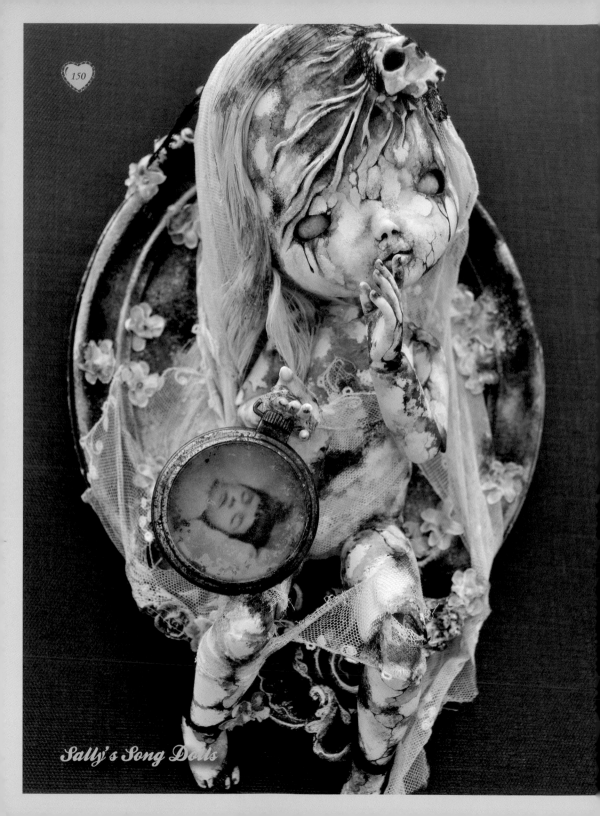

Sally's Song Dolls

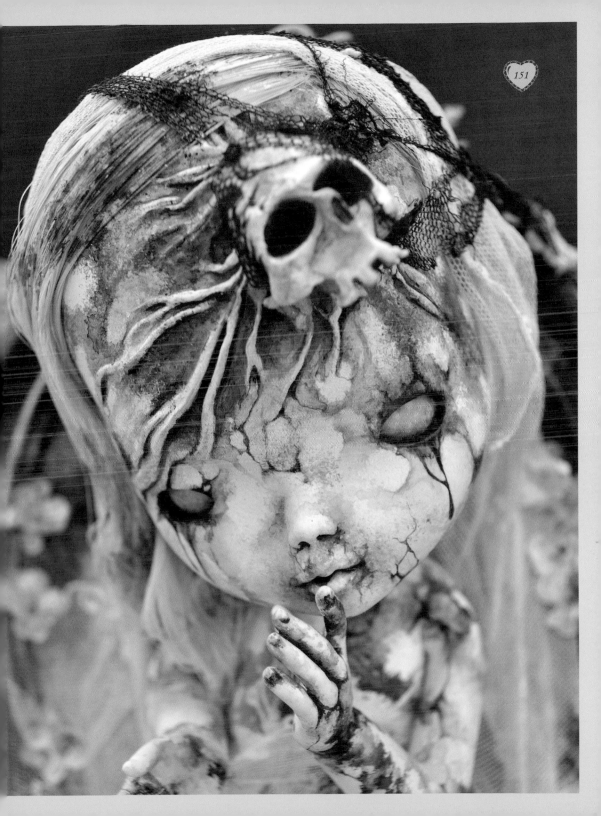

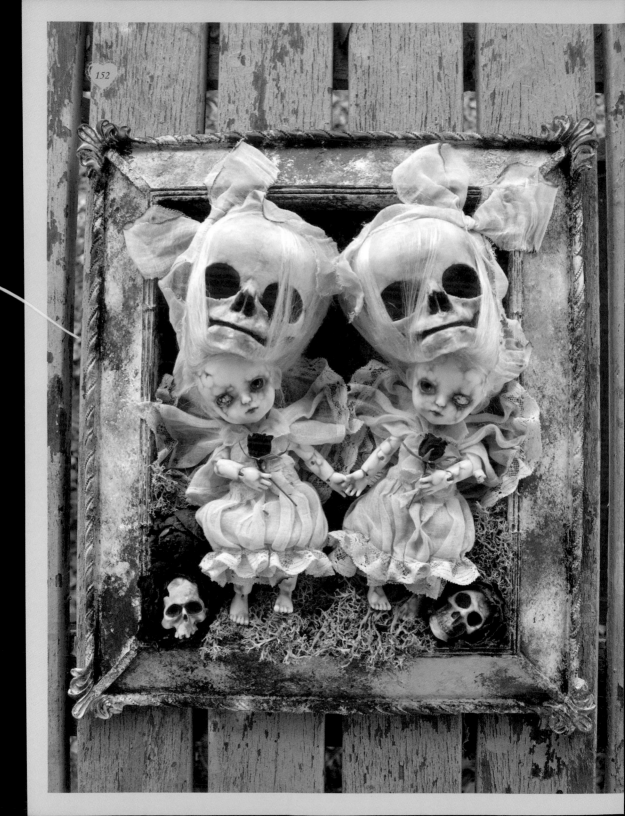

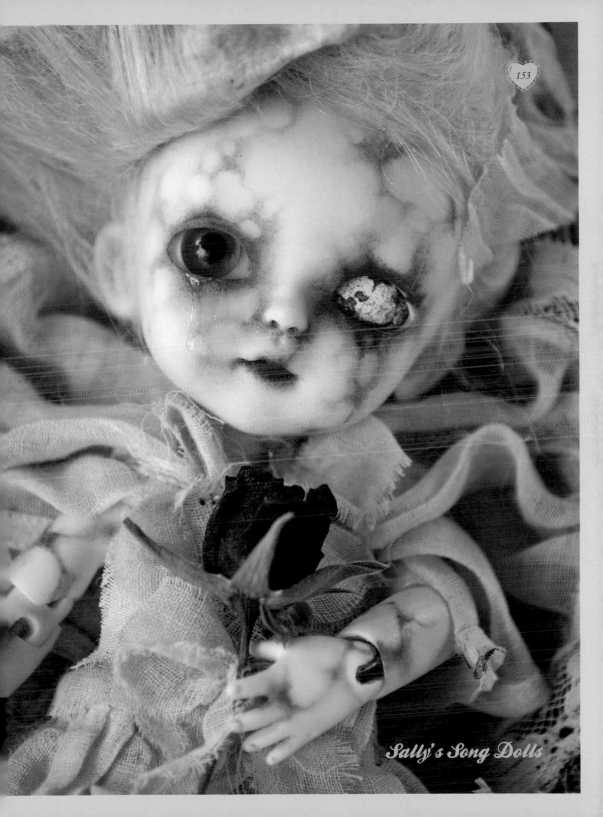

Sally's Song Dolls

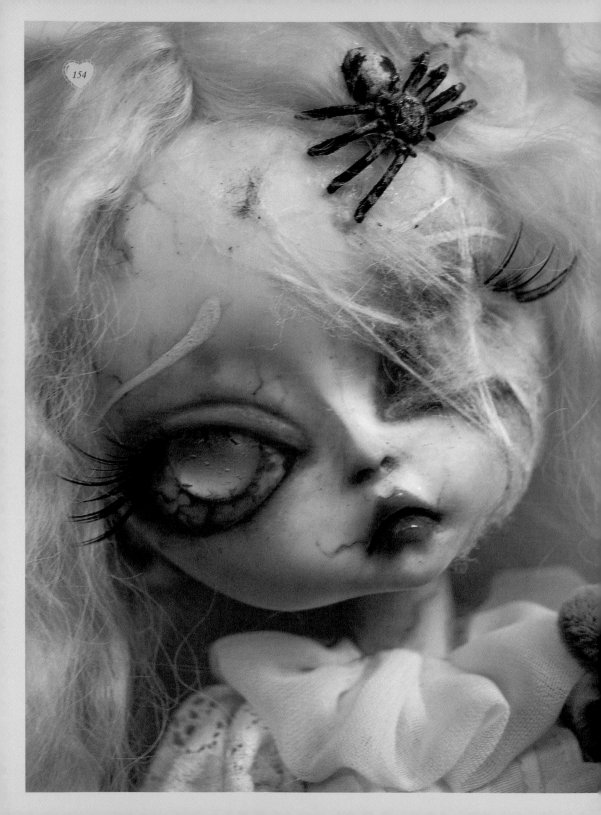

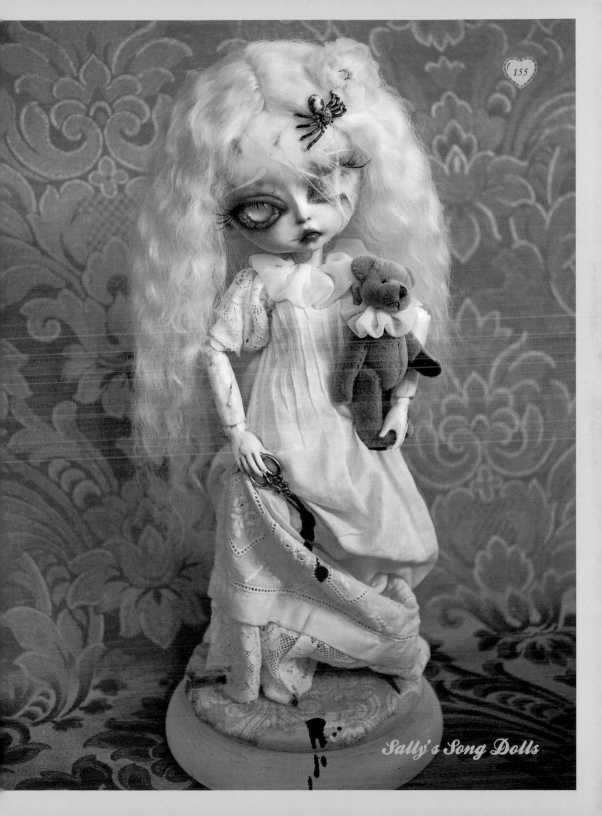

Sally's Song Dolls

Irreal Doll

虛空娃娃

　　來自於西班牙塞維亞的藝術家與插畫師—蘿拉·嘉里荷 *(Laura Garijo)*，於 *2011* 年創立珍藏娃娃的創作品牌—虛空娃娃。鳥兒們 *(Engendritos)* 和小怪獸 *(Little monsters)* 為虛空娃娃目前最受歡迎的角色。

　　這些球體關節的人偶娃娃和模型，都經過嘉里荷精心設計和親手雕塑。虛空娃娃於亞洲製造，過程包括許多客製化選項和漫長的精密加工。

　　嘉里荷也出版自己的圖畫書〈昏厥〉*(Synkope)*，以及在各地出版插畫作品。

Photography © Laura Garijo

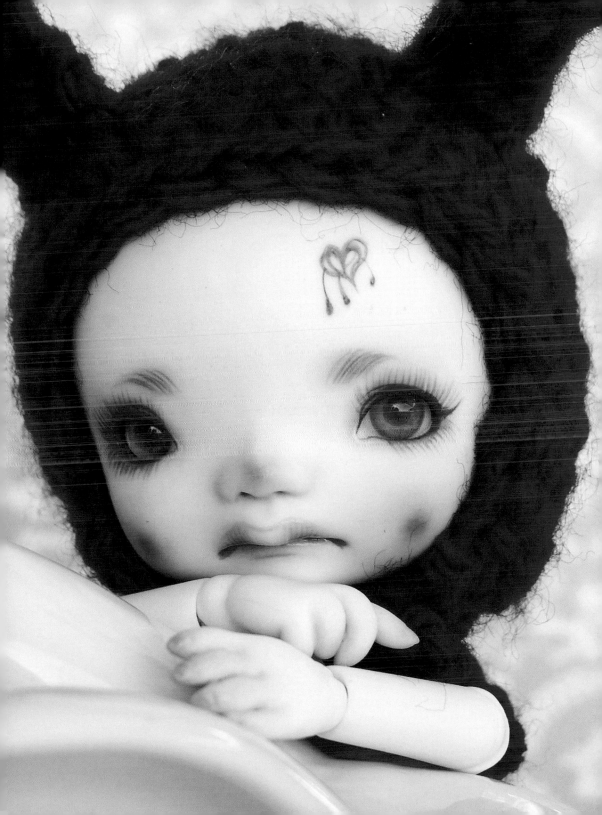

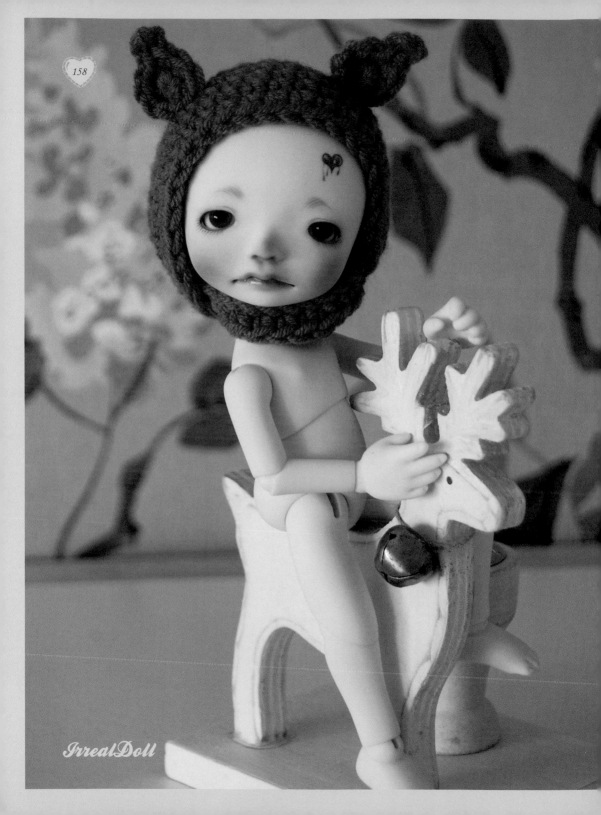

IrrealDoll

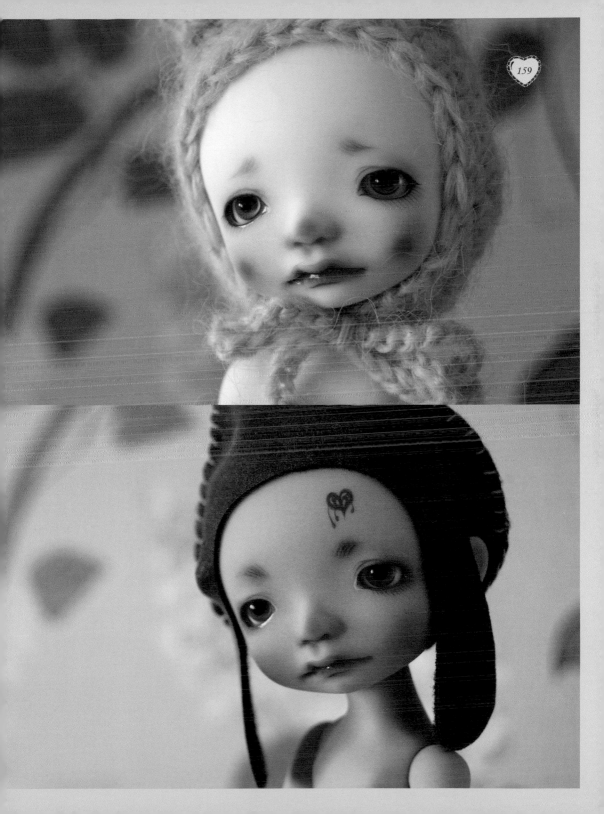

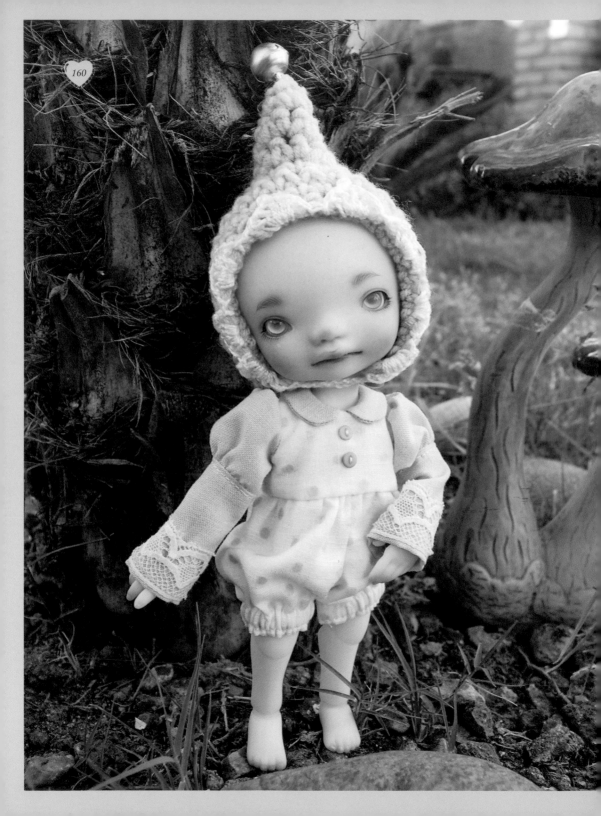

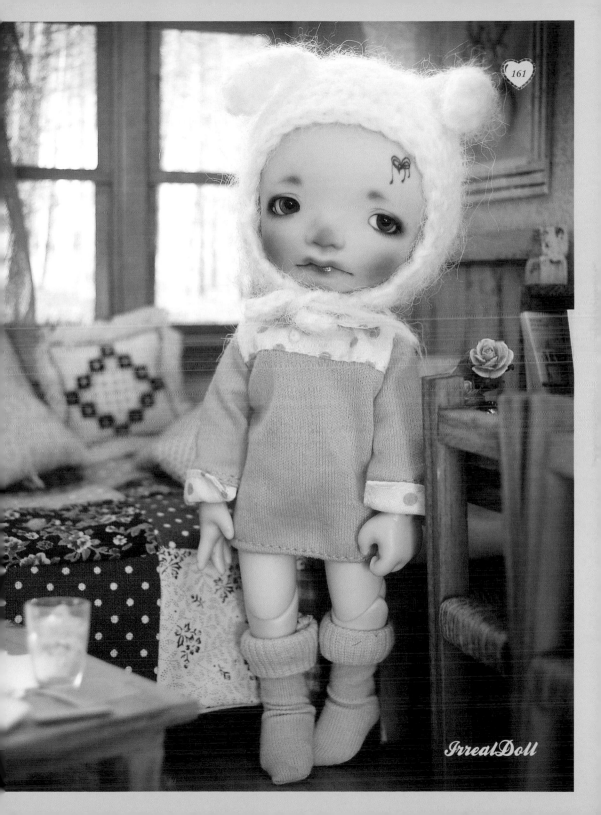

IrrealDoll

IrrealDoll

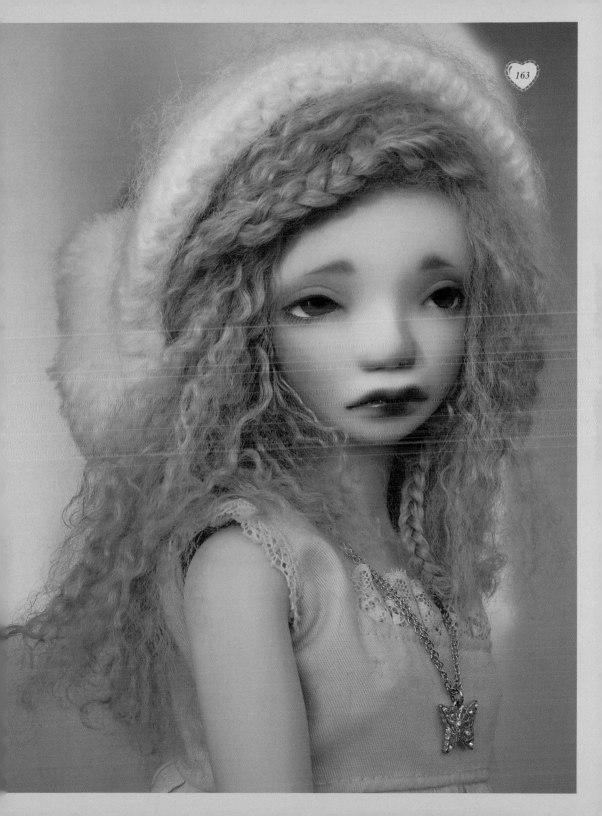

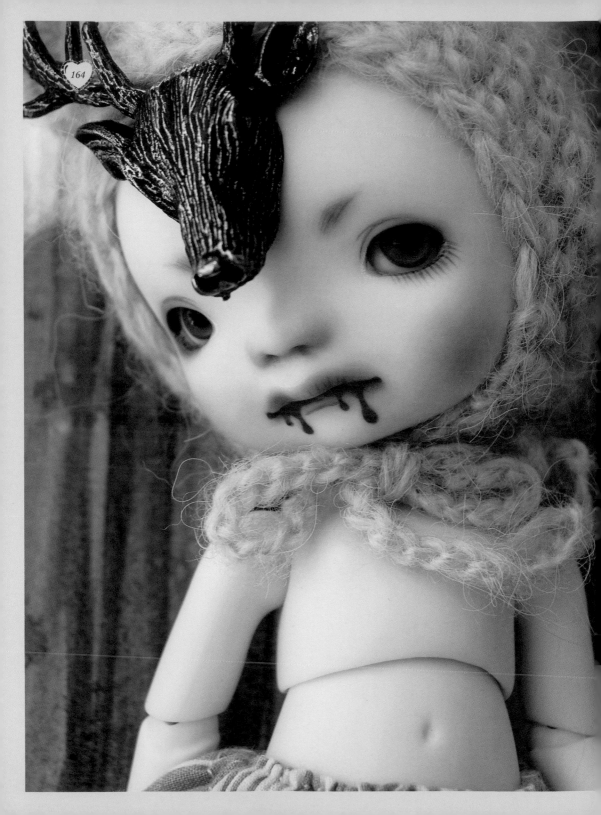

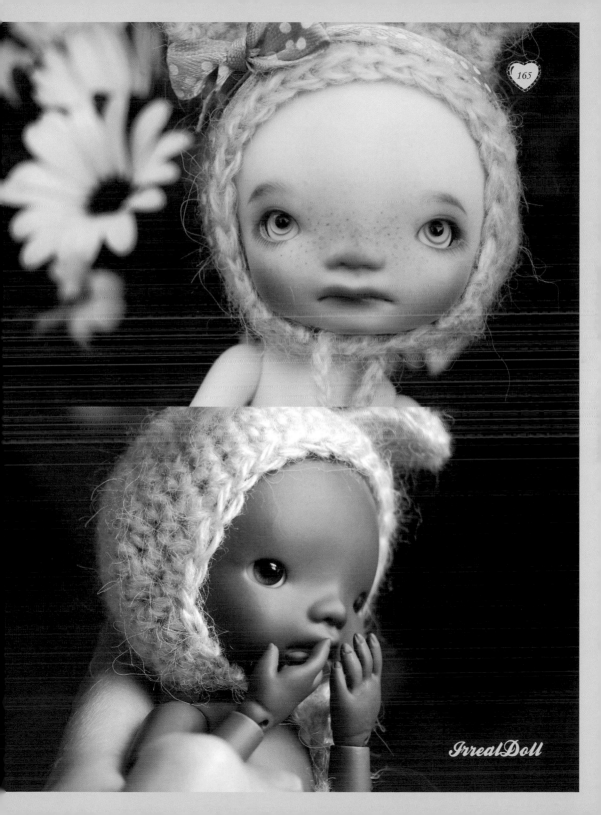

IrrealDoll

Shaiel

莎琊

　　卡塔席娜‧「莎琊」‧梅洛切 *(Katarzyna " Shaiel " Mroczek)* 來自波蘭。她在華沙學習廣告，現職為創意攝影師和照片編輯，與攝影機構、雜誌和報紙合作。球體關節娃娃是她的最愛，而她也熱愛為人偶娃娃彩繪、設計製作和攝影。

　　為了將她的熱情與更多人分享，並將客戶的想法成真，莎琊開始接案製作娃娃。她喜歡以各種娃娃模型設計製作，試圖為美好特質帶來不同的美學。

　　最近她開始嘗試以精靈高中以及布萊絲娃娃進行設計製作。

Photography © Shaiel Mroczek

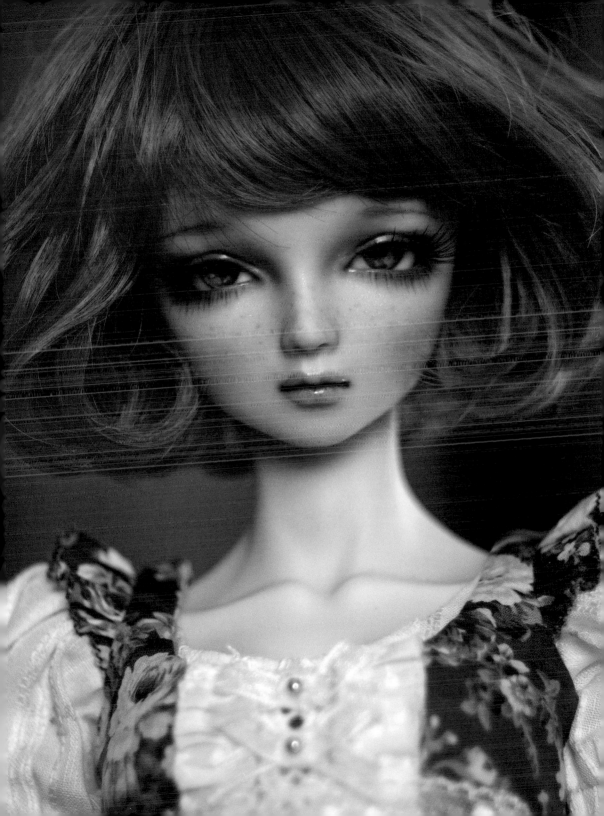

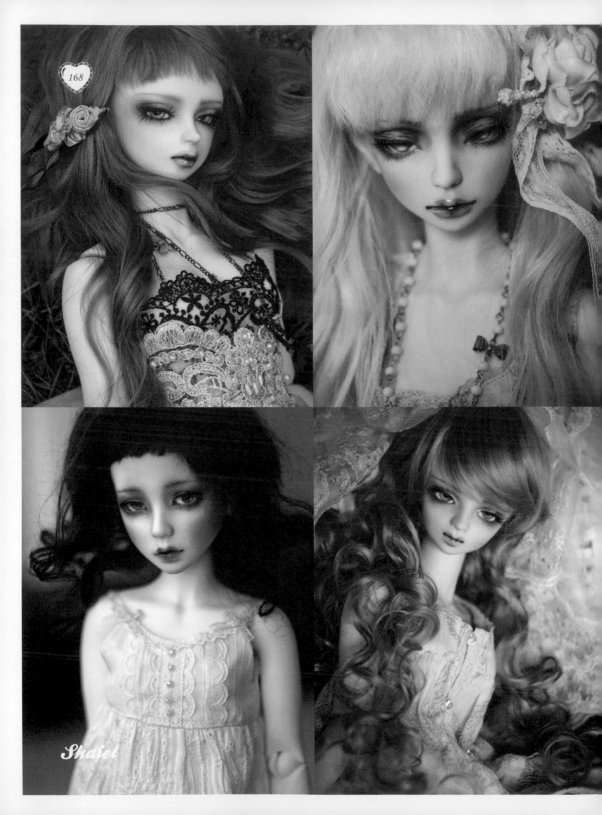

Shatel

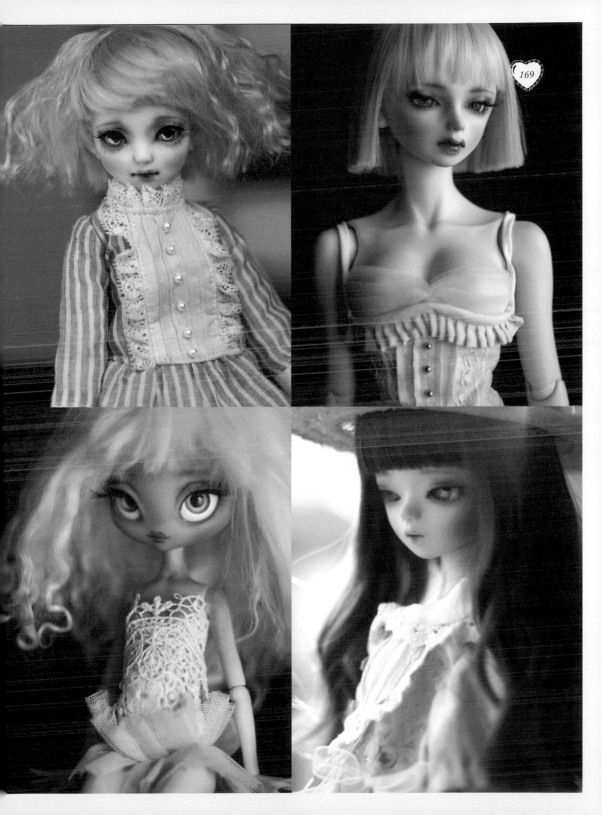

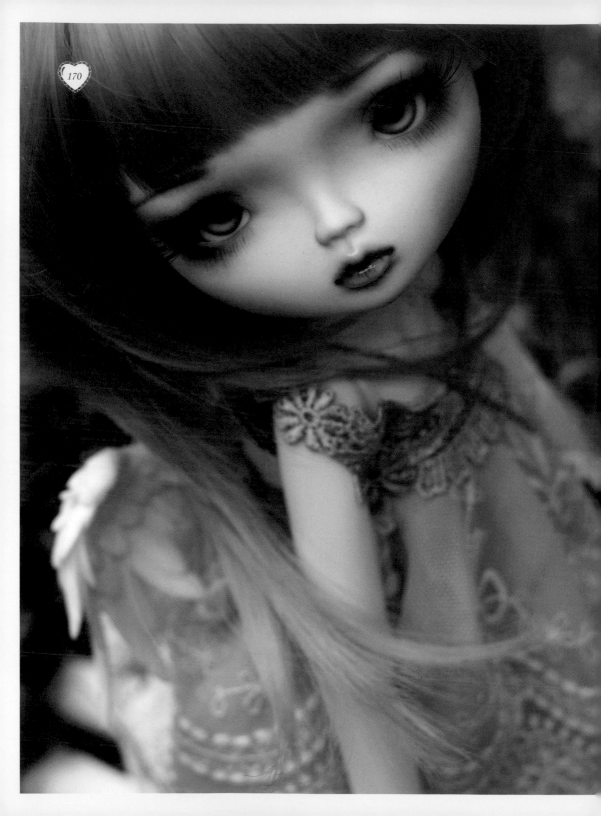

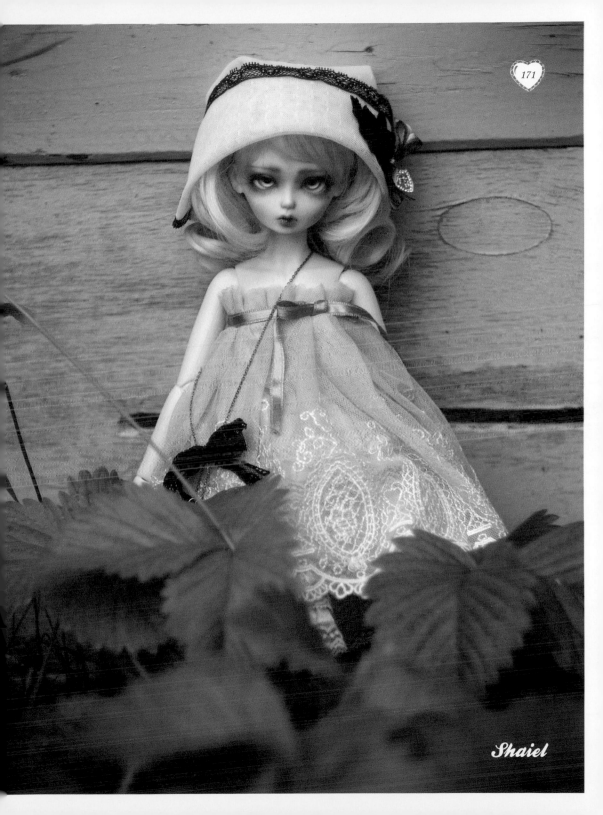

Shaiel

Juan Jacobo Vaz

璜・哈柯波・法茲

　　璜・哈柯波・法茲又名布萊絲坦博士(Dr. Blythenstein)
，來自墨西哥，並在那學習平面設計和插畫。他在2007年接
觸國際人偶娃娃設計展，並首次見到布萊絲娃娃，當時他就
為其無窮無盡的變化可能，而深深感到著迷。

　　法茲最具特色的角色為「羊毛頭系列」：熊、貓、鴨或
恐龍，都頂著大大的彩色羊毛頭。

　　「假樹娃娃」(Faux bois)是他的另一個代表性角色，娃
娃的顏色代表了季節，也是與大自然的連結，使法茲得以用
天然的元素進行裝飾，像是石塊和乾燥蘑菇。

Photography © Juan Jacobo Vaz

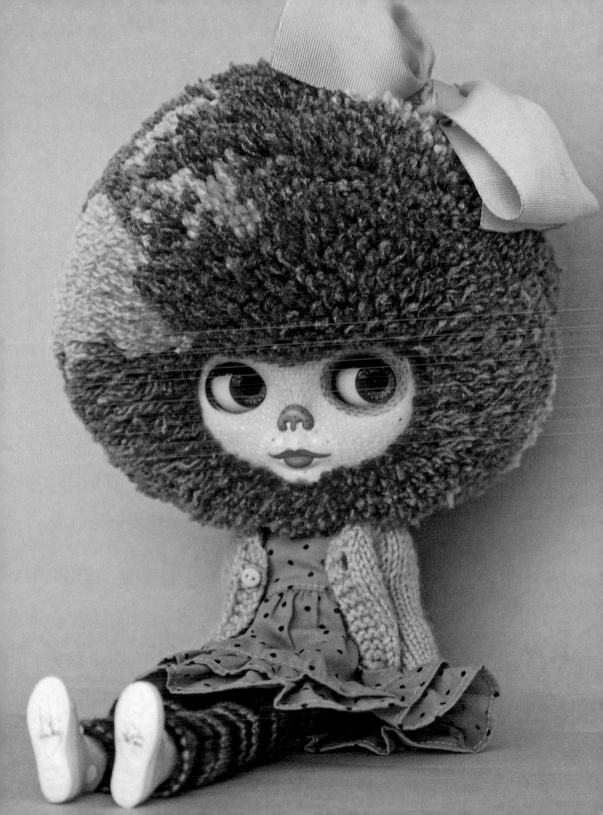

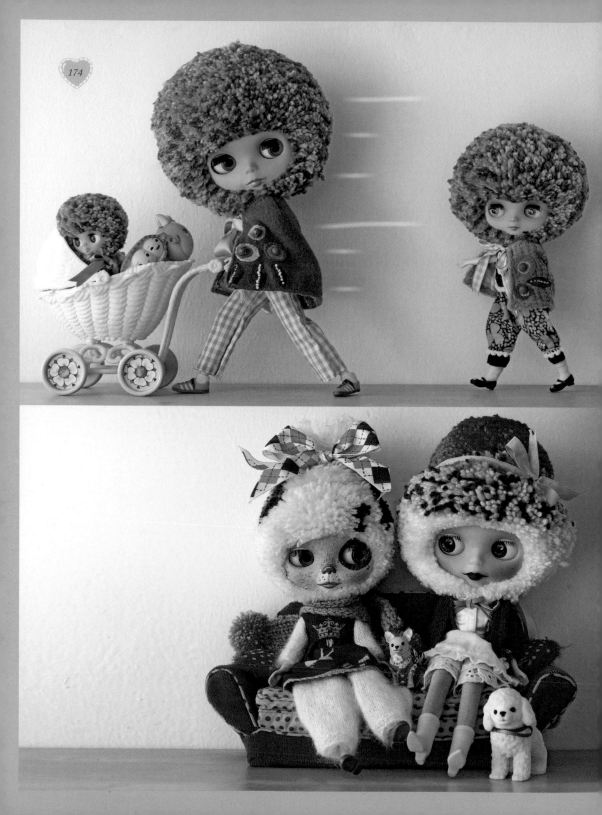

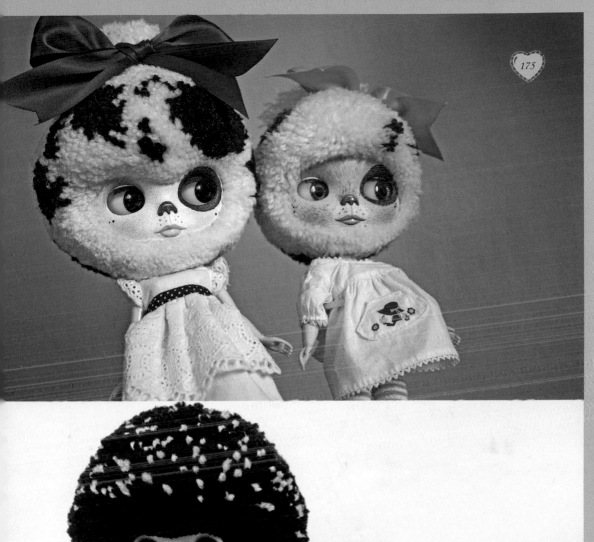

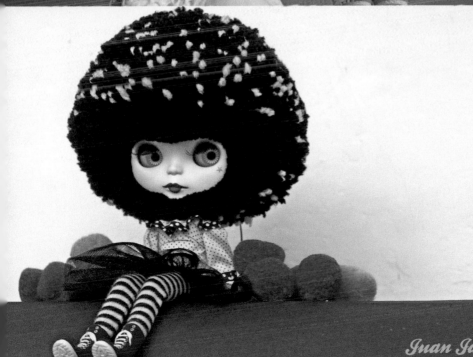

Juan Jacobo Vaz

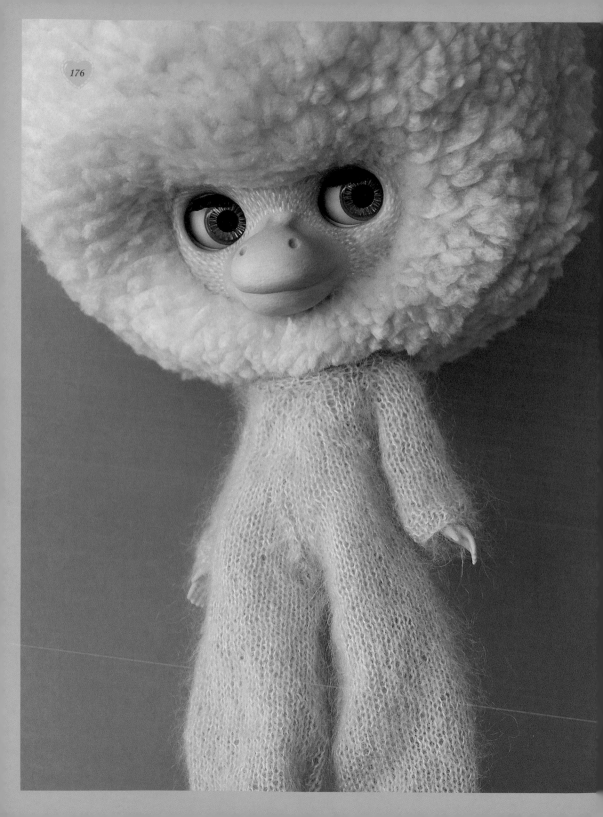

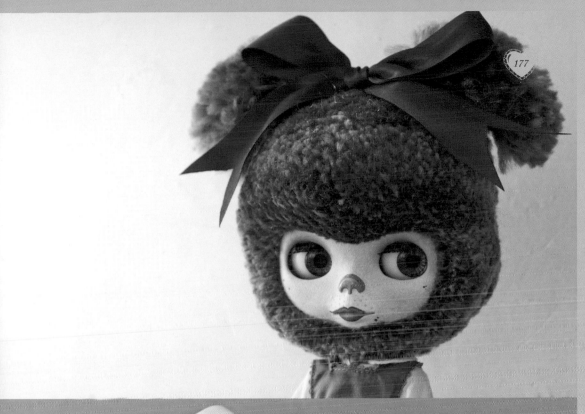

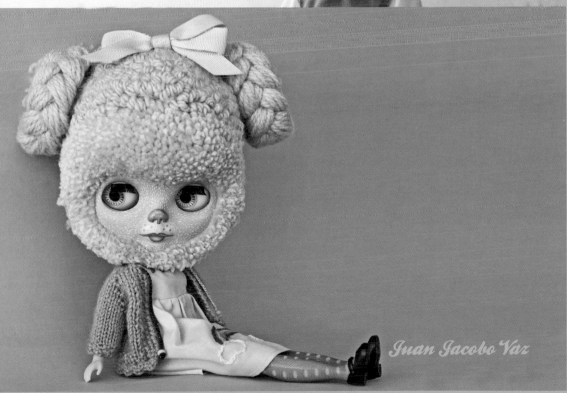

Juan Jacobo Vaz

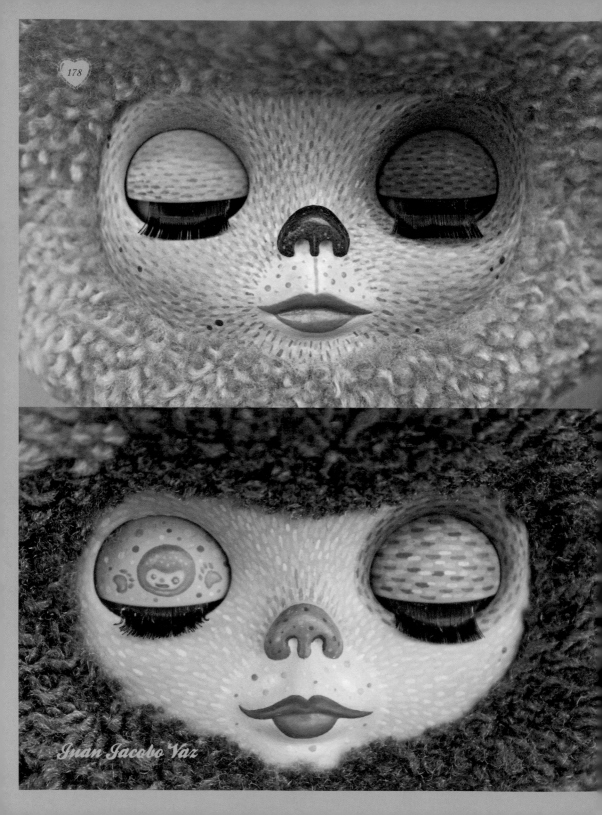

Juan Jacobo Vaz

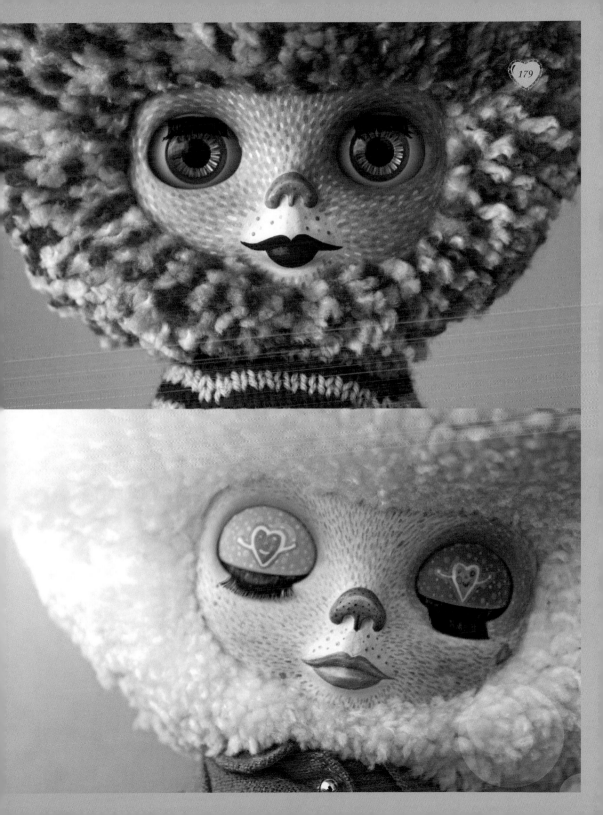

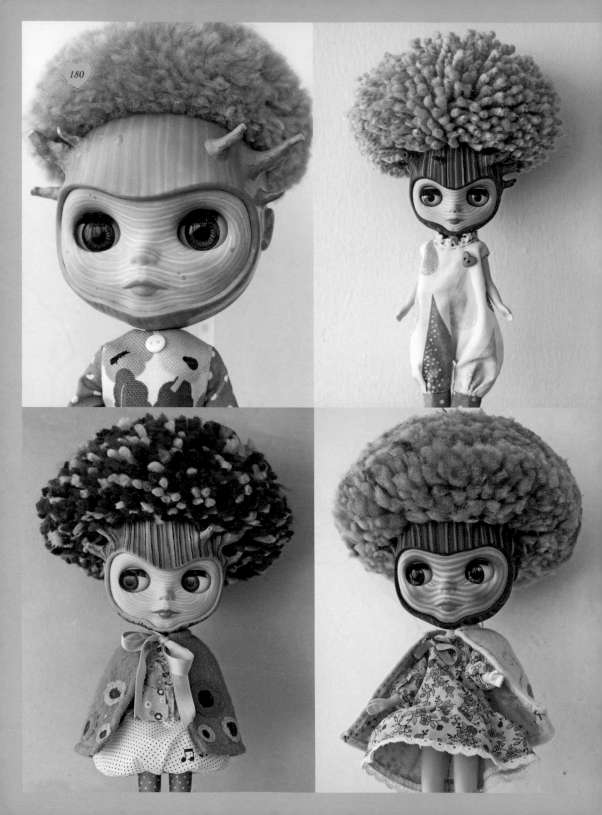

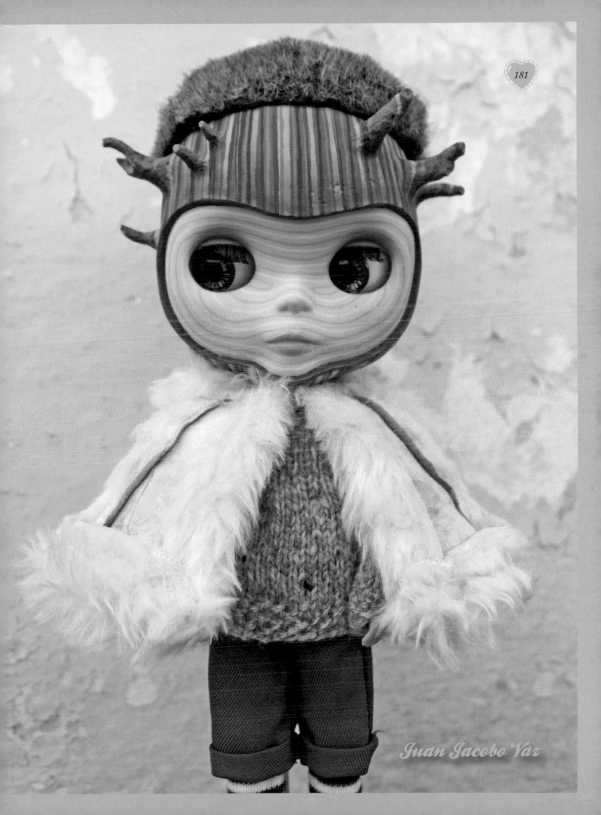

Juan Jacobo Vaz

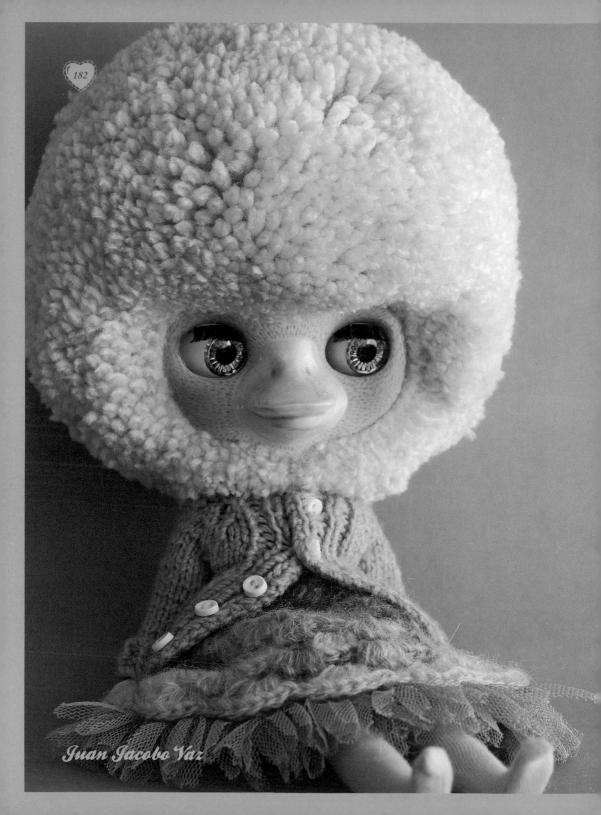

Juan Jacobo Vaz

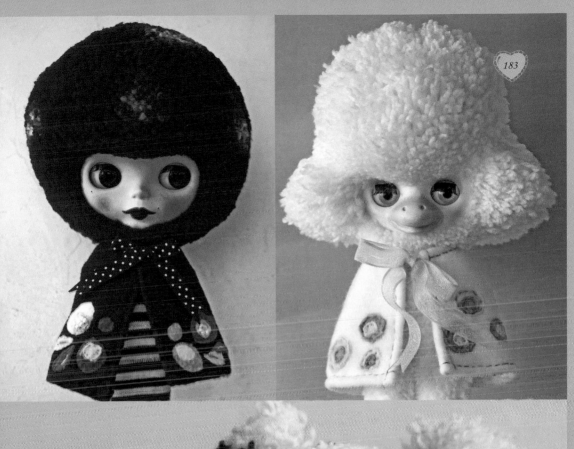

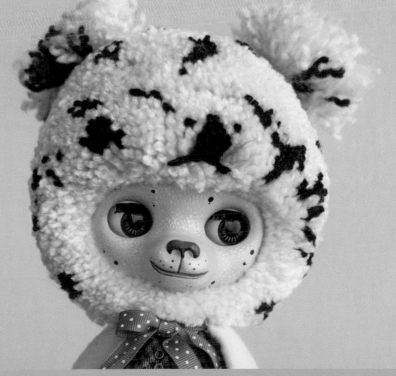

Mapuca

瑪布卡

　　瑪布卡本名瑪塔‧普恩特(**Marta Puente**)，是一名立體設計藝術家，生於西班牙桑坦德，並於馬德里活動。瑪布卡工作於廣告和電視圈。數年前她接觸了布萊絲娃娃，感到兒時對人偶娃娃的熱愛被重新喚醒。

　　自那時以來，瑪布卡的縫製、攝影、設計製作娃娃的技巧大為精進。對瑪布卡而言，創作靈感無所不在，她試著將自己的一部分融入娃娃中，使其帶有些許甜美宜人的風格。

Photography © Marta Puente

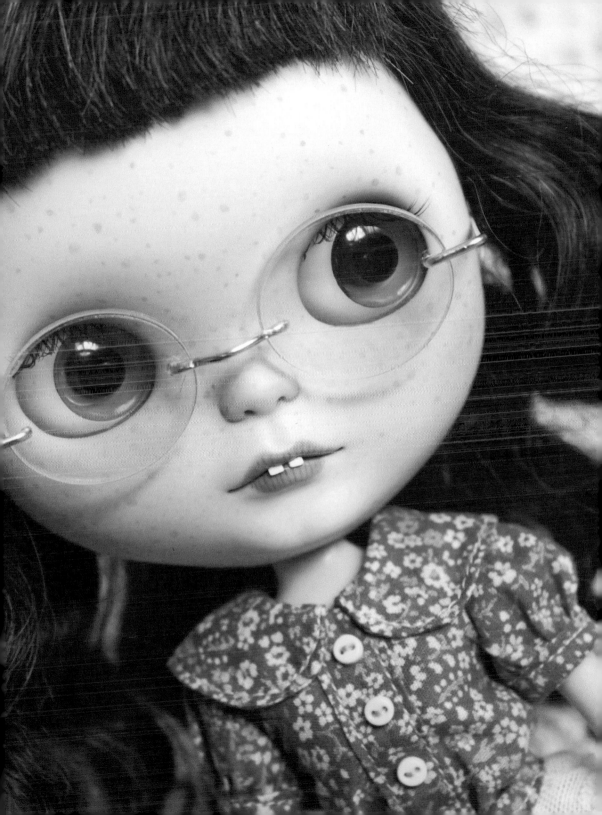

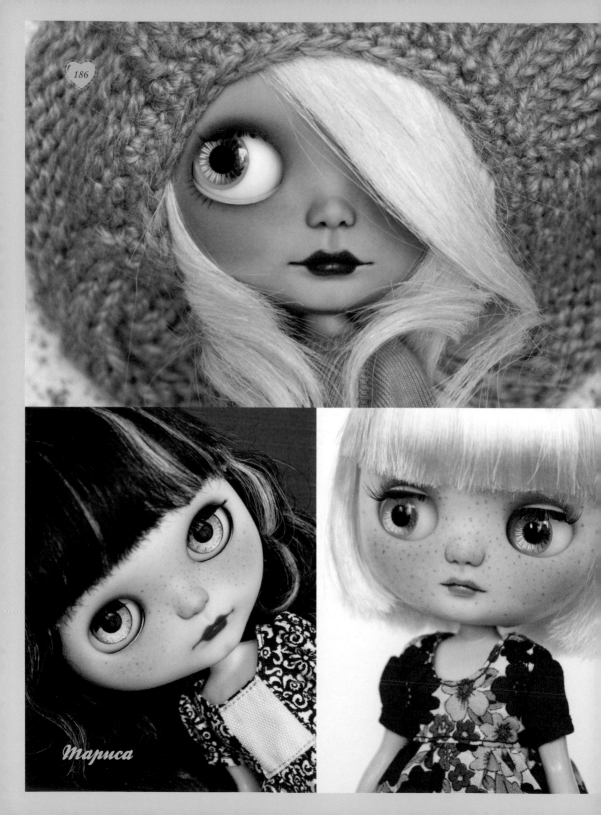

Mapuca

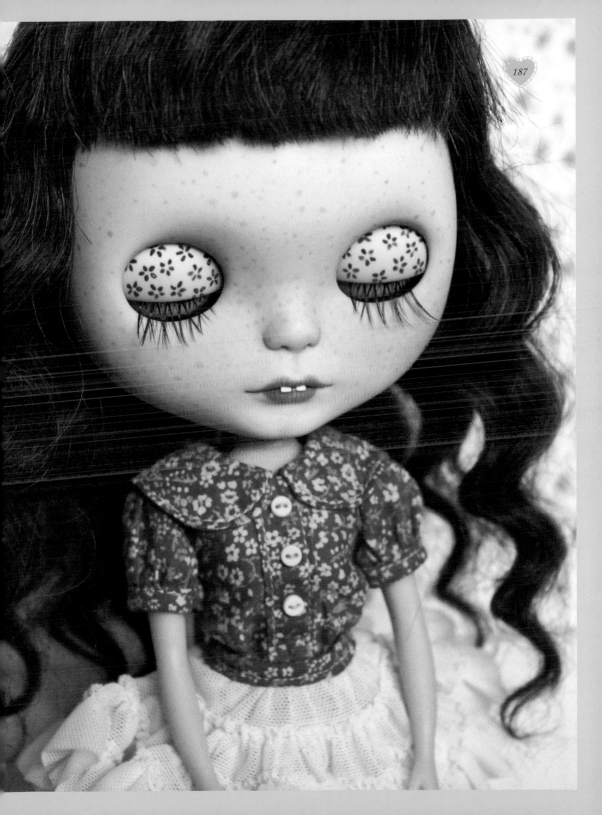

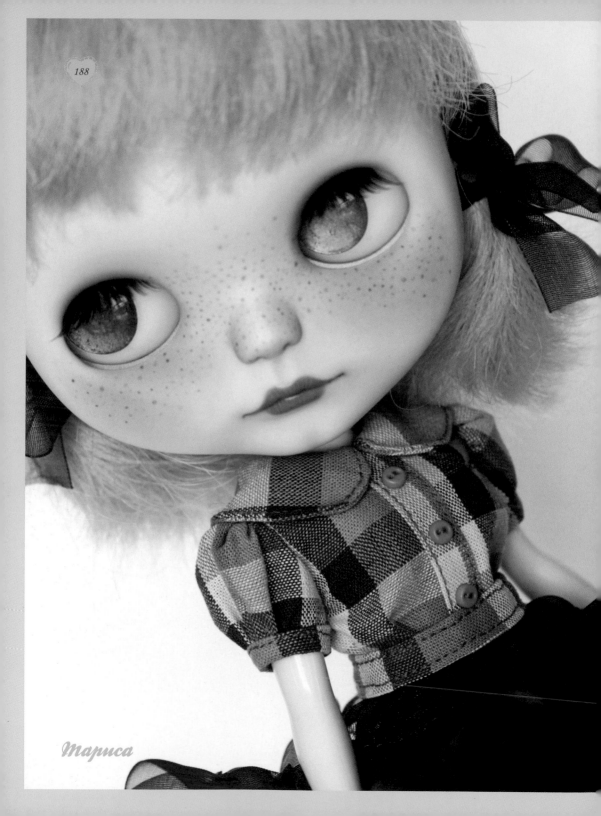

Mapuca

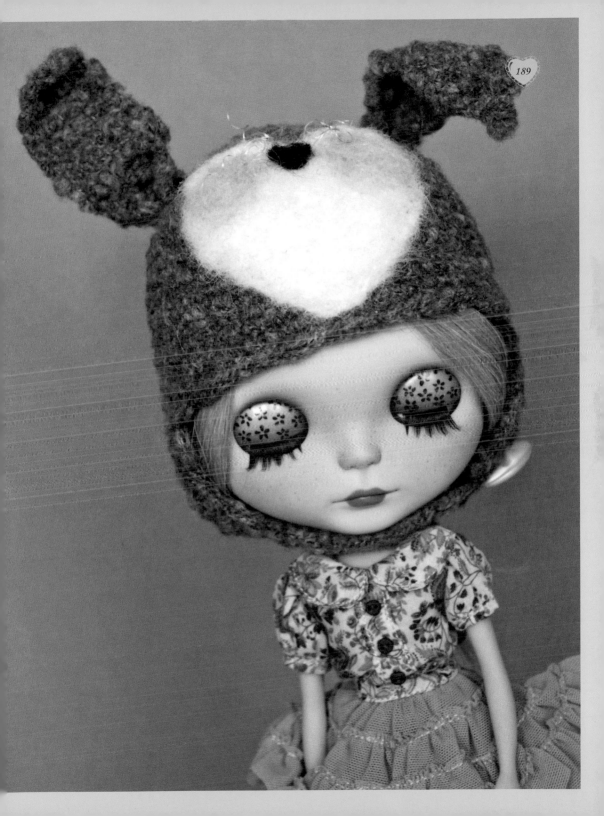

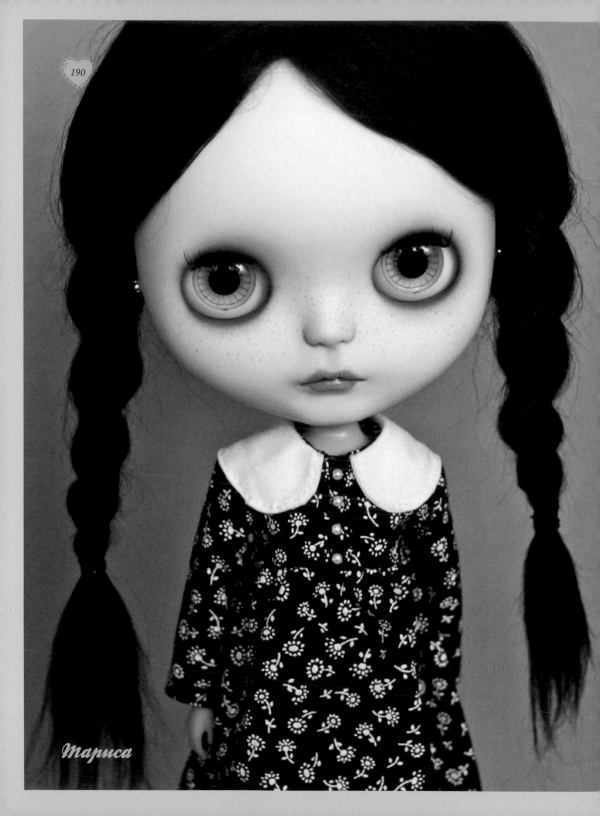

Mapuca

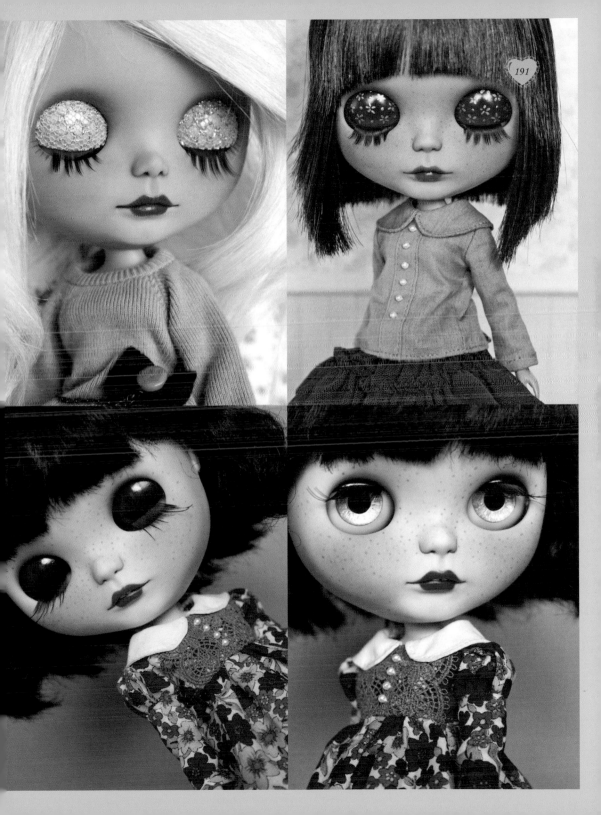

Noel Cruz

諾爾‧克魯茲

諾爾‧克魯茲來自菲律賓馬尼拉，現位於美國居住和工作。在人偶娃娃圈內，他是最著名且多才多藝的重繪藝術家之一。克魯茲的好萊塢和影視明星娃娃系列最廣為人知。他使用現成的人偶娃娃來製作他具代表性的再創作，將工廠製造的普通娃娃改造成巨星名流的驚人分身。

為了達到栩栩如生的效果，克魯茲以精密複雜的細節重新繪製。他在eBay售出的每個人偶娃娃，現在成了許多愛好者的得意收藏。

Photography © Noel Cruz

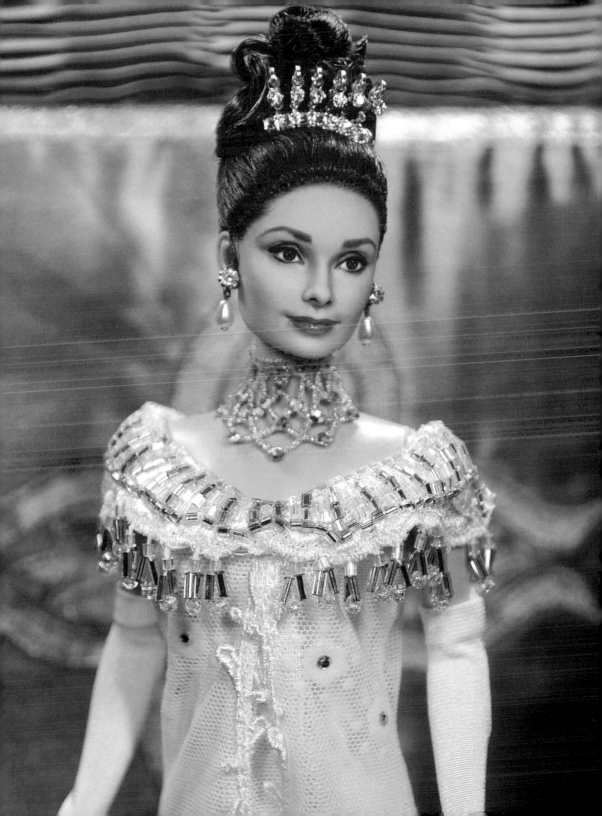

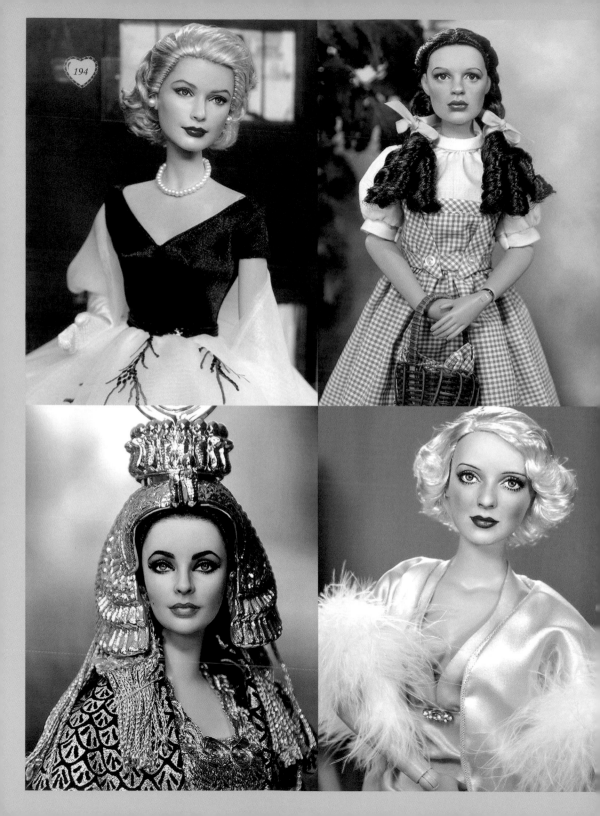

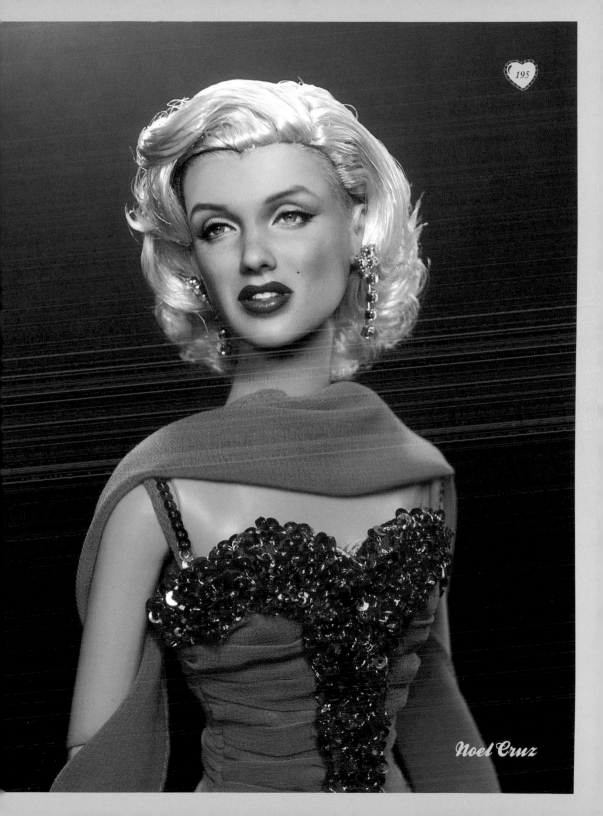

Noel Cruz

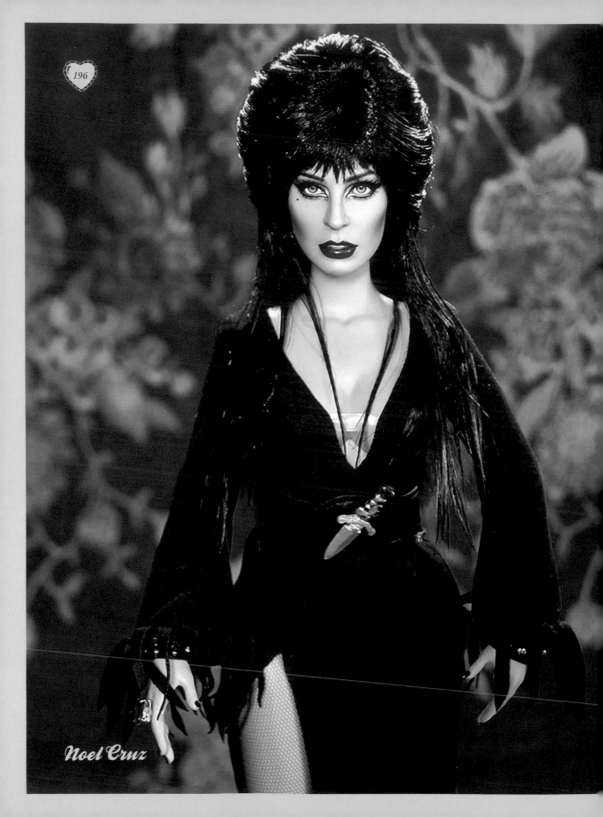

Noel Cruz

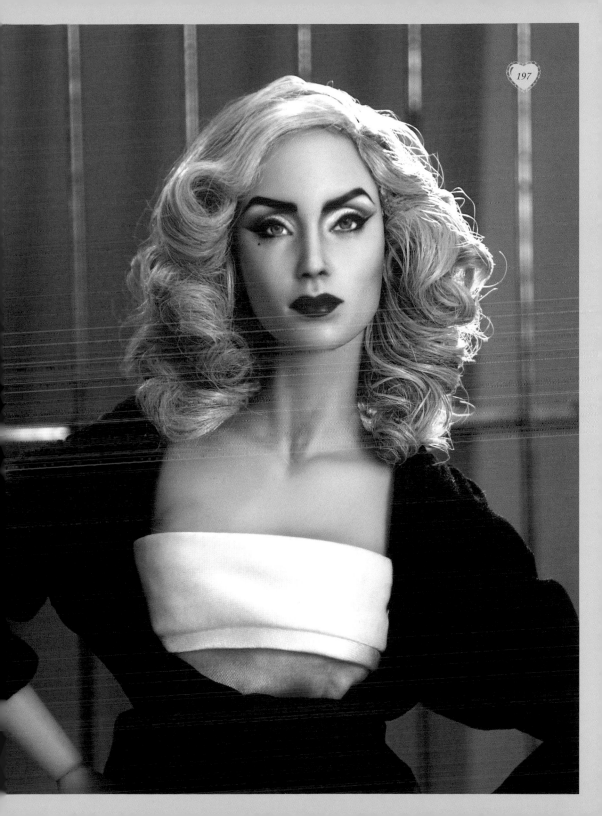

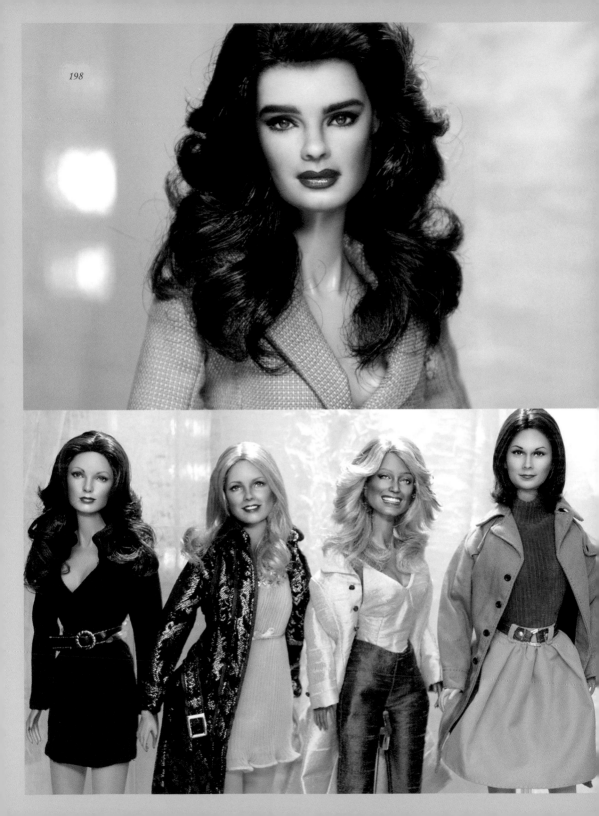

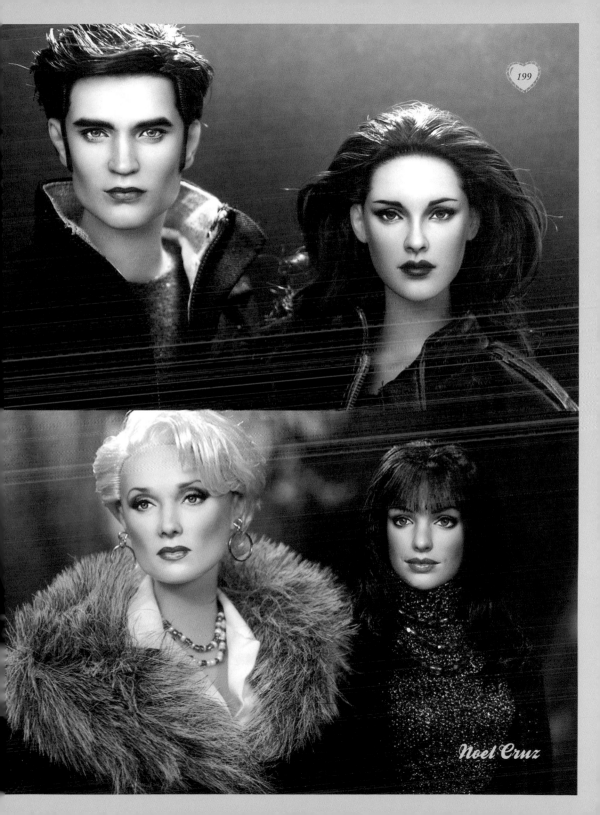

Noel Cruz

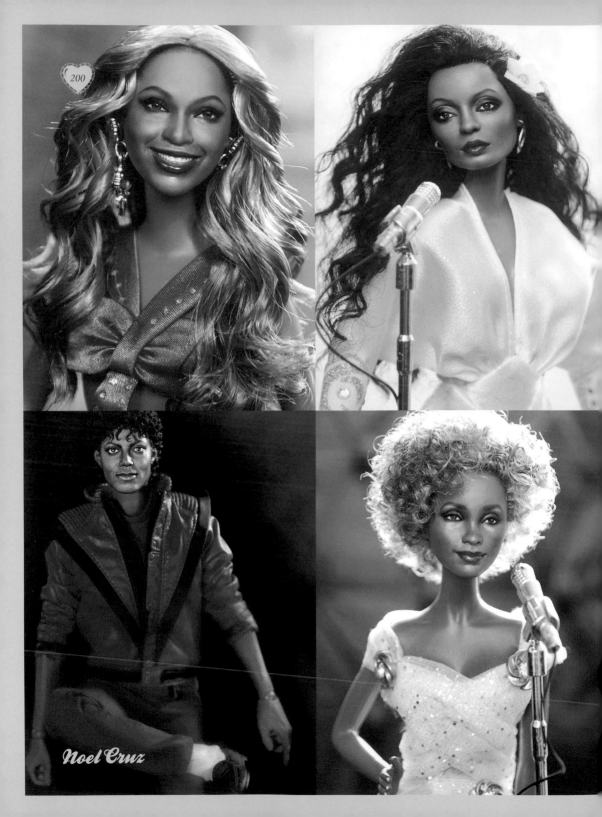

Noel Cruz

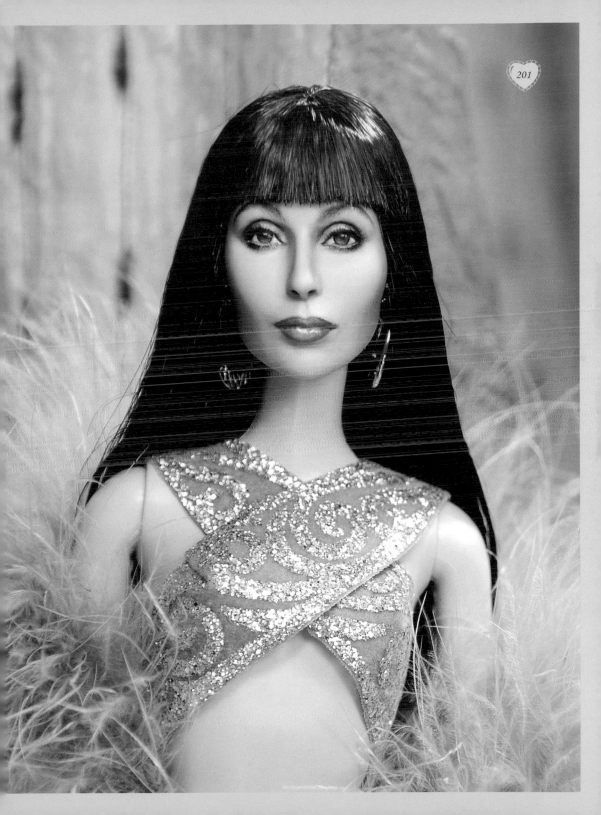

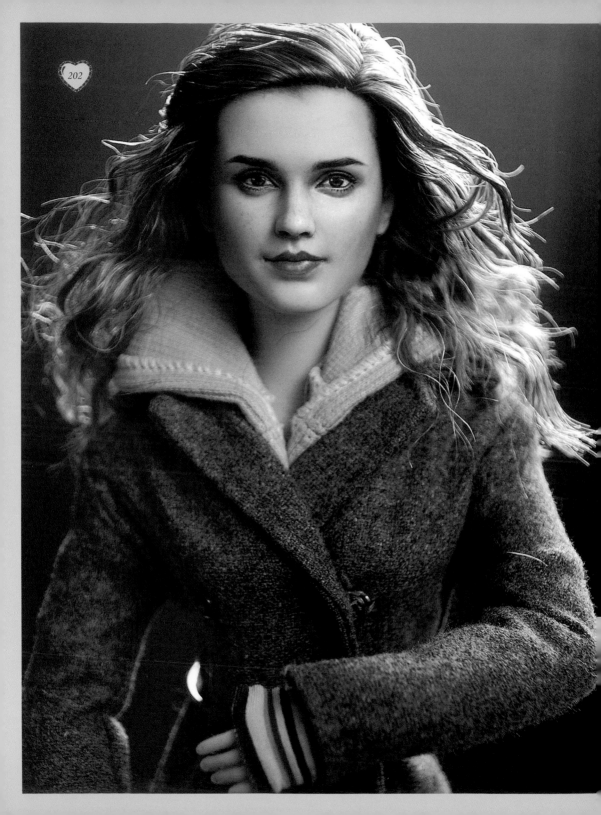

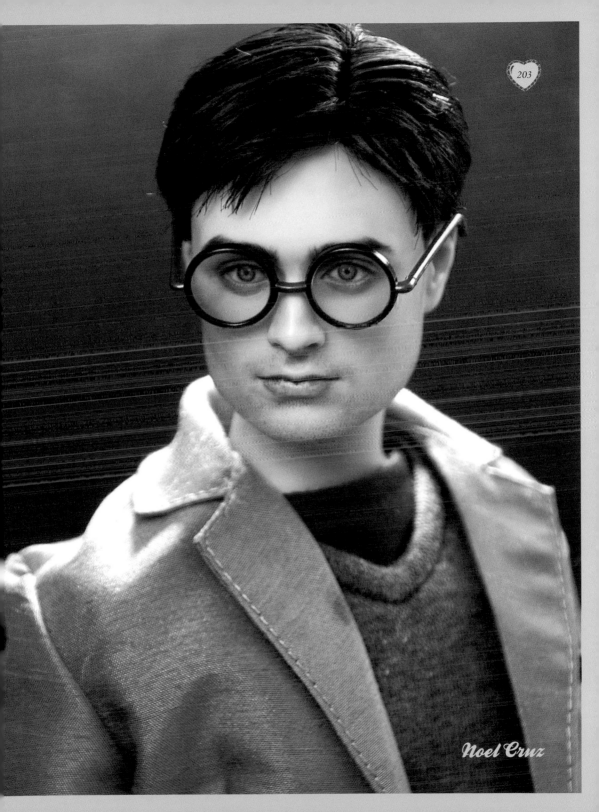

Noel Cruz

Roguedolls

淘氣娃娃

　　來自西班牙瓦倫西亞的勞思‧裴拉樂絲(Neus Perales)，又名碧卡拉(Picara)，也就是淘氣娃娃。碧卡拉自幼即開始設計製作人偶娃娃的衣服。她的創作結合經典與現代、甜美與黑暗、童話與現實，而她認為這些都反映出自己本身。碧卡拉的靈感來自高級女子時裝、復古與未來美學、日本文化和詭異事物。

　　當她開始設計製作娃娃時，網路商店和YouTube教學影片尚未存在，於是她一切皆是自學而成，這也使她的娃娃更加獨特。

　　碧卡拉的個人風格包括富光澤而真實的嘴唇、臉部穿孔和在眼瞼特別設計的圖案。

Photography © Roguedolls

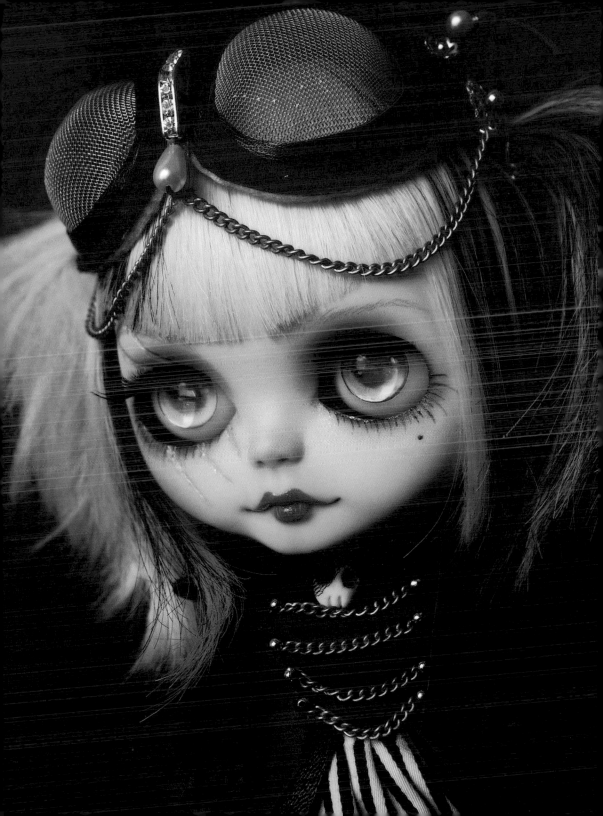

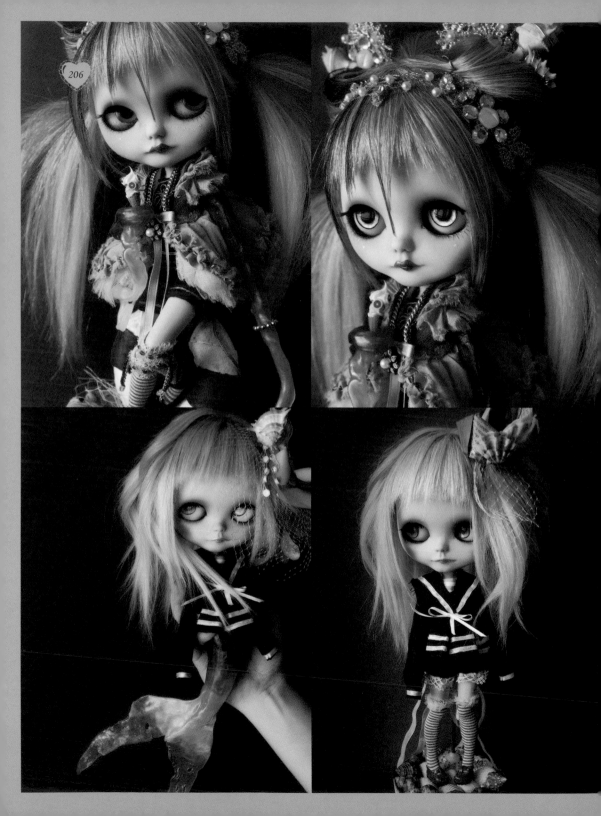

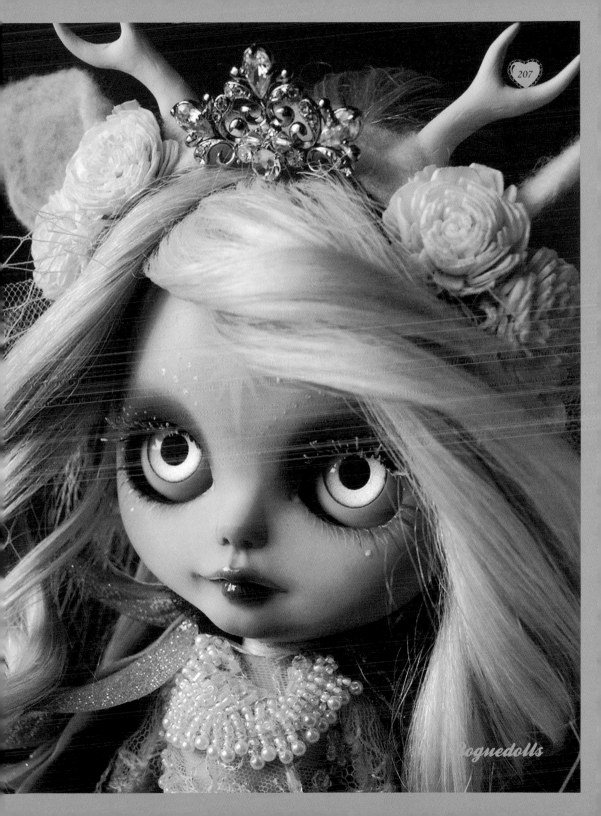

Roguedolls

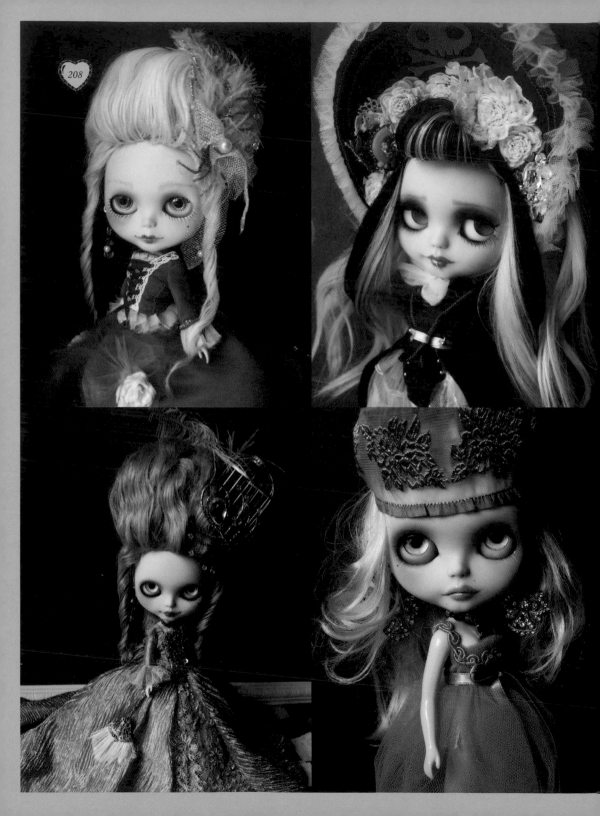

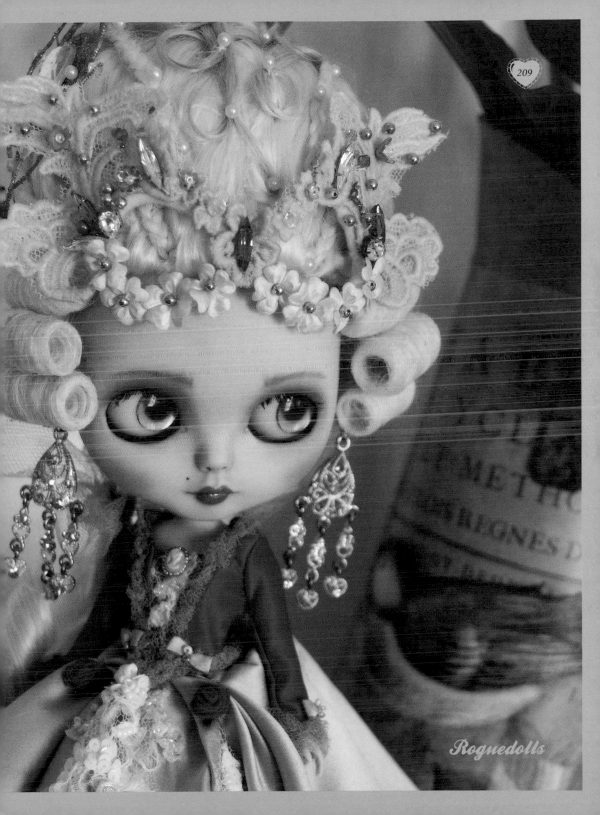

Roguedolls

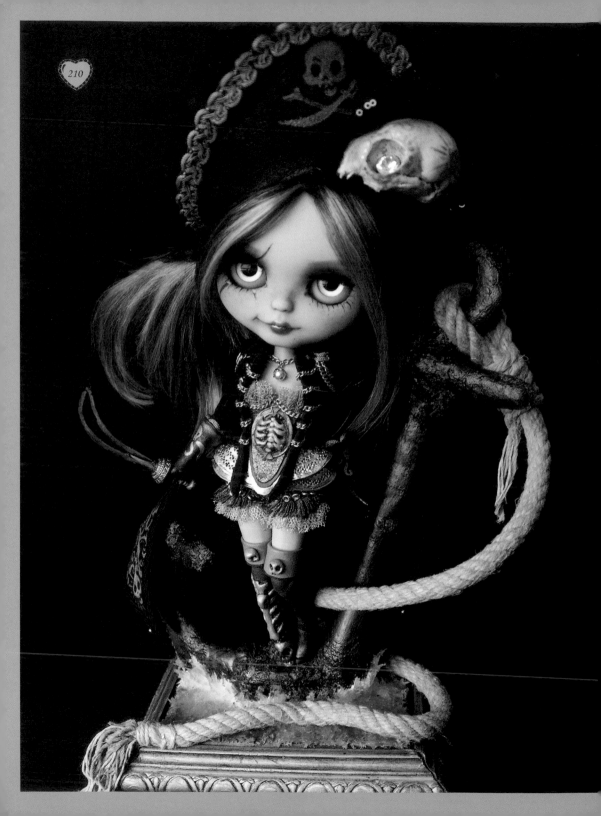

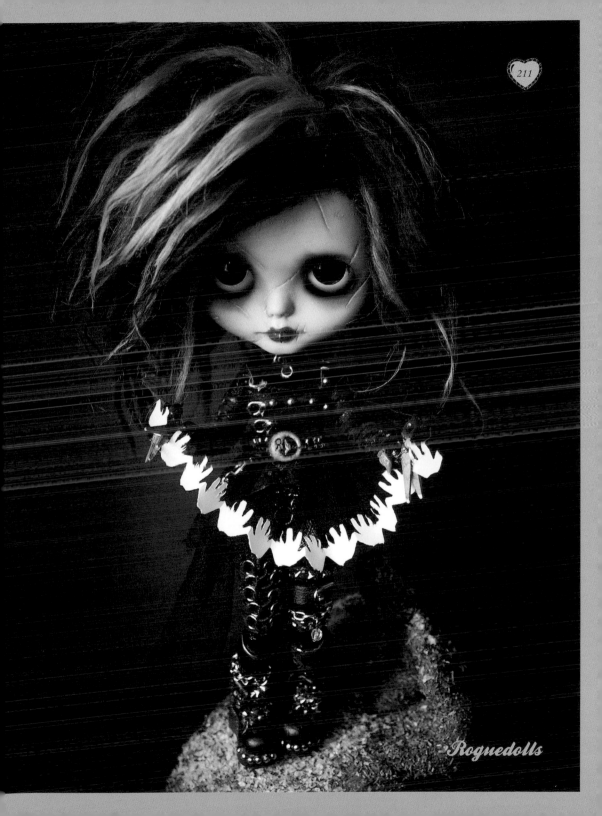

Roguedolls

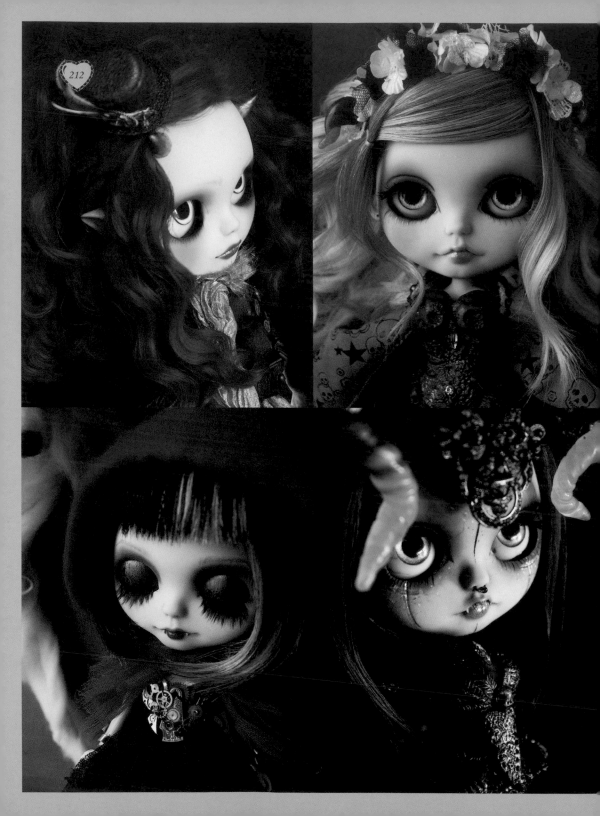

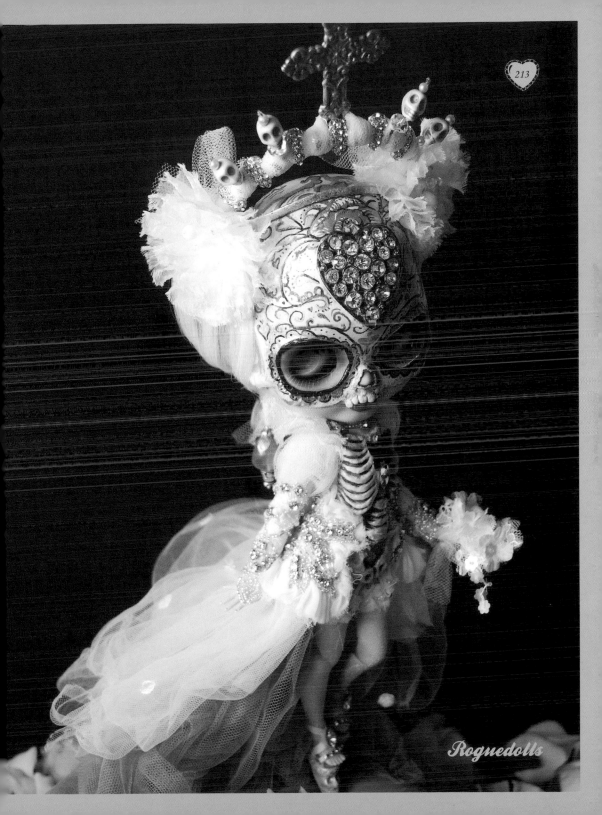

Roguedolls

Citron Rouge

希桐・路

　　來自法國馬賽的希桐・路，本名為瑟林・希 (Céline C.)，是一位充滿創意的藝術家和網頁設計師，同時她也是人偶娃娃圈內的指標人物。瑟林喜愛設計製作球體關節娃娃，而有時也使用布萊絲和普利普娃娃。她最愛的題材為神話生物、東洋情慾文化、黑暗與奇幻傳說和恐怖故事，這些使她充滿靈感並創造出獨特的頹廢風格作品。

　　瑟林是一位博學多才的藝術家，她也從事繪畫、雕塑、縫紉、寫作和攝影。

Photography © Céline C.

Citron Rouge

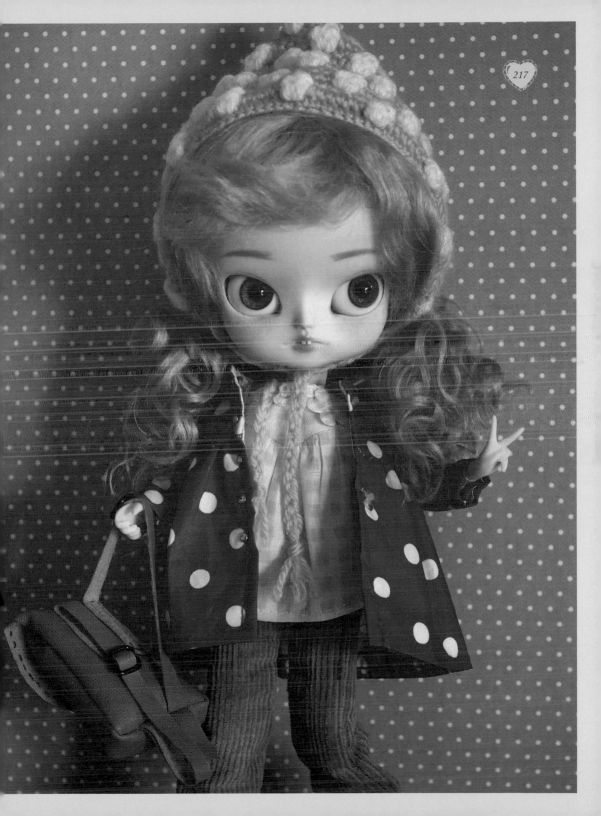

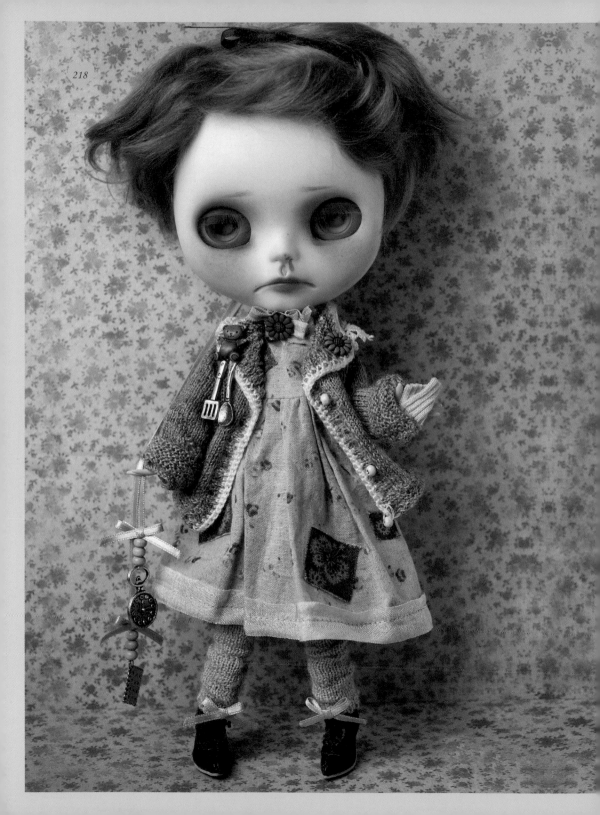

Citron Rouge

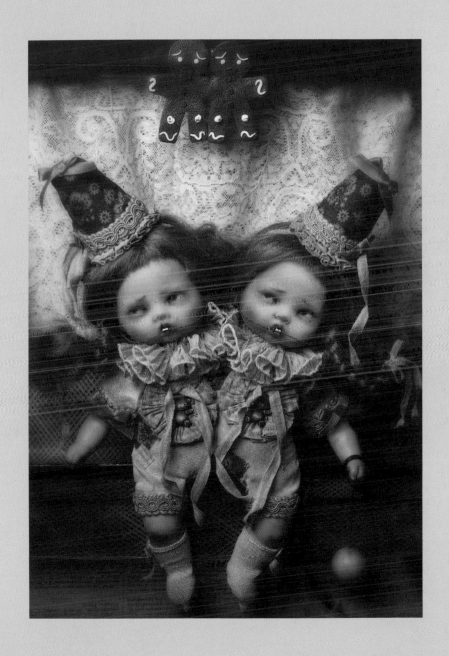

Citron Rouge

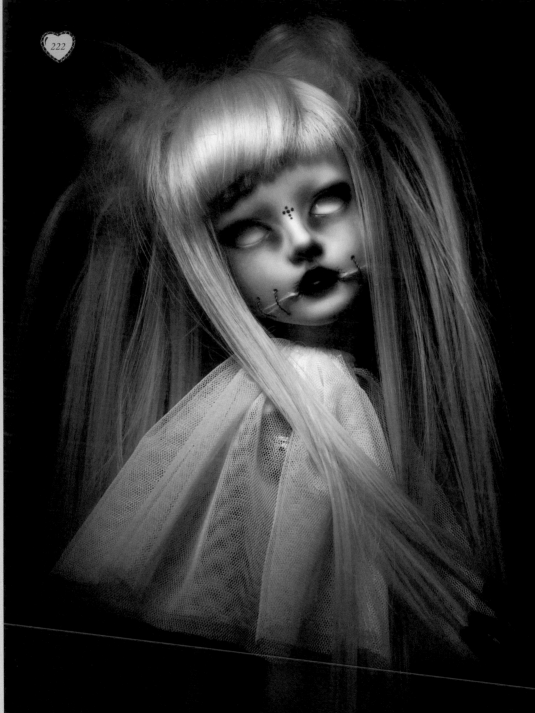

Citron Rouge

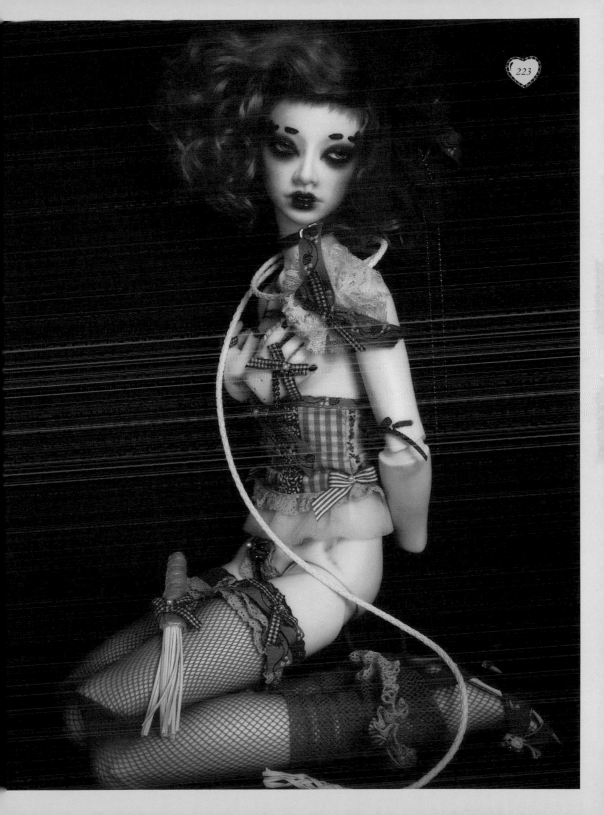

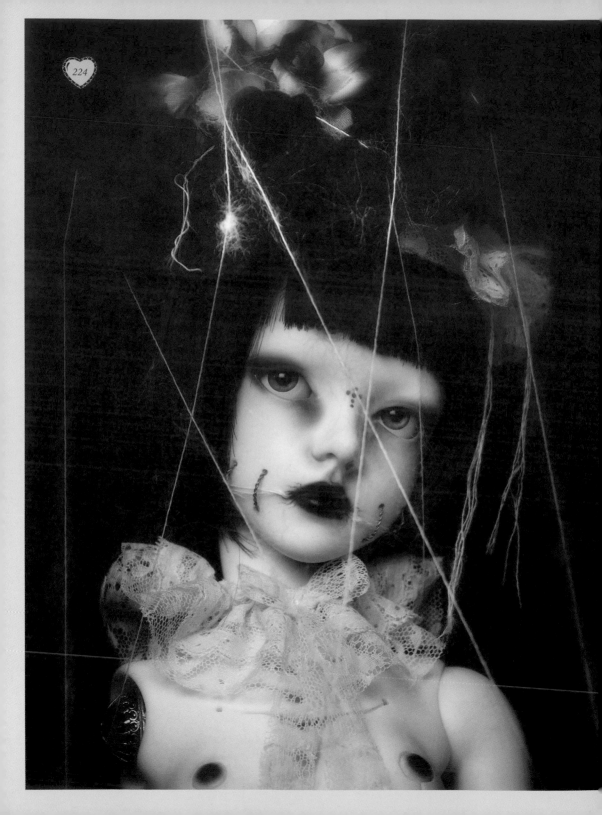

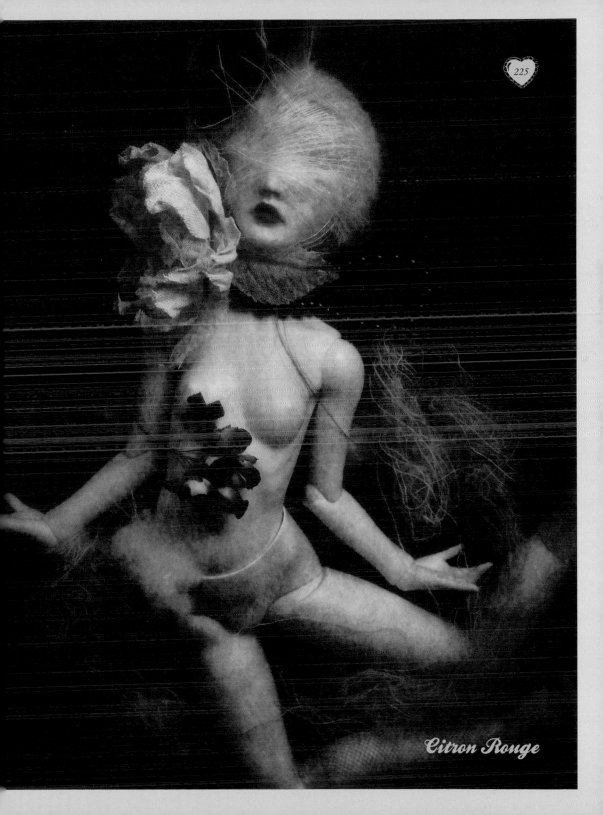

Citron Rouge

Nympheas Dolls

寧芙思娃娃

　　寧芙思娃娃的創立者 *K6* 於法國昂熱工作和居住,她身兼童書插畫家、平面設計師和攝影師。*K6* 一直很喜歡人偶娃娃,試驗過許多不同的材料後,她決定創造自己的球體關節娃娃模型,稱為寧芙特 *(Nymphette)*,靈感來自於神話裡的仙女寧芙。

　　寧芙特獲得好評後,*K6* 決定創造新的角色,包括魔物「凡塔夏」、「卡琵夏」,和一隻怪貓「夏菲」。每個獨特的角色皆是 *K6* 從頭到腳親手製作。

Photography © Nympheas Dolls

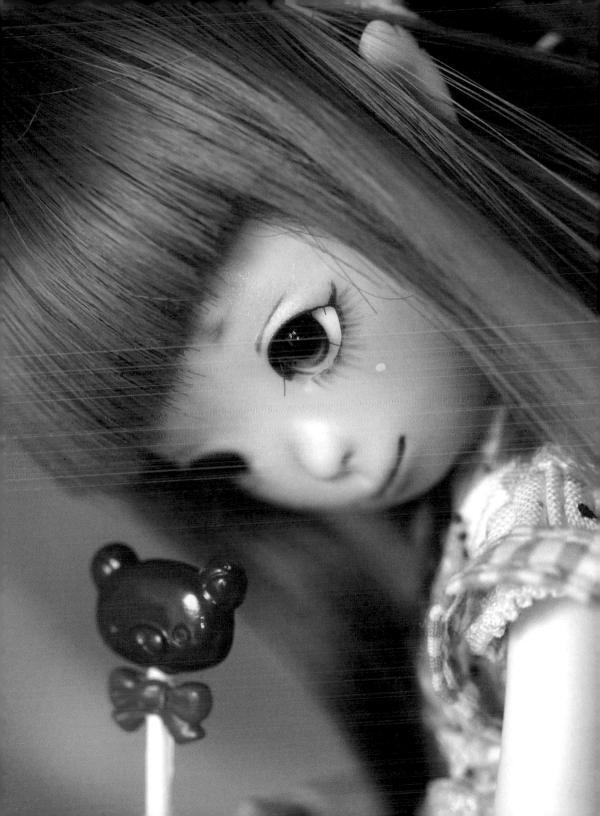

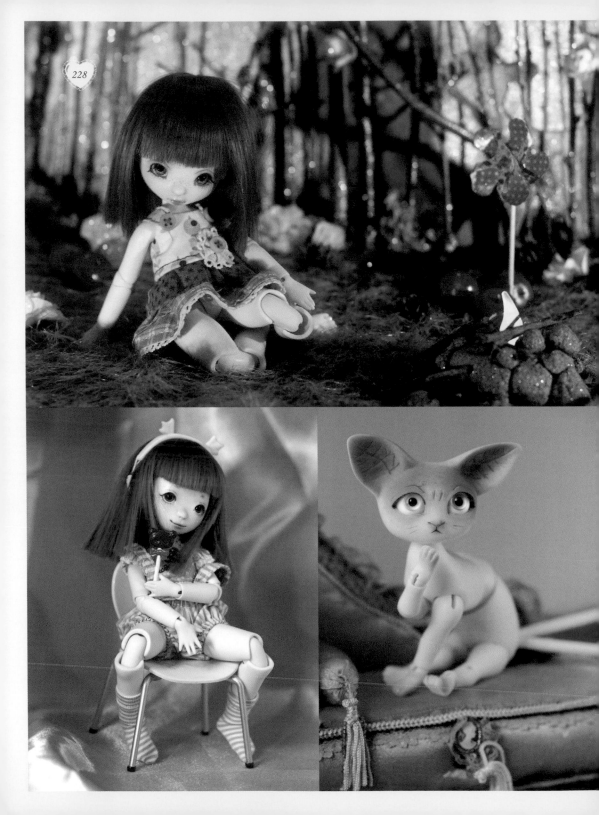

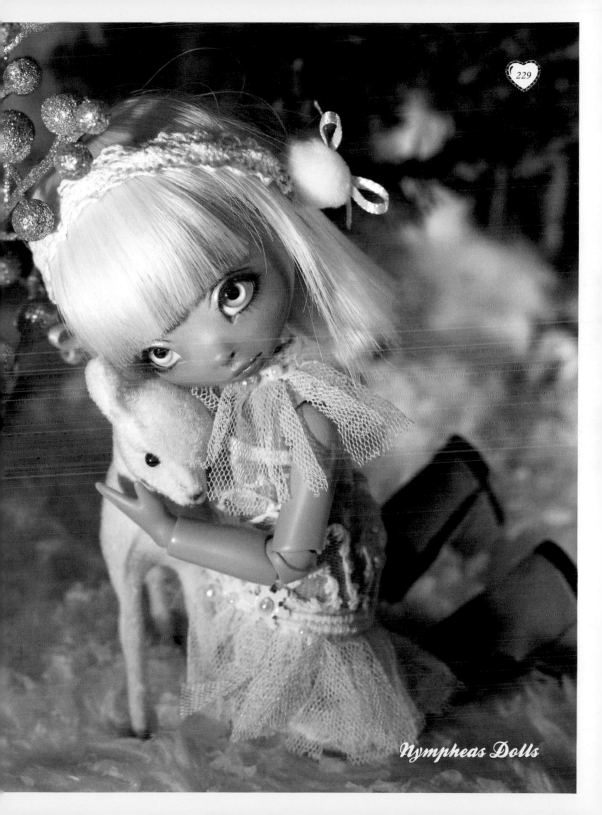

Nympheas Dolls

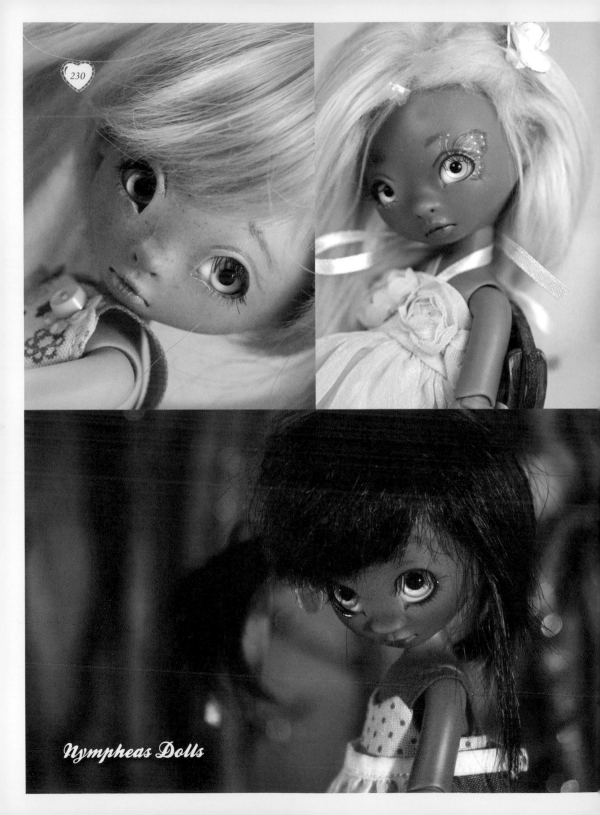

Nympheas Dolls

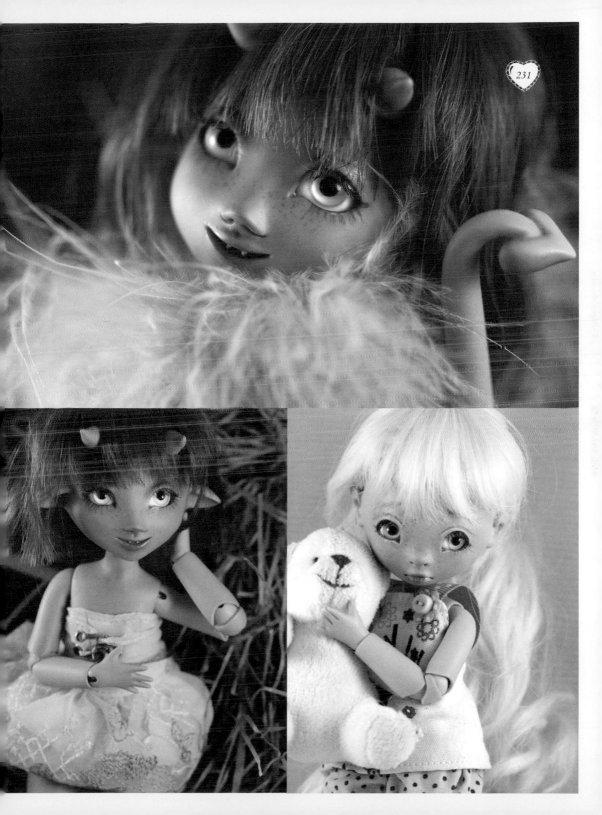

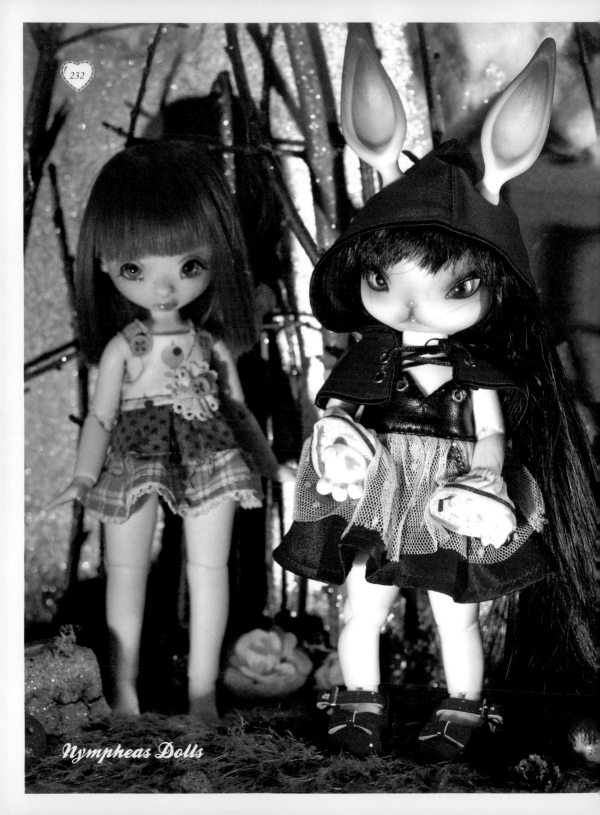

Nympheas Dolls

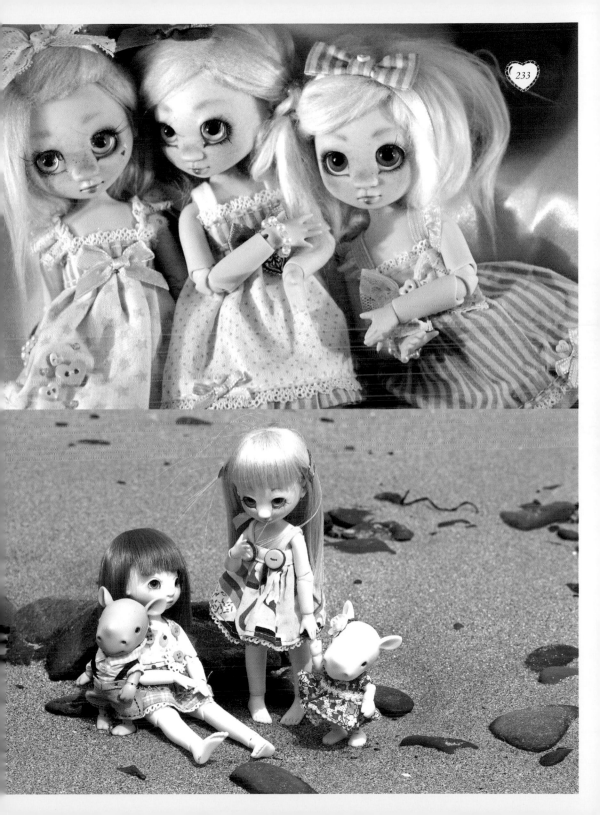

Pam Dolls

潘姆娃娃

　　潘姆娃娃是來自西班牙馬德里的弗西絲拉‧瑪丁(Fuen-cisla Martin)，從事電腦工程。她在2008年發現布萊絲娃娃時，第一眼就愛上她了，緊接著開始設計製作人偶娃娃。

　　瑪丁的娃娃可愛甜美且色彩繽紛，但也帶有點黑暗、似吸血鬼和龐克的特質。她喜歡將娃娃完全改造，但保留其精髓，待她們有如真人般。

　　瑪丁參與了許多人偶娃娃展覽，像是2013年巴賽隆納的歐洲布萊絲控展(BlytheCon Europe 2013)。

Photography © Fuencisla Martin

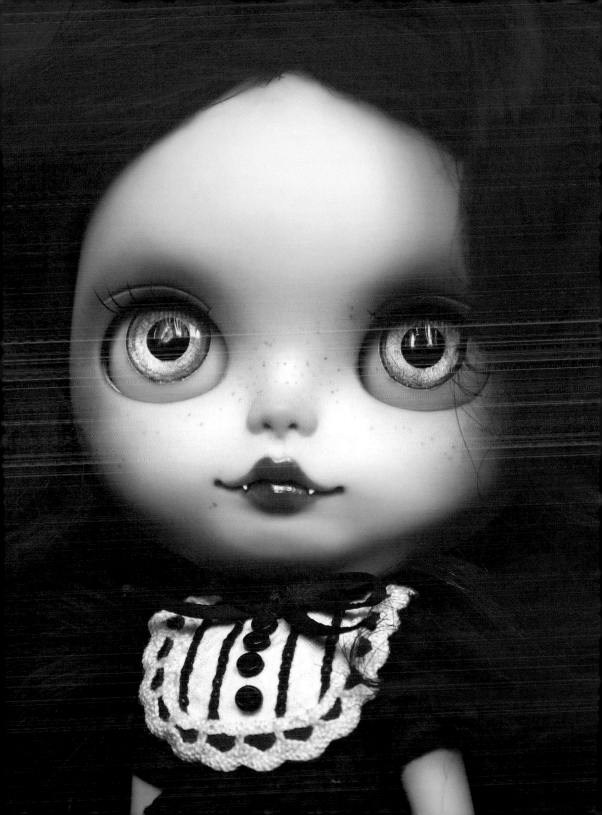

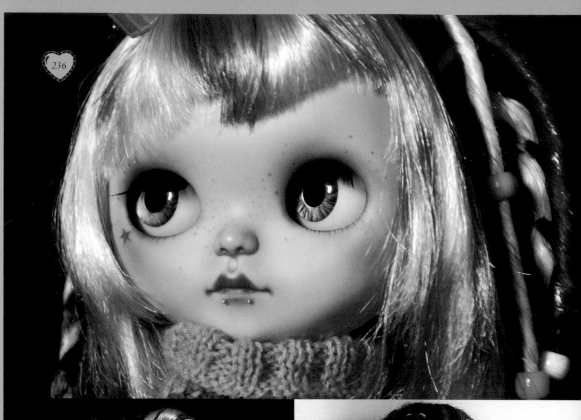

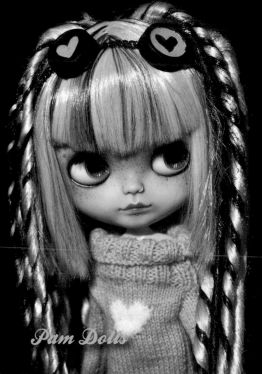

Pam Dolls

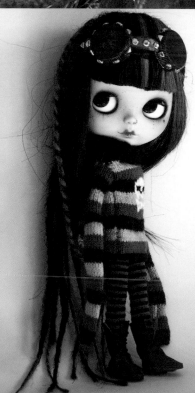

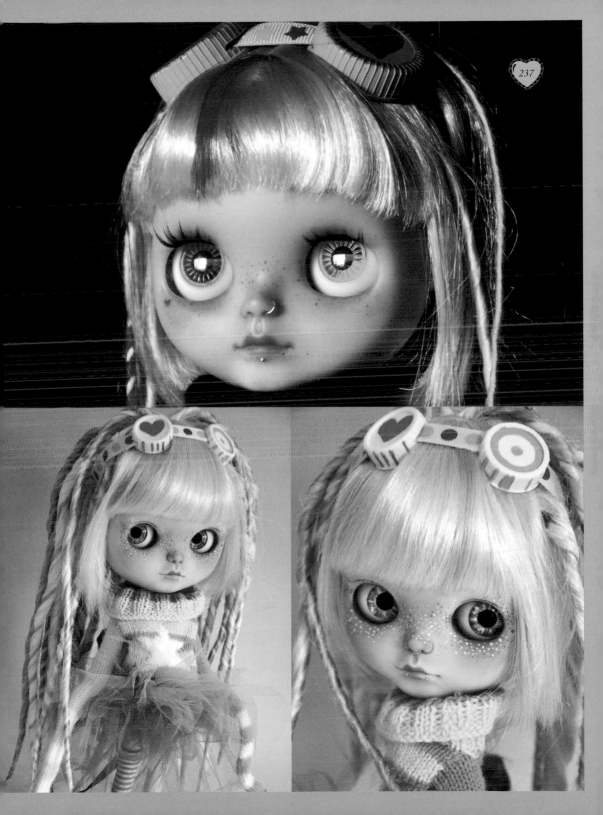

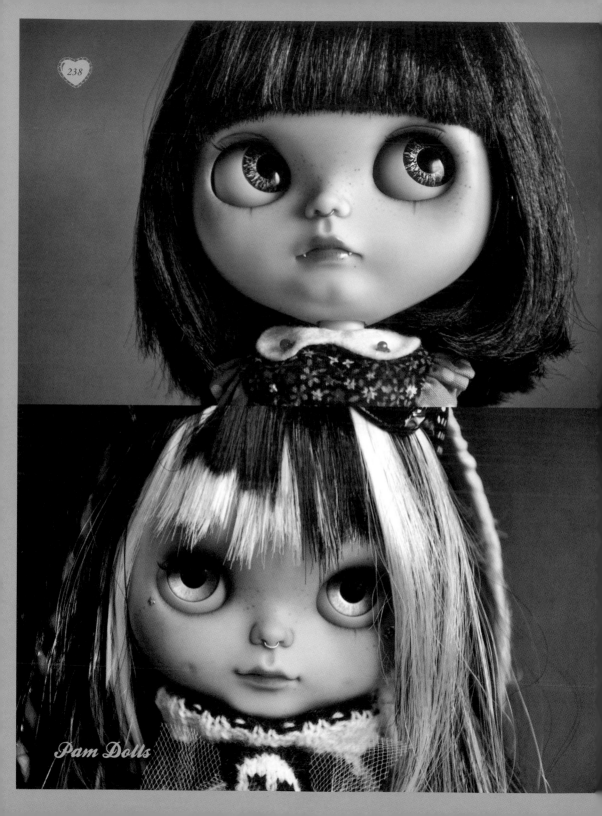

Pam Dolls

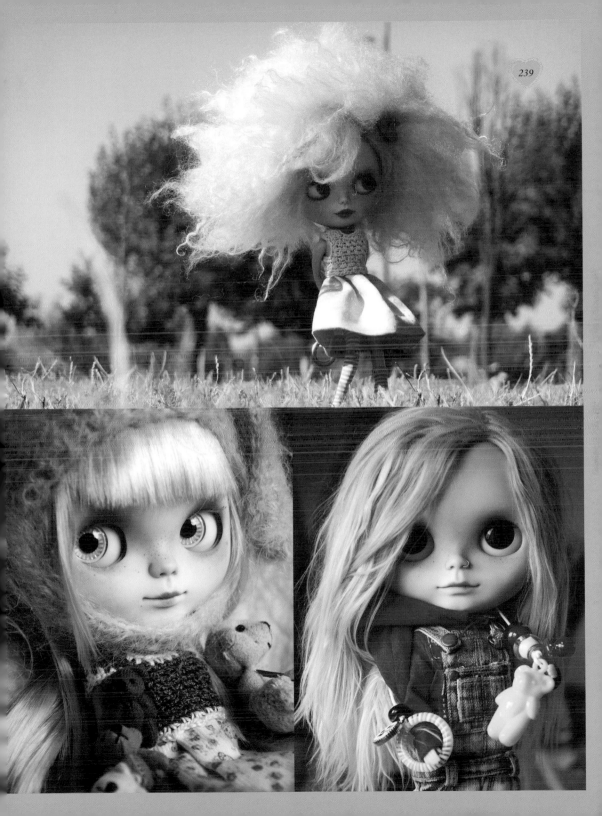

G.Baby Dolls

吉寶娃娃

　　吉娜‧索里雅諾(Gina Soriano)是人偶娃娃藝術家，在舊金山灣區學習視覺傳達。她在人偶娃娃圈內以「吉寶」廣為人知。索里雅諾至今已創作出一百多個人偶娃娃，可愛的噘嘴和放蕩不羈作風成為其識別特徵。

　　她費盡心思確保每個娃娃是獨一無二、不同以往的。這些娃娃有變化多端的風格和色彩，從可愛到性感，從鬼魅駭人到明艷動人，和兩端之間的各種變化可能。

Photography © Gina M. Soriano

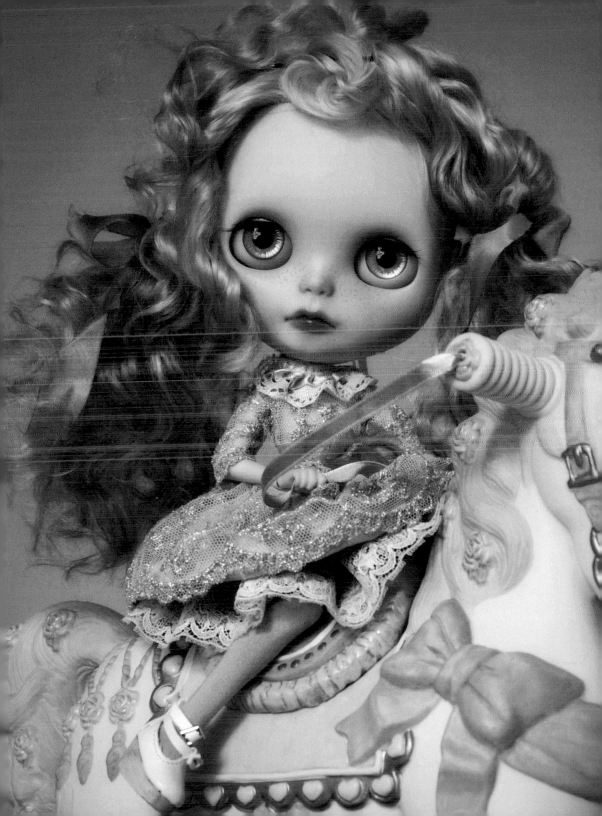

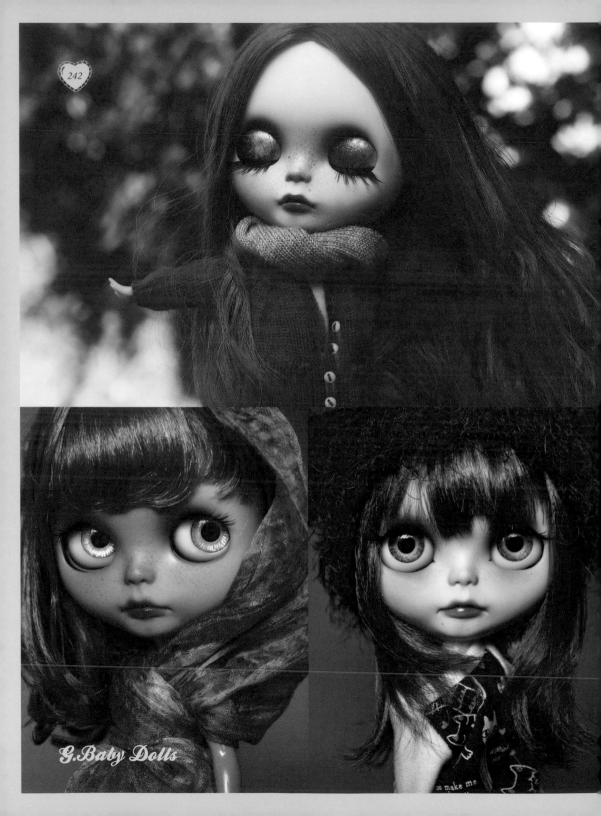

G.Baby Dolls

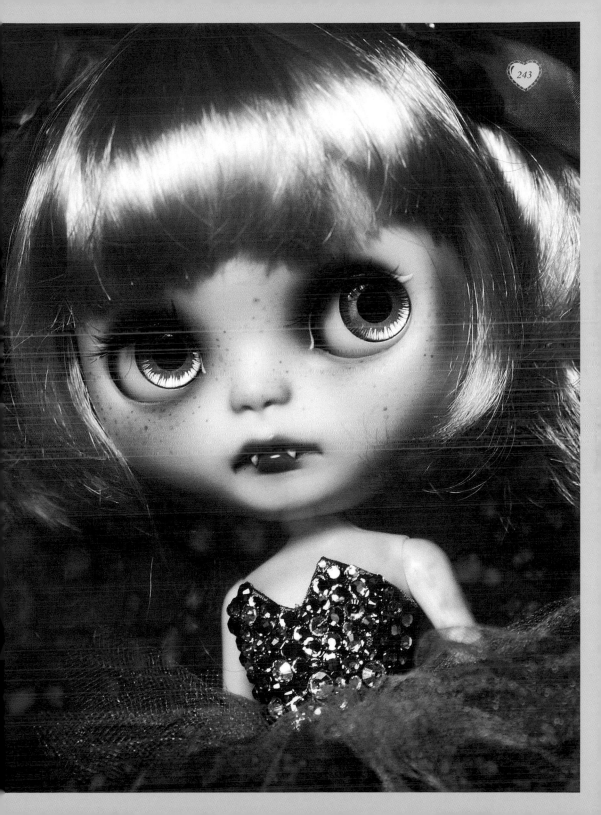

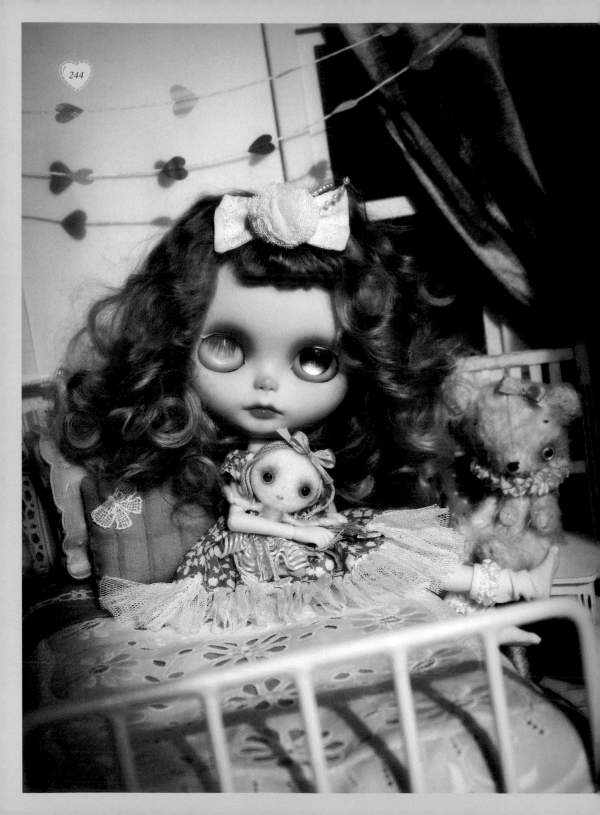

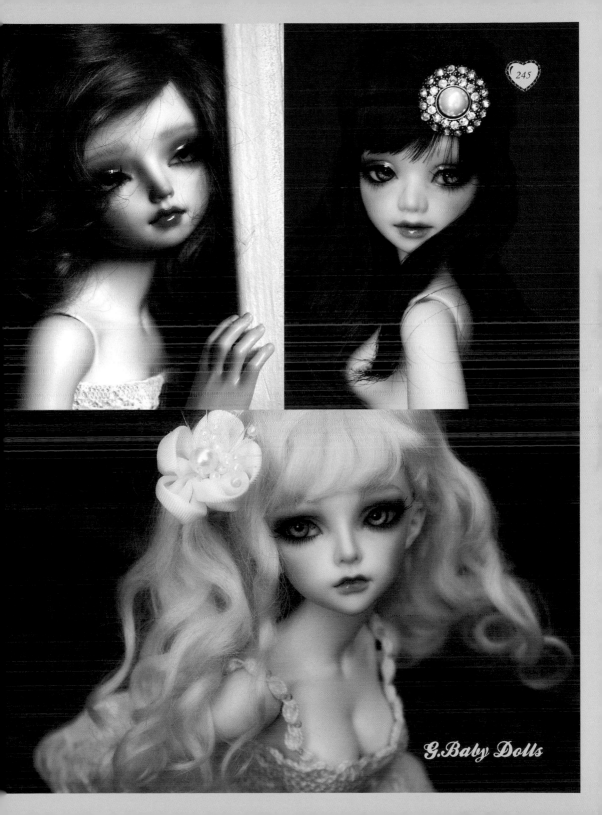

245

G.Baby Dolls

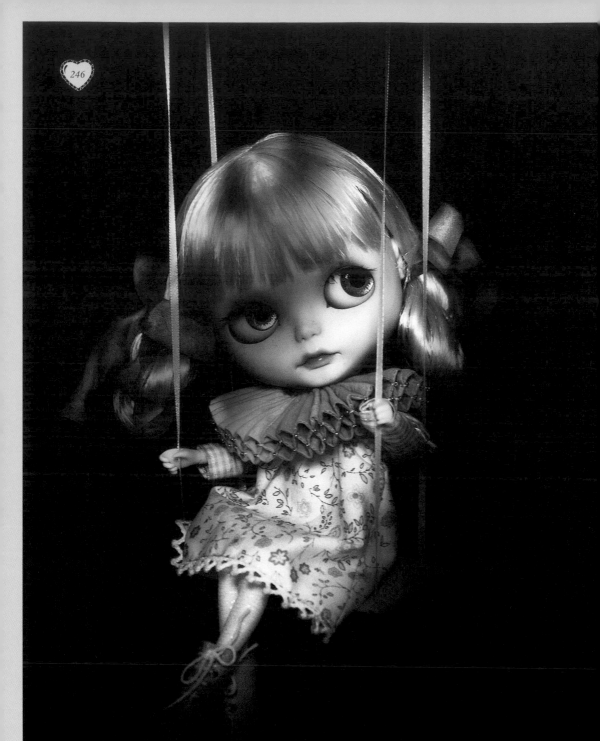

G.Baby Dolls

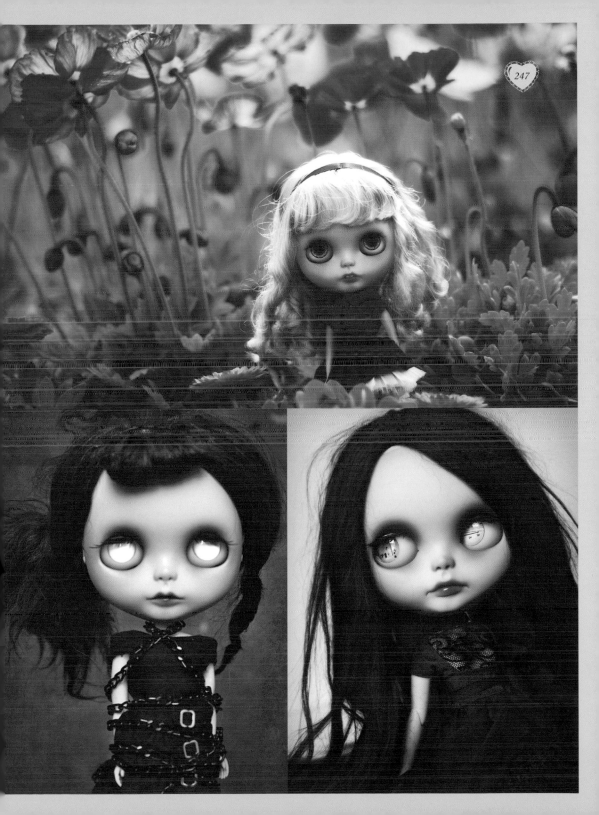

Freddy Tan

弗 來 迪 · 譚

　　來自新加坡的藝術家弗來迪·譚已設計製作各式人偶娃娃超過十年，多數為時尚(Fashion)、球體關節和精靈高中娃娃，而他現在相當鍾情於布萊絲娃娃。譚表示布萊絲娃娃由硬塑膠製成，使其成為理想的製作對象，他可以創造無窮無盡的各種表情，例如悲傷、快樂、擔憂、調皮...等。

　　譚過去曾經是產品設計師，而他現在於自家工作室全職設計製作人偶娃娃，他同時也可以照顧年邁的雙親。

Photography © Freddy Tan

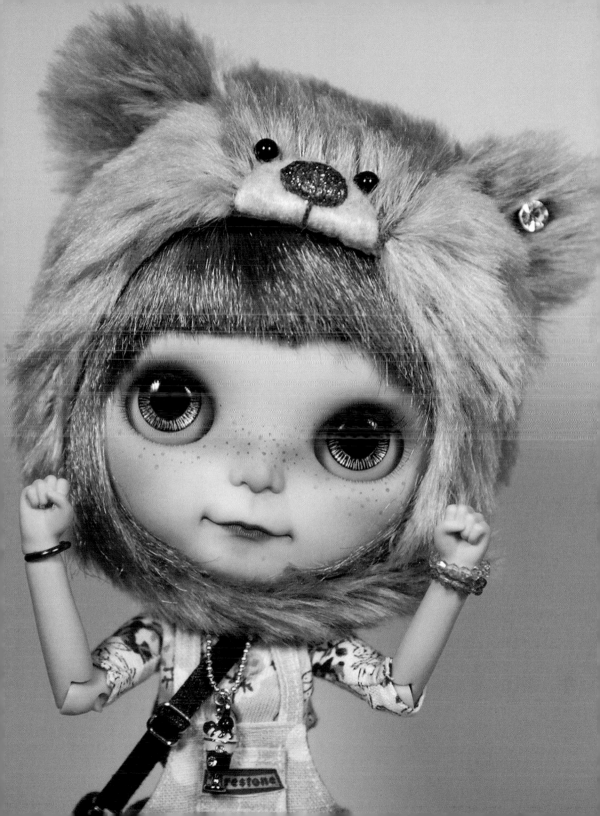

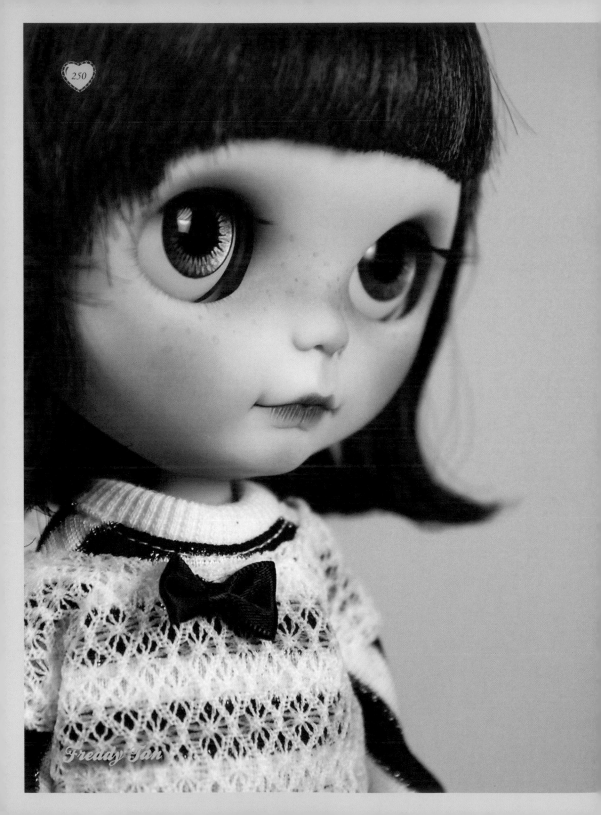

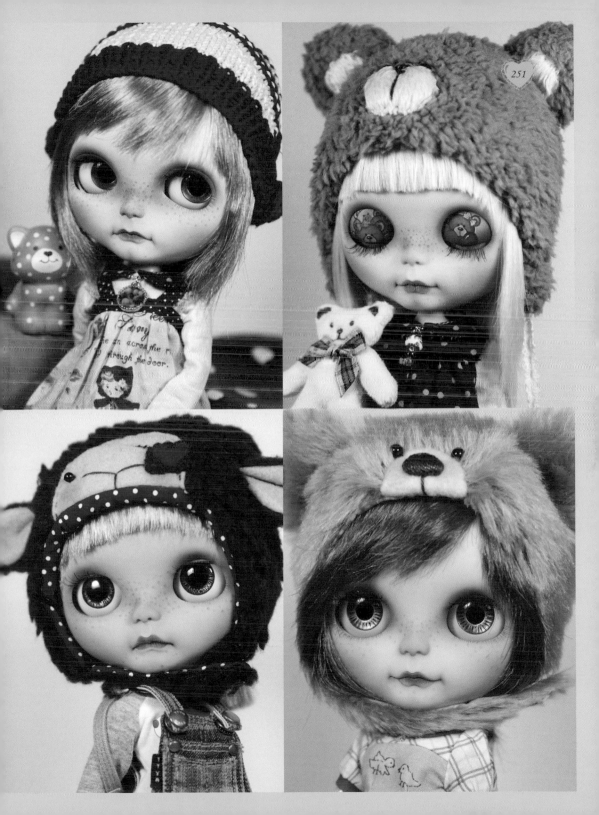

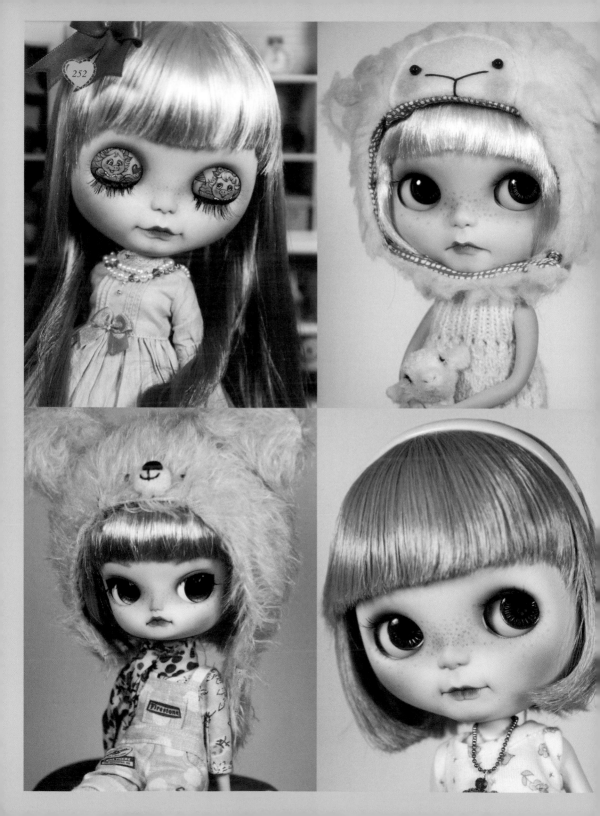

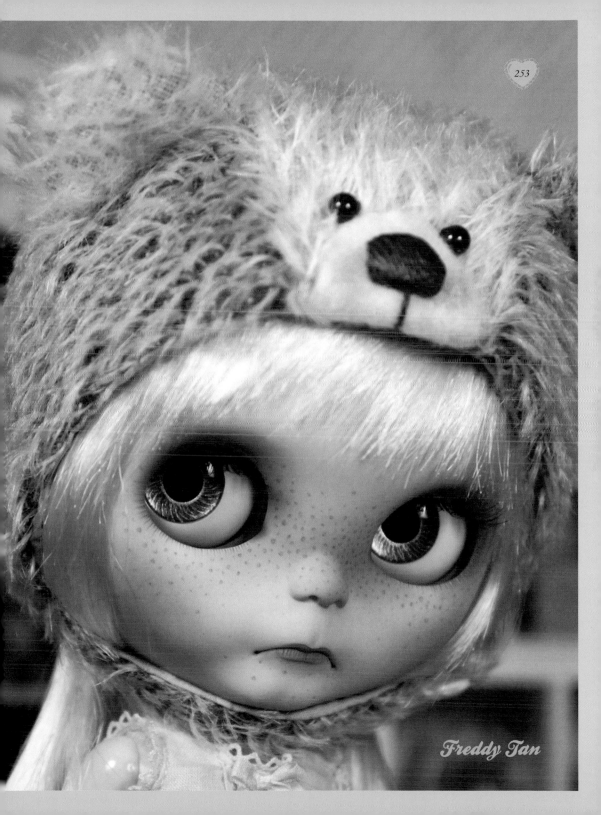

Freddy Tan

Contributors 圖片來源

NANUKA 娜努卡
www.nanukafactory.com
9 上方：拉努 Lanu；下方由左至右：布把 Bubba and
"05."10 -11: 發條舞者 The dancer of a thousand keys.
12: 小红帽 Little Red Riding Hood. 13: 米亞‧米瑪 Mia
Mimma. 14 由左上圖順時鐘往下：焦糖 Caramel,
米亞‧米瑪 Mia Mimma, 瑟西 Circe, 塔帕絲 Tapas. 15:
小暹羅 Little Siamese. 16 -17: 瑪莉雅‧涅塔 Maria Netta.
18 -19: 班茲霓 Benzini.

JULIEN MARTINEZ 朱利安‧馬蒂內
www.intermundisleblogdejulienmartinez.blogspot.com
21: 故事/傳說 Contes/Tales. 22: 莉澤特 Lizette. 23: 史
黛拉 Stella. 24: 羅賽塔 Rosetta. 25: 寶貝 Sugar. 26: 迷宮
裡的凱崔 Kittry in the labyrinth. 27: 瑪尼殭屍 Marnie
Zombie.
28 - 29: 吸血鬼德古拉 Datura Vampirica. 30: 畸形秀
Freak Show. 31: 蘭波迪妮 Leopoldine.

CARAMELAW 可樂喵洛
www.iamcaramelaw.com
33: 糖果凱蒂 Hello Candy Kitty. 34 上方：聖代凱蒂
Sundae Kittypops; 下方由左至右：糖果奇葩 Candy Kiipups
, 波浪宇宙公主 Lumpy Space Princess. 35: 聖代奇葩
Sundae Kittypops. 36 - 37: 小貝蒂 Little Betty. 38: 草莓繡
花臉 Strawberry Flossface. 39 上方：點點糖心 Sprinkles
Sugarheart; 下方：兔兔糖小姐 Miss Bunny Pop.

COOKIE DOLLS 餅乾娃娃
www.cookie-dolls.com
41: 小妮可 Nicoletta. 42: 伯納黛 Bernadette. 43: 艾
德米 Edmée. 44: 艾黛兒小姐 Lady Adelle. 45: 潔森黛
Gersendre. 46 - 47: 好奇馬戲園 Le Cirque des curiosités.
48: 蘇可和安德娜 Sauco and Endrina. 49 上方：蘇可和安
德娜 Sauco and Endrina; 下方由左至右：瓦倫泰 Valentine
, 普登絲 Prudence.

POISON GIRL'S DOLLS 毒藥女孩娃娃
www.poisongirldolls.com
51: 蘋庫露 Pinkuru. 52 由左上圖順時針往下：霓瑁西思
Nemésis, 白臉丑角 The Pierrot, 費絲 Faith, 富士 Fujie. 53:
南瓜 Pumpkin. 54-55: 波卡 Polka. 56: 琳 Rin. 57: 咪咪咪
Mimimi. 58: 蘋庫露 Pinkuru. 59: 潘雨潘雨 Pamyu Pamyu.

CLOCKWORK ANGEL 機械天使
www.flickr.com/photos/clockworkangel
61: 美由紀 Miyuki. 62: 雨便士 Tuppence. 63 由左上圖順
時鐘往下：佛羅倫斯 Florence, 榛 Hazel, 櫻桃蘇 Cherry
Sue, 法蘭琪馬戲園 Circus Frankie. 64 - 65: 微醺畫報女

郎 Pin-Up Merry. 66 由左上圖順時鐘往下：詭譎情人 My
Creepy Valentine, 甜心蘿莉塔 Sweet Lolita, 莎婷 Satine,
席娜蒙 Cinnamon, 美由紀 Miyuki. 67: 聖代 Sundae. 68:
殭屍新娘愛蜜麗 Corpse Bride Emily. 69: 布娃娃莎莉
Ragdoll Sally.

ENCHANTED DOLL 魔法娃娃
www.enchanteddoll.com
71: 美人葉連娜 Elena the Beautiful. 72 - 73: 豌豆公主
Princess and the pea. 74 - 75: 金色麗麗 Golden Lily. 76:
莉莉 Lily. 77: 慈禧太后 Empress Cixi. 78 - 79: 悲傷舞台
Stages of Grief. 80: 光之量 Weight of Light. 81: 莉莉 Lily.
82: 後母 Stepmother. 83: 辛德瑞拉 Cinderella.

JUAN ALBUERNE 璜‧艾爾布
www.juanalbuerne.com
85: 瑪麗蓮‧夢露 Marilyn Monroe. 86: 芭芭拉‧史翠珊
Barbra Streisand. 87 由左上圖順時鐘往下：潘尼洛普‧克
魯茲 Penélope Cruz, 安潔莉娜‧裘莉 Angelina Jolie, 葛
倫‧克蘿絲 Glenn Close, 梅莉‧史翠普 Meryl Streep. 88
由左上圖順時鐘往下：奧黛莉‧赫本 Audrey Hepburn, 瑪
琳‧黛德麗 Marlene Dietrich, 愛迪‧琵雅芙 Edith Piaf,
莉莎‧明尼利 Liza Minnelli. 89: 蘇菲亞‧羅蘭 Sophia
Loren. 90 由左上圖順時鐘往下：布萊德‧彼特 Brad Pitt,
安迪‧懷特菲爾德 Andy Whitfield, 維果‧莫天森 Viggo
Mortensen, 強尼‧戴普 Johnny Depp. 91: 米克‧傑格
Mick Jagger.

ERREGIRO 艾瑞吉羅
www.erregirodolls.com
93: 崔姬 Twiggy. 94: 卡門奇塔和蘇葵特 Carmencita and
Sócrates. 95 由上圖順時鐘往下：喜歐和安柏 Sio and
Amber, 雅尼塔 Anita, 喜歐 Sio. 96: 卡蘿‧安 Carol Anne.
97: 溫絲黛 Wednesday Adams. 98: 妮琪‧米娜 Nicki
Minaj. 99: 基爾小姐 Lady Miss Kier. 100: 艾瑪 Amal.
101: 索菲 Sofie. 102 由左上圖順時鐘往下：蘇西 Susie, 史
培克拉 Spectra, 蘇西 Susie, 奈妃 Nefer. 103: 公主 The
Princess. 104: 恩紐 Enyo. 105: 帕可 Puck.

ZOMBUKI 殭舞伎
www.zombuki.wordpress.com
107: 綺優奈 Khione. 108: 可可和卡薩米 Coco and
Kazami. 109: 加露培 Galupe. 110: 切蘿 Cello. 111: 琦
美 Kimi. 112: 潔可和馬麗 Jack and Marley. 113: 艾琦拉
Ecila. 114: 兔子 Usako. 115 由左上圖順時鐘往下：由左上
圖順時鐘往下 泡泡糖 Bubble Gum, 塔布西 Topsy, 比昂
卡 Bianca, 堅持 Hold On.

FORGOTTEN HEARTS 遺忘之心
www.forgotten-hearts.com
註記：藝術家尚未將人偶娃娃取名。

NEREA POZO 奈瑞雅・波瑣
www.nereapozo.com
125: 罌粟 Poppy. 126: 巧克拉 Chocola. 127: 阿涅特 Anette. 128: 羅薩莉 Rosalie. 129: 愛麗絲・希爾 Alice Ciel. 130: 可可 Coco. 131 由左上圖順時鐘往下：愛葛絲琪 Eguzki, 桑尼兔 Sunny Bunny, 海倫娜 Helena, 金髮女孩 Blondie. 132 由左上圖順時鐘往下：卡桑卓拉 Cassandra, 海兔 Sea Usagi, 瑪爾法 Malva, 菈凡朵 Lavendel. 133: 羅薩琳 Rosalind.

COCOMICCHI 呵呵米琦
www.flickr.com/photos/cocomicchi
135: 卡麗普薩 Kallpsa. 136, 上圖：金姆 Kim, 伊琳・瑪麗 Marley, 137: 熱沙琳娜 Nurselina. 138: 艾薇・龐畢度 Ivy Pompidou. 139: 達莉莉雅 Dalilea. 140 上排：芭蕾舞女 Ballerina; 下排：杜爾西內亞 Dulcinea. 141 上排：皮皮歐 麗娜 Pipiolina; 下排：荔枝玫瑰 Lychee Rose. 142 -143: 小 兔 Rabitta.

SALLY'S SONG DOLLS 沙莉娃娃
www.sallyssongdolls.com
145: 瘋帽子的茶會 Mad Hatter's Tea. 146 -147: 夏洛特的 夢魘 Charlotte's Nightmare. 148 -149: 瘋帽子的茶會 Mad Hatter's Tea. 150 -151: 睡美人的安寧 Sweet silence for sleeping beauties. 152 - 153: 花園 The Garden. 154 -155: 白子之死 Albina Death.

IRREAL DOLL 虛空娃娃
www.irrealdoll.com
157: 恩紐 Enyo. 158 -159: 伊諾 Ino. 160: 藍色伊諾 Ino Azul. 161: 伊諾 Ino (佈景由奈瑞雅・波瑣製作). 162 -163: 蘋果 Ringo. 164 -165: 恩紐 Enyo.

SHAIEL 莎琊
www.shaielaesthetics.blogspot.com.es
167: 關朵琳 Gwendolyn. 168 由左上圖順時鐘往下：香黛 兒 Chantal, 帕瓦媞 Parvati, 馬嘉麗 Magalie, 諾瓦 Noa. 169 由左上圖順時鐘往下：厄瑞雅 Eryia, 香黛兒 Chantal, 艾娃 Ava, 艾里 Ari. 170: 櫻桃色 Cerise. 171: 櫻桃色 Sophita.

JUAN JACOBO VAZ 璜・哈柯波・法茲
www.juanjacobovaz.tumblr.com
173: 粉紫瑞拉 Lavanderella. 174 上圖：豌豆 The Peas; 下圖：科尼雷雅・庫薩斯和玫瑰 Cornelia Koosas and

The Rose. 175 上圖：奧利奧與科尼雷雅・庫薩斯 Oreo y Cornelia Koosas; 下圖：徽布波 MoBooper. 176: 潘尼・ 貴實泡芙 Penny Poodlepuff. 177, 上圖：巴寶莉・藍褲 Burberry Bluepants; 下圖：絲考持 Scott. 178, 上圖：梅・ 康科迪雅 Plum Concordia; 下圖：粉紫瑞拉 Lavanderella. 179, 上圖：娜塔麗雅・繡球 Natalia Hydrangea; 下圖：瓦 倫庭 Valentine. 180 由左上圖順時鐘往下：春 Spring, 辛蒂 奇 Cindy Chi, 蓬勃假樹 Vibrant Faux Bois, 珍珠・帕普利 Pearly Purpuleah. 181: 伊斯馬恩特 Isma-ent. 182: 朵拉・ 奶油餅 Dora Butterquackers. 183 由左上圖順時鐘往下： 大膽圖驗 Graphic Bold Experience, 瑪麗・羊東尼 Marie Yarntoinette, 泰迪・路斯薄荷 Teddy Ruxmint.

MAPUCA 瑪布卡
www.mapucaatelier.com
185: 麗塔鼠 Rita Mouse. 186 上圖：庫卡 Cuca; 下方左 至右：正列面雅 Aleein, 左你情 Tweet. 187: 麗塔鼠 Rita Mouse. 188: 莉拉・曼達俐娜 Lila Mandarina. 189: 阿蓓 Abbey. 190: 小溫絲黛 Little Wednesday. 191 上排左至右： 庫卡 Cuca, 艾德娜・瓦倫提娜 Edna Valentina, 下排：露 比 Ruby.

NOEL CRUZ 諾爾・克魯茲
www.ncruz.com
193: 奧黛莉・赫本 Audrey Hepburn. 194 由左上圖順 時鐘往下：葛麗絲・凱莉 Grace Kelly, 茱蒂・嘉蘭 Judy Garland, 貝蒂・戴維斯 Bette Davis, 伊莉莎白・泰勒 Elizabeth Taylor. 195: 瑪麗蓮・夢露 Marilyn Monroe. 196: 黑暗艾維拉 Elvira Princess of the Dark. 197: 女神卡 卡 Lady Gaga. 198 上圖：布魯克・雪德絲 Brooke Shields; 下方：霹靂嬌娃 Charlie's Angels. 199 上方左至右：羅 伯・派汀森 Robert Pattinson, 克莉絲汀・史都華 Kristen Stewart. 下方左至右：Meryl Streep, 安・海瑟薇 Anne Hathaway. 200 由左上圖順時鐘往下：Beyoncé Knowles, 黛安娜・羅斯 Diana Ross, 惠妮・休斯頓 Whitney Houston, 麥可・傑克森 Michael Jackson. 201: 雪兒 Cher. 202: 艾瑪・華森 Emma Watson. 203: 丹尼爾・雷克德里 夫 Daniel Radcliffe.

ROGUE DOLLS 淘氣娃娃
www.theroguedolls.com
205: 怪異馬戲園 Freakcircus. 206 上排：小海麗塔 Little Marinerita (學生章魚 Octopus twin); 下排：小海麗塔 Little Marinerita (學生人魚 Mermaid twin). 207: 迷失童話 Lost in fairytale. 208 由左上圖順時鐘往下：墮落巴洛克2 Baroque decadence II (粉紅瑪麗 Pink Marie), 羅莉塔・小 海麗娜 Lolita Marinerita, 美夢 Sweet dreams, 墮落巴洛克 3 Baroque decadence III (黃金舞會 Golden ball). 209: 墮落 巴洛克 Baroque decadence (化妝舞會 Masquerade Ball).

210：女海盜 Lady Buccaneer. 211：剪刀手愛德華 Edward Scissorhands. 212 由左上圖順時鐘往下：年代之末 End of an era, 甜美死神 Sweet death Shinigami, 死神 Death Shinigami, 蒸汽小紅帽 Little Red Riding Steam-hood. 213：死亡之日 Día de los muertos.

CITRON ROUGE　希桐・路
www.citronrougeprettydecay.blogspot.fr
215：偏執吉賽塔 Gisette la bigote. 216：健忘艾思美 Esmée l'oubliée. 217：紅髮夏琳 Charline la rouquine. 218：疑心病妮菲特 Nifette-Morvoné Craintes folles. 219：白兔桃樂絲 Dorothy White rabbit. 220：玩具箱 La malle aux jouets. 221：安那蒂和安那堤 Anatie and Anatée. 222：白蜘蛛 White Spider. 223：帶紅 Reddish. 224：白蜘蛛 White Spider. 225：天使飛行 L'envol des anges.

NYMPHEAS DOLLS　寧芙思娃娃
www.nympheasdolls.com
227：卡琵夏 Capricia. 228 上方：寧芙萊 Nympheline；下方左至右：卡琵夏 Capricia, 夏菲 Shafeuy. 229：耶誕限定版寧芙萊 Nympheline limited Christmas edition. 230 上方左至右：茶色寧芙萊 Nympheline tea skin, 娃娃派對版寧芙萊 Nympheline Dollfest edition；下圖：巧克寧芙特 Nymphette Chocolat. 231 上方：凡塔夏 Fantasia；下方左至右：凡塔夏 Fantasia, 茶色寧芙萊 Nympheline tea skin. 232：寧芙萊和蘇蘇・岱爾芙 Nympheline and Zuzu Delf. 233 上方：情人節版寧芙特 Nymphette's Valentine edition；下方：寧芙特 Nymphette, 寧芙萊 Nympheline.

PAMDOLLS　潘姆娃娃
www.flickr.com/photos/pamdolls
235：維洛妮可 Veronique. 236 上圖：安娜絲黛沙雅 Anesthesya；下方左至右：柔拉 Zhora, 利塔 Zeta. 237 上圖：伊卡魯思 Ikarus；下圖：海爾特・絲蓋特 Helter Skelter. 238 上圖：當娜 Dunna；下圖：甜美地獄 Sweet Hell. 239 上圖：Sugar；下方左至右：露西 Lucy, 妮基 Nikky.

G.BABY DOLLS　吉寶娃娃
www.facebook.com/gbabydolls
241：艾西比 Ashby. 242, 上圖：賽倫 Siren；下方左至右：哈蕾 Halle, 蕾米 Remi. 243：嗜甜者 Sweet Tooth. 244：艾絲米 Esme. 245 下方左至右：莎婷 Satine, 喜 Suki；下圖：史黛拉 Stella. 246：波瑟琳娜 Porcelina. P247 上圖：赫敏 Hermine；下方左至右：祟卡 Zukka, 練習曲 Etude.

FREDDY TAN　弗來迪・譚
www.flickr.com/photos/tanchuanchuan
註記：藝術家尚未將人偶娃娃取名。

時尚娃娃秀
一覽來自世界各地、與眾不同的人偶娃娃收藏

作　　者｜路易・包
翻　　譯｜何湘葳
發 行 人｜陳偉祥
發　　行｜北星圖書事業股份有限公司
地　　址｜234 新北市永和區中正路458號B1
電　　話｜886-2-29229000
傳　　真｜886-2-29229041
網　　址｜www.nsbooks.com.tw
E-MAIL｜nsbook@nsbooks.com.tw
劃撥帳戶｜北星文化事業有限公司
劃撥帳號｜50042987
製版印刷｜皇甫彩藝印刷股份有限公司
出 版 日｜2019年2月
I S B N｜978-986-9712-35-4
定　　價｜480 元

如有缺頁或裝訂錯誤，請寄回更換

Copyright © 2014 Quarto Publishing Group USA Inc.
Text © 2014 Mista Studio by Louis Bou
Complex Chinese translation © 2019 North Star Books Co., Ltd.
Original title: The Doll Scene
First Published in 2014 by Rockport Publishers
an imprint of The Quarto Publishing Group USA Inc.
All rights reserved

國家圖書館出版品預行編目(CIP)資料

時尚娃娃秀：一覽來自世界各地、與眾不同的人偶娃娃收藏／路易.包 作；何湘葳翻譯. -- 新北市：北星圖書, 2019.02
面；　公分
譯自：The doll scene : an international collection of crazy, cool, custom-designed dolls
ISBN 978-986-9712-35-4(平裝)
1.蒐藏品 2.洋娃娃
999.2　　　　　　　　　　108000298